1984年8月，與先師林聲翕教授攝於香港。

1992年3月，與梅哲、魏爾奇、曹永坤先生，攝於台北愛樂室內及管弦樂團。

1993年4月，前谈賓先生攝於台北。

1991年2月，前輩王藹芬夫婦攝於台北。

1996年2月，與鮑元愷教授攝於墾丁。

1992年4月，與黃安倫攝於日月潭。

在舞台上，與吳興國、郭小莊一起向觀眾謝幕。

1996年11月30日晚，《白蛇與許仙》續用在文化大學演出成功後，演職職員與大家合影。

重相人樂

序

　　收在這裡的，是近七年來所寫，與他人有關的文字。這些東西，在當今台灣，連非主流都算不上，只能算不合潮流，不合時宜。結集出版，純粹是自我交待、自我慰勞。

　　書中寫到的部份人和事，隨著時移勢換，褒貶已有所不同。曾想過拿掉幾篇文章，修改其中文字。考慮再三後，還是不刪不改，以存歷史之真。

　　書名《樂人相重》，內行人一看便知，取自吳魯芹先生的散文集《文人相重》。「千秋後世之名，容有高低，然又何足道哉！何足道哉！」吳先生如是讚頌文人之間的相親相重之情，真是千古絕唱！此種境界，吾心嚮往之！心嚮往之！

　　由衷感謝劉漢盛先生，陳憲仁先生，陳惟芳小姐等。沒有他們的知音知文，鼓勵幫助，就沒有這些文章，也沒有這本書。就讓我把這本小書，敬獻給他們。

阿鎧
1997 年盛夏於台南

目　錄

序

第一輯　樂人樂事

自告奮勇　　　　　　　　　　　　　　11

悼屈文中及其他　　　　　　　　　　15

「陳」曲排演　　　　　　　　　　　　19

生命成詩　　　　　　　　　　　　　23

師生奇緣　　　　　　　　　　　　　27

美聲金嗓　　　　　　　　　　　　　31

奇文共賞　　　　　　　　　　　　　35

第二輯　樂評書評

有橋連接兩岸　41

近在咫尺有芳草　47

——簡記三場台南市的音樂會

禮失求諸野　53

——聽芝華弦樂團演出小記

歌劇《原野》觀後小感　57

聽省交「開鑼音樂會」小記　61

聽傅勗鑾唱中國歌謠　65

雅俗行家共賞的美聲藝術　69

——聽「簡文秀中國藝術歌曲，台灣歌謠」專集有感

好書好樂共讀賞　72

簡評「中國當代音樂」　79

七樂一惑　83

——「中國音樂美學史」讀後記

許勇三先生的著作及其他　89

第三輯　悼念師友

春風長在　95

散記先師林聲翕教授　99

鄧昌國先生信函摘抄及按語　109

悼劉德義教授　113

悼張繼高先生　　　　　　　　　　　119

第四輯　雜記雜憶

三岸五方，新舊一堂的音樂盛會　　　125
——第三十三屆國際亞洲北非學會之中國音樂週雜憶
第一屆中國作曲家研討會散記　　　133
驚喜之事一籮筐　　　　　　　　　139
——雜記第三屆中國作曲家研討會
1996 年華裔音樂家學術研討會側記　145
台北愛樂歐洲之旅隨行雜記　　　　153
洛賓先生在台灣　　　　　　　　　161
香港樂旅雜記　　　　　　　　　　169
《陳主稅主題變奏曲》的故事及其他　183
天津錄音奇遇記　　　　　　　　　191
《笑傲江湖》首演小記　　　　　　201
《神鵰俠侶組曲》香港演出記　　　205

第五輯　樂人相重

任蓉與我　　　　　　　　　　　　213
李堅小記　　　　　　　　　　　　217
訪葉聰談指揮　　　　　　　　　　219
樂壇園丁游文良與莊玲惠　　　　　227
金字塔最底層的音樂拓荒者吳玉霞　231

洛賓先生的啓示　　　　　　　　　　235

祝格拉齊音樂會成功　　　　　　　　237

聽劉峰畢業作品音樂會雜感　　　　　241

聽陳能濟的《兵車行》小感　　　　　247

聽郭芝苑的《小協奏曲》小感　　　　249

《郭芝苑管弦樂作品演奏會》聽後感　251

聽黃安倫《詩篇第一百五十篇》雜感　257

黃安倫的音樂好在那裡　　　　　　　261

黃安倫其人其事　　　　　　　　　　263

創意小辯　　　　　　　　　　　　　269

聽《炎黃風情》小感　　　　　　　　273

《炎黃風情》好在那裡　　　　　　　275

再談《炎黃風情》好在那裡　　　　　279
　　──兼評廖燃先生的「美學思考」

記鮑元愷教授一席話　　　　　　　　287

記鮑元愷教授談作曲與教作曲　　　　293

理想的中國作曲家　　　　　　　　　299

華人列車

第一輯

自告奮勇

　　自告奮勇寫專欄，得到《愛樂人》老總劉漢盛先生支持。俗語說：「人生如戲」。「樂人樂事」這台小戲，就此正式開鑼。

　　自告奮勇的原因，並非有什麼以文載道，以樂濟世的大志，而是近年來吃了太多被退稿之苦。雖說被退稿亦是一件自我清醒（不敢盲目以為自己有多了不起），自我磨練（被退稿後再投稿，需要把臉皮磨厚，否則只有封筆）的好事。可是，稿被退多了，難免銳氣狂氣大減，有些很想說的話也無處可說或不敢說。長此以往，很易得氣脈不通之病。在此，先謝過劉老總助人健康之德。

　　顧名思義，「樂人樂事」專欄，將以筆者所見所聞所感之樂壇人事為主要內容。在台灣這樣一個地方小，熟人多，筆者又要靠音樂養家活口的地方，寫這樣一個專欄，要做到說老實話而不得罪人，實非易事。阿鎧曾寫過作曲五戒，現在再立寫專欄五戒：一戒為名、利、人情而作違心之言。二戒批評時弊時指名道姓傷害人。三戒利用專欄作私人公關。四戒感情衝動時筆不擇言。五

戒不準時交稿。凡要立戒之事，必是出於生物之本能，自然而容易犯之事。筆者乃凡夫俗子一名，讀者諸君如見犯戒，懇請隨時提醒指正。

「迷你」書評三則：

一、莊裕安的《音樂狂歡節》——匪夷所思，合情合理。

二、史蘭倩絲卡著，王潤婷譯的《指尖下的音樂》——凡學樂器者及其父母，都應一看的書。筆者並不認識著者和譯者，但曾向數十人推薦過這本書，尚未遇到呼「上當」者。

三、崔光宙的《名曲的創生》——不是從技術層面（曲式，結構等），而是從精神內涵層面，結合社會、歷史、心理、人性等因素，介紹經典音樂作品的罕見之作。貝多芬、布拉姆斯等大師如起死回生，當引此書作者為知音。

在台灣音樂界廣受尊敬的鄧昌國先生，不幸患胰臟癌。鄧先生之廣受尊敬，相信跟他數十年來，肯做事而不謀私利，肯幫助提攜晚輩而不望回報有關。筆者跟他並無歷史淵源，也無利害關係，但出書時得他賜序文，剛來台時得他介紹學生，近年來常得他賜信函，教做人，常有無以為報之愧。鄧先生的散文集《伴我半世紀的那把琴》，最近由三民書局出版。書中充滿對人、對中國、對社會、對音樂的關愛，讀之可令人稍去塵俗之念，增加清和之氣。願上天降福，讓鄧先生這樣好的人少受苦痛，多活幾年。

在台灣樂壇，筆者常有「好貨不易遇到識貨人」之嘆。可是，最近有一例外之事：約兩個月前，筆者把當代最優秀的華人作曲家之一黃安倫先生的幾首作品，輯成一錄音帶，寄給新任台灣省交響樂團團長陳澄雄先生。極意外地，幾天之後，接到陳先生親自來電話，說他很喜歡黃安倫的作品，想邀請黃安倫參加三月底

四月初，由省交主辦的第一屆「國際華裔作曲家管弦樂作品發表會」暨「當代中國作曲家座談會」，囑筆者代向黃安倫聯絡及要總譜，他將指揮省交演出黃安倫的作品。陳先生以前並不知道黃安倫其人，僅憑聽了作品，就當即做出如此痛快的決定，令筆者既感意外，又欽佩萬分。台灣省交由這樣的人來當龍頭，不但是華人作曲家之福，連在台灣發展中國音樂，也變得更有希望。

一月三十一日晚，在台南文化中心聽了一場由台中愛樂管弦樂團演出的音樂會。本來，我只是抱著「看看你們是個什麼樣子」的心情去聽，因為台中愛樂和麥家樂的指揮，都從未見聽過。一聽之下，大感意外：幾位獨奏家和指揮都具相當好的專業水準，樂團團員的水準也比我想像和預期的好得多。蘇顯達一曲聖桑的〈序奏迴旋隨想曲〉，奏得精彩之極，完全是大師氣派，大師風範，技巧與音樂都無懈可擊。由陳美裳與卓甫見擔任鋼琴獨奏的聖桑之〈動物狂歡節〉，除了奏得精彩之外，還由一位不知姓甚名誰的天才演員擔任樂曲解說。解說詞貫通古今中外，穿插雞叫驢鳴，妙趣橫生，諧而不俗，令筆者大笑之餘，後悔沒有把太太小孩也帶來聽音樂會。最後一曲貝多芬的大小提琴及鋼琴三重協奏曲，內涵深刻，技巧困難，居然整體表現亦相當優秀。略感不滿足的是貝多芬的 F 大調浪漫曲，獨奏與樂團都似乎少了一點淡雅，含蓄，詮釋得稍偏於火氣太猛。不知麥家樂與蘇顯達二位仁兄，同意筆者之一得愚見否？

初鳴啼聲的台中愛樂，尚有如此優異的表現，國內的專業與非專業樂團，看來都非力爭上游不可。

原載於《愛樂人》1992年3月號

悼屈文中及其他

　　在報紙上知道作曲家屈文中先生英年早逝的消息，頗爲難過。筆者跟屈先生僅有兩面之緣，談不上交情，但對他的作品一直頗留意。原因之一，是像他這樣有才氣，能寫得出大量好聽旋律而又相當用功的中國作曲家並不太多。原因之二，是一直希望他能在功力上進一步突破，寫出更有深度的作品來，重振因當年歌劇《西廂記》在台北首演沒有預期的成功而多少受到打擊的自信心。前兩天，在與范宇文老師通電話時，知道他的逝世是因先天性腦瘤突然大出血，而不是因爲其他令人更難過的原因時，感覺才好一些。在此，筆者願向讀者朋友推薦在市面上買得到的部份屈先生作品：一、《簡文秀中國藝術歌曲》（新橋文化公司發行，有ＣＤ與錄音帶），收錄了屈先生爲李白詩〈送友人〉及〈白雲歌送劉十六歸山〉譜曲的兩首歌。該專集唱、製作，尤其是管弦樂配器，皆十分優秀，筆者願力薦。二、《黃山，奇美的山》（福茂公司發行，錄音帶），收錄了屈先生的合唱獨唱作品多首，由吳節

皋先生指揮，成明、范宇文等獨唱，值得一聽。三、《帝女花幻想曲》（上揚公司發行，有ＣＤ與錄音帶），收錄了小提琴與管弦樂，口琴與管弦樂曲各一首，由陳秋盛指揮。此外，筆者在音樂會上聽蔡正驊唱過屈先生為聞一多〈也許〉一詩譜的曲，在錄影帶上看過蘇秀華唱屈先生的〈故鄉有條清水河〉一歌，均印象甚深，敢說那都是當代中國藝術歌曲中相當傑出的作品。幾乎沒有人可以毫無遺憾地離開人世。屈文中先生已經留下了這麼多首好作品，又是說走就走，應算得上瀟灑而遺憾不太多了。王守潔女士節哀。

在台灣小提琴界，沒有人不知道胡乃元、蘇正途、蘇顯達這幾個名字。可是，他們的啟蒙者老師是誰，恐怕就極少人知道了。筆者得楊敏京教授的介紹，不久前去拜訪了隱居於台南市的蘇德潛先生。這位醫生出身的小提琴老師，雖已退休，但仍每天教琴數小時，完全不為賺學費，只為興趣與育人。難怪從小受他啟蒙的一胡二蘇，都是純正而傑出的音樂家，不帶市儈味。蘇先生贈我一本他父親太虛先生的紀念文集作留念。回到家裡，翻開一看，內中充滿了正氣與智慧，令人愛不釋手。且錄兩三段太虛先生的嘉言，與讀者共享：「富不可自誇，誇者非富。才不可自炫，炫者無才。」「位不在高，有德則名。道不在深，有性則靈。」「邦無鬥爭為祥，家無風波為福。」蘇正途，蘇顯達原來有這樣一位德、才、智兼俱的爺爺，今日之成就可以說是根深源長。

每次聽蕭堤（Solti）指揮的ＣＤ片，都覺得那是無懈可擊的極佳詮釋。可是，每次看他指揮的錄影帶，都覺得是受罪，從來無法看完他指揮一首樂曲，便要換帶或關機。一直納悶究竟為什麼？最近，與曾擔任蕭堤的副指揮多年，現任台北愛樂室內及管弦樂團總監的梅哲先生有些接觸，乘機問他對蕭堤的評價，才把

這一多年疑團解開。原來，據梅哲先生的親身體驗，蕭堤是一位極優秀的音樂家，對音樂的感覺極為敏感，精確，可是指揮時卻精神緊張，手勢生硬。芝加哥交響樂團的團員在演奏時，都只是「感受」他的指揮，而盡量不看他的揮指。梅哲說，他跟了蕭堤十幾年，從來沒有見過蕭堤在任何場合，令任何一位團員難堪過。這都是頗為有趣而有價值的第一手資料，所以寫下來與讀者共享。

被筆者私心推許為近代中國作曲家頂尖高手的黃安倫先生，日前從多倫多來信，說他如果籌不到旅費，便打算放棄三月底來台灣參加省立交響樂團主辦的「當代中國作曲家座談會」。這件事令我既大失所望，又頗為困惑。台灣有一大把一大把鈔票，請國外的評審來辦鋼琴、小提琴比賽，可是卻沒有錢付音樂之根源所在——作曲家之來台灣開會的機票。這是一個多麼奇怪的社會！我猜想，以省交新任團長陳澄雄先生對中國音樂的熱忱、抱負、對人情俗禮的通達，如非有克服不了的困難，一定不會出此下策，要海外作曲家自付旅費來台開會。筆者願借此專欄向教育部、文建會、工商界，以及一切願意贊助音樂活動的團體、個人求助，希望能撥錢，捐錢給省交支付海外作曲家來台開會的旅費。更加希望，這篇小文登出來之時，黃安倫等一批海外作曲家已經因為主人（包括省交和其他單位，個人）的禮到，旅費到而人已到。願上帝保佑！

三月一日，筆者有幸聆聽了台北愛樂室內及管弦樂團的「指揮新秀成果發表會」。這是一場令人感動的非正式音樂會。令人感動之處，不僅是四位年輕指揮吳昭良、溫乙仁、李勤一、林天吉在梅哲先生的免費密集訓練下，指揮該樂團奏出了令人感動的好音樂，更體現出主辦者和梅哲先生「百年樹人」的一片良苦用心。

在當今「做秀」成風，急功近利有餘，默默耕耘不足的台灣音樂界，有能力而又願意這樣做的人，借用某大文學家的名言，那是「多乎哉？不多矣。」

　　台北愛樂的非正式音樂會結束後，極意外地，在同一場地，響起了令人欲醉，欲淚的大提琴聲。轉頭一看，只見一位二十來歲，從未見過面的小姐在演奏。我當場被吸引住，趨前聆聽。當時在場的每一個人，包括梅哲先生和資深愛樂人曹永坤先生等，都放下一切，走近聆聽。技巧好那是不必說，難得的是音色的極為純透和音樂的動人心弦。自從十五年前在美國現場聽LYNN HARRELL演奏德弗乍克的協奏曲後，我便再未聽過這樣令人欲醉欲淚的演奏——雖然這期間曾聽過不少世界一流大提琴家，包括馬友友在內的音樂會。一曲柴可夫斯基的《隨想曲》奏完後，居然「Bravo」之聲四起。我問旁邊的人此姝是誰，答曰「旅居瑞士的台灣小姐簡碧青」。當代國畫大師李可染先生有一句名言：「國有顏回而不知，士之恥也」。我當時的感覺亦與此相近。

　　三月三日晚，在台南文化中心欣賞「小提琴三冠王」ILYA KALER的獨奏會。小提琴固然拉得出神入化，技巧令人嘆為觀止，但Vera Danchenko女士的鋼琴伴奏，更是技巧與音樂均達無懈可擊之境，令筆者傾倒佩服得五體投地。可是，音樂會結束時，六、七位上台獻花的小朋友，都只把鮮花獻給KALER先生。如果不是KALER先生最後硬要一位小朋友把花轉獻給Vera，其場面之令人難堪，連我在觀眾席都想找個洞鑽進去。不識貨也罷了，連禮都不識，家長豈能不負一點責任？

<div align="right">原載於《愛樂人》1992年3與5月號</div>

「陳」曲排演

　　三月十四日晚，台北愛樂室內及管弦樂團，在國家音樂廳演出了筆者的弦樂合奏《陳主稅主題變奏曲》和《賦格風小曲》。有關這兩曲的寫作背景等，已在另一篇小文《陳主稅主題變奏曲的故事及其他》中談及，不贅。值得寫在此的，是排演過程及演出後的幾件小事。

　　兩首共長約十五分鐘的全新作品，只有兩次各一小時的排練時間，加上一次預演，便要上場，這對指揮與樂團，無疑都是相當大的挑戰與考驗。台北愛樂不愧被公認爲國內一流好樂團。團員的技術好，反應快，認眞而肯合作，令筆者這個指揮「初哥」居然在首次排練的五分鐘之內，便從心驚膽顫變爲充滿信心——包括對樂團的信心和對自己的信心。眞要感謝梅哲先生，把這樣難得的機會，給了我這個跟他毫無利害關係的「五無」先生（無德，無才，無名，無位，無關係）。

第一次排練後，梅哲先生傳了我一招祕訣：預先把曲目中的有問題之處找出來，第二次排練時，只練這些有問題之處。沒有問題的地方，連一秒鐘也不要花。這令我聯想起曾領教過的另一種類型指揮——每次排練一定從第一小節開始，然後，大部份時間都只花在開頭的十來小節，真正有問題的地方，卻連一次都沒有練過。這也許便是國內某些樂團，一場演出要排練十幾場，還嫌排練時間不夠的原因？

　　快輪到我上場了。突然，心跳加速，胡思亂想，心慌起來。這時，舞台上傳來了巴赫的音樂。那是擔任管風琴獨奏的魏爾奇先生，在奏完韓德爾的管風琴協奏曲後，臨時加奏一曲巴赫的《D小調托卡塔與賦格》。那氣魄宏大，堅定有力，變化萬千，充滿聖靈的音樂，刹那間便排除了我腦中的雜念，讓我恢復了鎮定與信心——在巴赫之後，有什麼好害怕和患得患失的？兩曲奏完，回到後台，曾在排練時給我不少幫助的第二小提琴首席陳幼媛小姐，向我道賀時說：「你台風很穩健」。我心想，要不是巴赫的音樂及時救了我一命，真不知演出時是個什麼樣子呢！

　　筆者自知一缺才氣，二少功力，全仗匹夫之勇硬寫。即使對自己額外寬容，大概也只能入二流作曲家之列。好處是尚願聽批評，也經得起批評，由衷地把批評者當好朋友。茲把音樂會後聽到的部份批評意見錄於下：
　　游昌發：「旋律上沒有什麼創意，聽了上一句就猜得出下一句。好處是有對位，不單調。」
　　徐景漢：「變奏曲的寫法有點偏離正格。過早出現主題時值縮短（Stretto）。第二個變奏不是用主題，而是用第一個變奏來變奏。」
　　楊忠衡：「使用的弦樂技巧，有些並不適於大編制合奏，例

如速度對比過大的樂句，既不容易抓到重音，又容易亂，效果也
薄弱。」

梅哲：「小提琴在高音區奏下行半音階，吃力不討好，以後
要避免。」

演出過後，本來很想逐一寫信向多位賞面前來聽音樂會的長
輩師友道謝，卻因燃眉雜事一大堆而一拖再拖。謹在此，向樂壇
師長張昊、李中和、許常惠、申學庸、盧炎、張繼高、顏廷階、
廖葵、吳漪曼、馬水龍、陳澄雄、張己任、林宜勝、范宇文等；
文壇兄姐齊邦媛、丹扉、曾永義、楊敏京，張香華，劉明儀，楊
憲宏、楊澤、鐘麗慧等；作曲界友好游昌發、潘皇龍、徐景漢、
溫隆信、許明鐘等，致萬二分謝意。

四月廿九日，在台南文化中心聽了美國香堤克利合唱團的演
出。聽眾的踴躍和反應的熱烈，令人不敢相信這是在台南！節目
單介紹該合唱團「聲音之所以超凡脫俗，原因是其由十二位男聲
歌手所組成，音域從假聲男高音到男低音，使得該團贏得『人聲
的管弦樂團』的讚譽」。筆者私意，覺得這個介紹只見其外而未見
其內，沒有把該合唱團成功的「祕密」點出來。從該團的演出曲
目中，我們不難發現其成功的祕密，全在「人性」二字。細心的
聽眾會留意到，他們的演唱從幾首宗教歌曲開始，然後是當代作
家幾首並不「現代」的新作品，最後是民俗風味強烈，帶點「野」
味的幾首作品。每一種風格的作品，各佔約三分之一。神聖，雅，
俗，各佔三分之一！唯獨沒有難聽而非人性的怪響噪音，更沒有
「扮鬼嚇人」的恐怖之聲。這是值得歡呼的，人性的成功！向主
辦這場音樂會的台北愛響文教基金會致敬！

五月一日，在台南文化中心，聽了東海大學音樂系演出的歌
劇選粹專場音樂會。喜悅、享受、驚奇、感動——這是當晚之觀

感。喜悅，是見到違別多年的老朋友徐以琳，李秀芬二位不止無恙，且歌藝更上層樓。尤其是徐以琳，以前聽她唱歌，總覺得有點太用力，未臻「不用力而有力」之境。這次聽她唱「茶花女」和「費加洛婚禮」選段，高音全不費力，柔美度和控制力都極好，更難得是氣質高貴。筆者一向認為，在藝術世界中，高貴是最難得，最珍貴的東西，既難學，也難教。現在見到故人得此最珍貴之物（其實這是看不見，摸不著的「非物」），怎能不喜悅！享受，是一晚之內，聽到八部經典歌劇作品的精彩選段。唱，奏，演都令人賞心，悅目，順耳。驚奇，一是東海音樂系的管弦樂團居然有這樣出色的表現。筆者印象中，東海音樂系歷來只出鋼琴和聲樂人才，管弦樂幾乎是空白的。曾幾何時，面貌全新，樂團的音準，音樂、平衡、配套，都出乎意料的好。二是以一個財力人力資源都相當有限的私立大學音樂系，居然八個場景，八套服裝，有歌，有舞，有道具，有近百人的大合唱，加上燈光和幻燈解說，場面之壯觀，色彩之絢麗，連公立大學音樂系的演出都似乎不曾有過。感動，是演出完後，到後台道賀時，見到導演兼男高音陳思照教授在拆佈景，聽到指揮麥家樂教授說幾乎大半服裝（好幾十套），都是湯慧茹教授連續幾晚通宵熬夜，義務趕縫出來的。筆者禁不住對郭宗愷主任說：這樣的演出，只有私立學校才做得到！為什麼？先天條件不如人，非奮發圖強，拼命努力不可也！小有遺憾的是八個選粹，沒有一個是中國歌劇的。不能怪指揮和導演，只能希望國人作曲家，要爭氣呵！

<div align="right">原載於《愛樂人》1992年6月號</div>

生命成詩

　　約三年前，鄧昌國先生就把他的〈請不要問爲什麼〉一詩寄給我，問我能否爲其譜曲。當時我一方面體會不出該詩的深刻內涵與美之所在，一方面嫌詩太長，又不押韻，始終未譜成。及至鄧先生辭世後，靜夜中，我反覆吟詠該詩之最後一段，才品出了詩味：「在你我生存的片刻時光裡，生命的玄奧依然是謎。請不要問爲什麼，且留下些許美麗的痕跡。如那鮮艷綻開的花朵，有意無意間，完成了它存在的意義。」──這不是鄧先生一生的寫照嗎？眞是用生命寫成的詩啊！於是，曲意自然而出，沒費太大功夫，便爲它譜好一曲。遺憾的是沒能讓鄧先生在生時聽到這首歌。如今，我只有請鄧師母Linda女士，把該歌稿在鄧先生的遺像前焚燒一份，以表心意。如有歌者願試唱，請來函台南家專音樂科，本人願無條件提供歌譜。

行雲流水

筆者一向不喜歡新詩，覺得一般新詩不是無病呻吟，便是不知所云，再不然就是字多意少，缺少形式之美。即使對余光中先生那樣祭酒級的新詩詩人，我也只是崇拜他的翻譯，欽佩他的散文，讀不懂他的詩。可是，最近讀了《新原人》詩畫集（普音公司出版）後，卻打破了對新詩的多年偏見。內中《行雲流水》一首，內涵深刻，意象生動，文字優美，令我破了不為無韻新詩譜曲之戒，為它譜了一曲。經聲樂名家蘇秀華小姐試唱後，我對此歌頗具信心，肯定它至少不難聽，不俗氣，可以唱。該詩集並無署作者姓名。我從旁打聽，才知道其作者是佛教界人士洪慶佑先生。現把該詩錄於後，供各位共欣賞：

「你是行雲，我是水。你徘徊天際，我奔流大地。在我清靜的時刻，偶然照見，自在的你。我遂乘陽光的羽翼，升華到九天之上，與你合一。然後安詳地，從容天際。你遂發春雷之悲，化作一陣甘霖雨。降我河中，伴我晝夜不息，悠遊大地。啊！我是行雲，你是水，你原來就是我，我原來就是你。」

坦蕩胸襟

不久前，指揮名家林克昌先生帶領國立藝術學院管弦樂團來台南演出。音樂會後，林先生多年前的高足吳節皋先生帶著我去後台道賀。在指揮休息室，林先生一邊擦汗換衣服，吳先生一邊說：「林先生，我覺得某某地方音量太小，某某地方弦樂的歌唱性還不夠……」。我當時頗納悶：吳先生怎麼這樣不識趣，此時此地澆冷水？及至一同去某餐廳吃宵夜，聊天，一聊兩個多小時，話題天南地北，無所不談，其中一個重要話題仍然是吳先生——

指出當晚演出的不足之處，而林先生聞過不但不怒，反而喜笑顏開，不時向我誇讚他這位亦生亦友說實話有高見。真是有這樣的老師，才會有這樣的學生！林先生在指揮和小提琴上的不凡造詣，已被公認。這種一切為了藝術的坦蕩胸襟，正是其成就的基礎。

江文也熱的小反思

最近，連續數場江文也作品音樂會在台灣各地舉行，精美古拙的八百多頁《江文也作品手稿》正式出版發行，相當大規模的江文也學術研討會先後在香港與台北舉行，把「江文也熱」推到了前所未有的高潮。

筆者曾不止一次很認真地聆聽，試唱，試奏過江文也先生的作品，很努力想讓自己喜歡他的作品。但是，居然每次都沒有成功。在音樂圈內，亦有多位朋友告訴我有相似的經驗。真令人納悶：究竟原因何在？

與此相反的是聽另一位與江文也同輩的台灣作曲家郭芝苑先生的作品。他為鋼琴與弦樂團寫的《小協奏曲》，我一聽就喜歡，忍不住一聽再聽，三聽四聽，越聽越有味道，到處向人推薦。

郭先生還健在，又長期住在台灣，有權有能之士何不來個貴近貴今，讓郭先生享受一點他應得的榮譽與風光？

功德無量的建議

在東吳大學音樂系，偶遇陳樹熙先生。他說，想去跟幾個公立樂團的團長，指揮建議，每年撥出一兩週時間，讓樂團試奏國人的管弦樂作品。我一聽，連聲叫好。如果此議能實現，真是功德無量。某機構，某樂團重金徵求作品，辦比賽甄選作品，固然

是好事，但是在供不應求之時，花錢買果不如把錢拿來幫助果農種果。一位真誠的作曲家也一定寧可先要一個試奏其新作品的機會，讓他把作品改得更加完美，而不要用一首沒有經過試奏考驗的作品，急急忙忙去換錢換名。甚願各公立樂團，能接納陳樹熙先生這一慈悲而智慧的建議。

原載於《愛樂人》1992年8月號

師生奇緣

最近讀到兩篇音樂小說，值得與愛樂朋友分享。

一篇是張碧基的《黃昏還很年輕》，刊載於皇冠雜誌一九九一年十月號。小說中的「我」，從曼哈頓音樂學院畢業後，繼續尋師學藝，巧遇隱居多年的鋼琴大師格里渥，開始了一段世間罕見的師生緣。

請看格里渥的「凶」：「你的基礎打得不好，音階彈得像紐約市西邊公路的那些窪洞。從今天起，我非要幫你填補不可。」「怎麼一回事？你不會讀譜嗎？我絕對不能忍受這麼多錯誤，你簡直在浪費我的時間！」「你怎麼搞的？你是彈鋼琴的嗎？把最精華的一大段給跳了過去，整個音樂被你殺掉了！」

請看作者如何描述格里渥的示範演奏：「頓時，一串串音階在他指間暢流出來，在琴鍵上下左右快速的滾動，如粒粒珠子晶瑩清脆；忽而，又是一組組和弦的跳躍，明暗交替，抑揚頓挫，像調色板的華彩。他特有的觸鍵，輕巧如羽毛，凝重如泰山。我

聽得入了迷，神往那時而像瀑布飛瀉，時而像清溪流水，忽而密雲雷鳴，忽而陽光彩虹，全是聲音和色彩的世界，與白居易的『琵琶行』所描繪的樂聲，有著異曲同工之妙。」

類似的精彩對話與描述不少，且處處是「懸案」和意外，使得整篇小說充滿吸引力，令人一開卷便非一口氣讀完不可。由於作者本人是鋼琴家，所寫之事均有所本，所以更增加了這篇小說的可信度和說服力。

周腓力的弦外知音

另一篇是周腓力的《弦外知音》，刊載於希代文叢第253號。

這一篇純粹是小說家的幻想之作，雖然中間有些「破綻」，但相當引人入勝，有些地方令人拍案叫絕。故事梗概是：一位年已六十的意大利小提琴家，為了突破演奏帕格尼尼作品時的技巧障礙，拜一中國功夫師傅為師，苦練了兩年多中國功夫後，居然琴技大進，登上了夢寐以求而多年未達之高峰。

請看一小段描述這位小提琴家學成後演奏時的文字：

「只見他身形一矮，居然以聞所未聞，見所未見的半蹲姿勢開始拉琴，引起一陣騷動。……音樂進行五分鐘後，帕格尼尼作品中需要特技弓法和指法的段落出現了。這時但見辛墨曼右手的琴弓快、慢、翻、滾、跳、飛，直看得觀眾口瞪目呆。而他左手四隻手指在琴板上此起彼落，活像黑寡婦蜘蛛忙於結網捕食的情景。」

這段文字，倒不全然是作者天馬行空之幻想，而是隱藏了一些與筆者不謀而合的道理。最近大半年，筆者拜了呂陽明先生為師，學氣功太極拳。本來用意是改善體質，沒想到對筆者的小提琴教學也有所啟發幫助。例如，對一些力量沉不下去的學生，我建議其演奏時採用太極拳的「落胯」姿勢，效果甚佳，聲音馬上

變得更深更鬆。有興趣者不妨一試。

小說中的「夾罐」「頂罐」練琴法，筆者建議學小提琴者千萬勿試。如試出毛病來，找小說作者打官司，十之八九是打不贏的。

任蓉的ＣＤ唱片

最近，傑出聲樂家任蓉女士灌錄了一套《中國藝術抒情歌曲集》ＣＤ唱片，由朱象泰鋼琴伴奏，中視文化公司製作，沙鷗音樂中心發行。全套共分三集。第一集全部是古詩詞歌，包括已為一般唱家所熟悉的青主之〈大江東去〉、黃自之〈花非花〉，以及尚少人知的呂泉生之〈林花謝了春紅〉、陳田鶴之〈江城子〉等。第二集是三十至六十年代中國前輩作曲家為新詩所譜寫的藝術歌曲，包括蕭友梅的〈問〉，李叔同的〈送別〉、劉雪庵的〈追尋〉、黃友棣的〈問鶯燕〉、林聲翕的〈白雲故鄉〉、黃永熙的〈懷念曲〉等。第三集是七，八十年代新創作的藝術歌曲，包括許常惠的〈鄉愁〉、張炫文的〈蒼松〉、陳主稅的〈小園春暖〉、游昌發的〈憐伊〉、筆者的〈杜鵑紅〉等。

平心而論，這套製作並非完美，可以挑剔的毛病不少。可是，這是一套絕對值得一聽並珍藏的難得製作。單是有眼光，有膽量選唱這麼多首不為人知的新作品，任蓉已為當代中國音樂家樹立了一個不勢利，不短視的典範。

常聽到有人說「無好歌可唱」之類的話。恕我直言，這是閉著眼，看不見；塞著耳，聽不見；封閉著腦袋，想不到的人所說的話。為什麼任蓉有好歌可唱，你沒有好歌可唱？

筆者並非聲樂界中人，可以放肆把話說個痛快：

時至今日，中國聲樂家面臨一大難題：唱西方經典作品，一般民眾聽不懂，也唱不過西方一流聲樂家；唱中國作品，且不管唱得好壞，可唱的曲目太有限。結果是一般中國人對美聲唱法相

當疏離。器樂家和指揮家當然也面臨同樣問題，但因為沒有歌詞的語言問題阻隔，所以情形略為好些。假如「歌詞中譯」這條路走不通的話，要讓美聲唱法在中國多點生存空間，第一大課題就是要挖掘出一批好的中國聲樂作品。

所謂「挖掘」，就是已經有東西埋藏在那裡，只是需要人去把它挖出來。偶然有人對筆者說：「你們作曲家要多寫呀！」如果對方是唱家奏家，我多半會頂回去：「我們寫了很多作品，因為很少人願唱願奏，都放在抽屜裡睡大覺。」以筆者區區二、三流作曲家，單是聲樂作品，最少可以開五場音樂會。如把海內外中國作曲家的聲樂作品搜集起來，相信連續開它五十場音樂會，場場不同曲目，應無問題。各位聲樂家朋友，請幫幫我們的忙，也幫幫你們自己的忙！阿鏜在此先給你們磕個響頭。

所謂「好的」，不外乎歌詞意境高雅，音樂好聽好唱，耐聽耐唱。近代音樂有些作品嫌人氣不足，鬼氣太重。看歷代能留傳下來的作品，一定是人氣或神氣重的作品。鬼氣太重之作，把唱的人、聽的人都嚇跑了，誰來幫你留傳？即使偶有鬼氣，最好是善鬼美鬼之氣，而不是惡鬼醜鬼嚇人鬼之氣。

寫任蓉的唱片專集，扯到惡鬼醜鬼之氣去了，趕快打住。失敬失禮之處，尚祈各位海量包涵。

<div style="text-align: right">原載於《愛樂人》1992年9月號</div>

美聲金嗓

　　意大利出了個金嗓子帕華洛第。他唱的歌劇和意大利民歌，全世界人都愛聽。意大利人以他為榮為傲。

　　三十年代中國流行歌壇出了個金嗓子周璇。她唱的《四季歌》，《天涯歌女》等，在當時的中國幾乎家喻戶曉，令不知多少人為之入迷，落淚。可惜她唱的是流行歌，只合一般小市民口味，無法登上世界聲樂樂壇。

　　什麼時候中國才能出一個美聲唱法的金嗓子，在全世界既唱世界經典名作，也唱中國歌曲，讓中國人引以為榮為傲？

　　最近，聽了薛映東先生唱歌，覺得這個多年美夢已近成真。

　　薛先生在台灣念的是東吳大學外文系，到德國後，被柏林音樂院的聲樂名師Richard Gsell譽為十多年來僅見的聲樂奇才，收入門下，一磨七年，闖過了無數難關，學通了真正的意大利美聲唱法。兩年前，他遇到氣功大師呂陽明先生，互相切磋印證氣功與唱歌的相通相共之處，一下子功力再上層樓。那天與呂紀民，

吳源鈁先生一起聽他唱中外歌曲各一首，聽到了上下全通，毫不費力，充滿金屬光澤的美聲，忍不住連呼「族寶」(中華民族之寶)！近年來，他應邀在柏林席勒劇院 (Schiller Theater) 演出歌劇多部，並常在歐洲演出音樂會。明年初，大陸的中央歌劇院將邀請他演出被稱為「男高音試金石」的威爾第之《弄臣》擔任男主角。

帕華洛第曾被舊金山的歌劇名製作人阿德勒幽過一默：阿德勒要他在一場音樂會上唱《阿依達》，他說需要想一下。阿德勒對他說：「不用想，男高音沒有腦袋，這是人盡皆知的事。」可是，這類幽默對薛映東先生完全不適合。筆者在與他聊天時發現，他不單止對聲樂技巧、方法深有研究，而且對中國古典文學有很深造詣，蘇東坡的詩詞和金庸武俠小說的故事均可隨口而出。更令筆者看好他的是他性格謙虛內斂，待人真誠，對中國音樂有興趣，有使命感。

可以預見，薛映東的出現，將推動整個中國聲樂界走向世界，走向民眾，走向一條更寬廣的中國美聲藝術之道。

樂壇伯樂崔玉磬

有一種人，一發現特別好的東西，就到處宣揚，巴不得全世界人都知道，都來分享。為此而吃盡苦頭，甚至傾家蕩產，也不言悔。台北青年音樂家管弦樂團的團長兼指揮崔玉磬先生，就是一個這樣的人。

蘇丁選先生窮大半生精力財力研造小提琴，突破了油漆這一大關，造出了聲音宏亮，有穿透力而又音色純美的小提琴。可是，由於種種原因，他的琴卻少有知音，甚至受到國內一些行內人的不公之貶。崔玉磬先生見此大為不平，親自拿著蘇先生造的琴去找國外的小提琴名家試用，與國外的古名琴相比較，結果，讓蘇先生的琴得到越來越多行家的肯定和喜愛，中國電視公司也為蘇

先生拍攝了造琴專輯，公開播放。

　　黃美廉小姐小時候患腦麻痺症，是一級殘障。可是，憑著她超人的毅力和對藝術的摯愛，在美國取得藝術學士，碩士學位，油畫作品受到美國藝術界人士相當高評價。可是，國內知道她的人不多，也曾遭受過一些不公平待遇。崔玉磐老師深為其精神和作品所感動，多次向他的樂團和合唱團團員推介這位了不起的藝術家，鼓勵團員以黃美廉為榜樣，奮發自強，為社會多做好事。

　　黃安倫的名字，兩年前台灣音樂界幾乎沒有人知道。當時筆者拿了一首他的合唱曲《詩篇第一百五十篇》給崔玉磐老師看。崔老師看完後，當即委托筆者與黃安倫聯絡，請他為這首合唱曲配器，他要指揮演出。一九九一年六月二日，在台北社教館，崔老師指揮這首作品用管弦樂隊伴奏在台灣首演，唱的人與聽的人都深受感動，認為這是曾唱過聽過最優秀的中國合唱曲之一。

　　筆者只是一匹劣馬笨馬十里馬，但也曾身受過崔老師這位樂壇伯樂的幫助提攜：小作品交響組曲《神鵰俠侶》，雖然曾由陳佐湟先生指揮中央樂團試奏過，但自知作品中破綻，毛病不少，連自己都對它缺少足夠信心。崔老師聽到試奏錄音帶後，便決定要演出這部作品。為了讓我有機會修改作品中的破綻毛病，他排除萬難，擴大樂團編制，讓我自己指揮排練，邊排練邊修改。經過前後近一年時間，終於把它修改得較為滿意，也較有信心。為了在今年（1992）十二月六號在台北社教館推出這部作品，崔老師又不惜如武訓辦學般到處化緣，籌募演出經費。我看見他為此事太過辛苦，忍不住一再建議他不演算了。可是，他不但不為所動，反而鼓勵我不要把作品看成是自己的，而要把作品看成是社會和民族的財產，這樣才能不怕失敗，敢於爭取成功。如果將來某一天，這部作品能為人所知所喜，崔玉磐老師的伯樂之功不可沒。

原載於《愛樂人》1992年10月號

奇文共賞

「古典樂派、浪漫樂派、現代樂派、新浪漫樂派！這些名詞標籤，也許爲音樂學者帶來不少方便，可是，對於作曲和演奏來說，卻毫無意義。事實上，它們對年輕演奏者的教育，很可能害多於益。所有音樂都是表現感情的，人之感情不因時代的轉換而改變。風格和外在形式會變，基本的人性永遠不會變。」

筆者最近聽了兩張霍洛維茲演奏的ＣＤ唱片，深深爲其王者氣勢和完美演奏所折服。特別是他的音色和音量多變善變，一件樂器而有上百種音色音量，簡直是最好的音色音量教材。

聽完唱片，翻開樂曲解說，劈頭就是以上這段高論。誰這麼大膽狂妄，敢砸音樂學者的飯碗？原來，樂曲解說的作者竟是霍洛維茲本人。於是，忍不住把它草譯成中文，與各位奇文共賞。

從江文也作品評價談起

在一九九二年十月號的「愛樂人」雜誌，讀到劉美蓮小姐〈讓時間來鑑定江文也的音樂〉一文。文末有一句提到筆者「不喜歡江文也的風格」。其實，筆者並非不喜歡江文也的「風格」，而是對他的作品怎麼樣也喜歡不起來。說白一點，是對他的作品評價不高。

本來，在此有爭議之際，應遵循「事緩則圓」的原則，不應再說話。可是，一想到目前社會上的政治，權力之爭太多，太烈；藝術，學術之爭卻太少，太冷，便犯忌把一得之淺見寫出來，供同道朋友參考。

在談及正題之前，有一個前提必須確定一下：藝術上的高、低、是、非，一定要就藝術論藝術，既不應扯進政治，人格等非藝術因素，也不宜以「某某人意見如何如何」作爲是非的標準。如這一點沒有共識，討論便無法也沒有必要進行下去。

筆者對江文也作品從開始的喜歡不起來，到後來的評價不高，絕非因爲他曾爲日本人做過事。周作人也曾爲日本人做過事，可是誰能否認他小品文的成就？在讀江文也先生的生平資料時，筆者對他的執著追求理想，被命運捉弄而受盡人世間的苦難，可以說相當欽佩、同情。可是，這種對他本人的欽佩、同情，卻不應該影響到對他作品的分析、評價。

究竟江文也作品有什麼問題，令筆者對其評價不高呢？

第一，缺少能打動人心，令人百聽不厭的旋律。第二，缺少合格的對位功力。假如以人的精神與身體來作比喻的話，音樂意境是人的精神，旋律與功力便是人的身體。沒有身體，精神便無處依存。從江文也作品的標題來看，他並不缺少意境。可是，由於缺少旋律之美和對位功力，他的意境便落空了。

也許有人要問，你憑什麼說江文也的作品缺少旋律之美和對位功力？

　　答案是簡單而肯定的：當我們提起任何一位大作曲家時，總是會馬上聯想到他的代表性旋律：貝多芬——歡樂頌；巴赫——G弦上的詠嘆調；舒伯特——聖母頌；舒曼——夢幻曲，聖桑——天鵝；黃自——花非花；林聲翕——白雲故鄉；馬水龍——梆笛協奏曲……。如果有一位作曲家，你提到他時無法聯想到他的代表性旋律，那麼，這位作曲家的「地位」就不太樂觀了。筆者雖聽過不少江文也的作品，但至今想不出他有那一段代表性的旋律。

　　至於對位功力，一個簡單的檢驗標準是看作品有沒有多線條同時出現，互相獨立而又互相補充，造成一種「豐富」與「厚」的效果。爲什麼「三B」（巴赫，貝多芬，布拉姆斯）是世界公認的最偉大作曲家？除了他們的作品有意境，有旋律外，就是因爲他們的作品對位「豐富」，聽起來「厚」。江文也作品恰恰缺少了這一個條件。筆者曾很用心找過，竟然找不到他任何一段作品稱得上「豐富」，「厚」。

　　旋律與對位功力，能二者兼得當然最好。如不能，則得其一也能入流，自成一家。如二者皆無，那就無足觀，不足論了。

　　太冷酷無情？確實是。連我自己都覺得這樣剖析，立論，太過冷酷無情了。可是，歷史和藝術評論，本來就是這樣冷酷無情的呵！

　　寫到這裡，筆者想起盧炎老師的名言：「學作曲，對位最重要，對位不好，什麼都是空的，假的。」眞是金玉良言！可惜，一般行外人，甚至不少行內人都不容易理解這句話，當今的作曲學生也少有人願去，敢去實踐這句話。

　　再聯想到筆者自己的作曲實踐，幾乎無時無刻不覺得自己對位功力的低微，無能，寫出來的東西總是不夠豐富，不夠厚。

由此看來，對江文也作品的評價，主要意義不在既往，而在未來。伯樂識千里馬而千里馬源源而至。如果伯樂重金買的是一匹軟骨劣馬，不絕前來的恐怕就不是千里馬了。

　　江文也先生一輩子歷盡不幸，至死仍在用功作曲。筆者不應也不忍在他身後對他不敬。以上所論均不涉江先生政治功過與人格，僅就藝事論藝事。願江先生在天之靈與各位同道朋友見諒。

　　　　　　　　　　　　　　原載於《愛樂人》1992年12月號

第二輯

樂評書評

有橋連接兩岸
——記心韻樂坊一場音樂會

　　很久以來，我就深感西方美聲唱法與一般中國人距離遙遠，有如大河隔兩岸，不易相往來。有位畫家好朋友李山，書畫造詣均高，酷愛音樂，能唱多種中國戲曲、民歌。他不只一次告訴我，他受不了西方美聲唱法的震耳高音。我很欣賞他的書畫，他卻只能欣賞我的小提琴作品，無法欣賞我自認為更有廣度深度，更有獨創性的聲樂曲。

　　九月十八日，為見見久未聯絡的聲樂家老朋友范宇文和成明，去台南市文化中心聽心韻樂坊的音樂會。這場音樂會由大忠社區發展協會主辦，題為「人親土親文化親」。我事前對音樂會沒抱太多期望，沒想到，它卻令我深受感動，得到不少啟發、信心、希望。

兩岸不隔

　　由於是社區主辦的音樂會，聽眾之中，有大約三分之一是上

了年紀的阿公阿媽，不少聽眾是三代同堂一起來。

令人驚訝的是，這些據說平常只愛聽歌仔戲的阿公阿媽，聽到李宗球、成明等用純粹美聲唱法唱出的中國各地民歌和藝術歌曲時，不但真的在「洗耳恭聽」，而且每聽完一首，都熱烈鼓掌，有的還跟著年輕人喊「安可」。

音樂會後，范宇文和成明告訴我，這幾年來，心韻樂坊開過無數場這樣成功的音樂會。去年他們受僑委會委託，到歐美各國宣慰僑胞，各地僑胞對他們的演出也是如此反應熱烈。對比起不少正經八百的古典音樂會，包括一些世界一流水準的名家音樂會，常常是觀眾小貓三幾隻，現場氣氛有如李清照的〈聲聲慢〉詞名句——「冷冷清清，淒淒慘慘戚戚」來，無異是天上人間，天差地別。

橋中之橋

究竟是什麼因素，造成心韻樂坊的演出場場熱烈，次次成功呢？

據我現場感受，觀察，除了選曲偏於通俗，歌者與鋼琴伴奏之間有高度默契，演出水準相當好之外，節目主持人范宇文教授那親切而高格調的節目主持方式，是一重要因素。

一開場，范宇文向觀眾的親切問候和自我介紹，就把台上演員與台下觀眾的距離，拉近到有如好朋友對坐聊天。然後，她有時介紹歌的內容，特點，有時講點聽音樂會的常識，有時抖一些演唱者的趣事糗事，讓聽眾時而像上課，時而像聊天，時而忍不住哈哈大笑。

最絕的是節目中間「大家唱」時段，范宇文居然「煽動」起全場聽眾，無分男女老幼，齊齊開口，唱出了黃自〈西風的話〉和流行歌曲〈月亮代表我的心〉，且唱得相當優美動聽。連我這個自知聲音如鵝叫，從來不敢在公共場合開口唱歌的人，也抵擋不

住「煽動」，跟著唱了起來。欲知范老師如何煽動聽衆大開金口，請聽聽她說這些話語：

「不要怕找不到音，只要跟著鋼琴。不要怕不會歌詞，我會逐句提示。」

「這是一個非常難得的機會，由王守潔敎授爲你們伴奏。王老師的伴奏彈得好，全台灣都知道。幾乎每位聲樂家都以能請到王老師彈伴奏爲榮。你跟著王老師的伴奏唱歌，以後就可以對親友說，某年某月某日，我曾在台南文化中心唱歌，由王守潔老師伴奏。千萬不要錯過這機會哦。來，放聲唱！」

「唱得好極了！再來一次，把聲音盡量放開，讓我也能聽得見。」

……

以前，我只知道范老師歌唱得好，沒想到她主持節目，好到這個程度。如果說，心韻樂坊是連接美聲唱法與平民百姓的橋，那麼，范宇文就是把這群音樂家直接與現場聽衆連接起來的橋中之橋。

吉他彈唱

當晚演出節目中，得到特別熱烈掌聲的是葉東安先生的吉他彈唱。據節目主持人介紹，每場演出均是如此，少有例外。

我甚欣賞葉先生的吉他造詣。每首歌的前奏部份，他都彈得出神入化，五彩繽紛，音色音量的層次變化多且自然。不過，他風靡全場的原因恐怕不在此，而是在他的彈唱熱情奔放，熱力四射，能燃燒起每個人心中平時埋藏著的情感之火。

葉東安的唱法，似乎不是純美聲，也不是純流行，而是一種介乎二者之間的混合唱法。這樣的唱法，其長處短處何在？把它插在美聲唱法中間，有何得失？這也許是可以探討的問題。我個人覺得不妨多鼓勵這類嘗試和探索。如能探索出一種連接雅俗，

混合流行與美聲的唱法來，不亦美事乎？

「成腔」民歌

當晚最受歡迎，一再加唱的另一個節目是成明教授的民歌獨唱。

中國各地的民歌，各有風格特點，各有其原始唱法，本來與西方的美聲唱法是八竿子也打不到一起的兩碼子事。自從有了成明這座「橋」後，起碼在台灣，中國民歌與美聲唱法是連成一體，成為獨特的「成腔」（成明之唱腔）了。

成先生唱中國民歌的成就，已有行家和聽眾的公認，定評，用不到我多嘴。想向成教授建議的是，他應該趁現在男性的黃金年代，不惜代價，把他的拿手絕活──用美聲唱法唱中國民歌，灌錄幾張ＣＤ唱片。說不定這樣的唱片，又會成為一座橋，把中國民歌，美聲唱法，更多聽眾，這一代與下一代聲樂家之間，統統連接起來。

一點意見

對當晚演出唯一的意見是：節目單上只有歌名和演出者之名，沒有詞曲作者之名。

有些歌曲，由於種種原因，明明有詞曲作者，卻在相當長時期內被當成民歌。例如，〈阿里山之歌〉的作詞者是鄧禹平，作曲者是張徹。〈望春風〉的作詞者是李臨秋，作曲者是鄧雨賢。時至今日，實在沒有理由再讓這些本來有父有母的歌曲繼續當孤兒。

心韻樂坊的音樂家既已做了連接古典音樂美聲唱法與一般國人的橋，何妨再當一道連接作詞作曲家與音樂聽眾的橋？如能在節目單上或主持節目時，加上一些介紹詞曲作者及其寫作背景與故事的內容，不但可以使節目單或主持節目的內容更豐富，更有趣，對聽眾也是一種很好的文化與歷史教育。

原載於《音樂月刊》1993年11月號

近在咫尺有芳草
——簡記三場台南市的音樂會

　　一九九三年十二月中旬，一週之內，在台南市連聽了五場音樂會。其中三場均水準甚高，聽眾人數卻與演出水準不成正比。大概是人性貴遠賤近，一般人對身邊的好東西總是珍惜不夠。

　　現略記這三場音樂會的精彩之處，一方面讓演出者得些鼓勵，一方面提醒自己：近在咫尺有芳草，應多珍惜。

任蓉說唱顯揚美聲

　　聽完十二月十三日晚任蓉在成功大學鳳凰樹劇場的演唱會後，我第一句對她說的話是：「任姐，您以後出唱片，千萬別在錄音室做，要用音樂會的現場實況。」

　　為什麼？因為任蓉以前在錄音室做出來的唱片，可挑剔之處太多了，而她的現場演出，無論說與唱，均精彩之極。

　　當晚的曲目中西各半，說唱各半。說的是美聲法之來龍去脈，

源流演變，不同作曲家的不同風格特點。唱的是意大利美聲法不同時期的代表之作，包括藝術歌曲與歌劇選曲，加上多位前輩中國作曲家的作品及中國古曲，民歌。任蓉的說，有深度，有廣度，有知識性，有趣味性。任蓉的唱，氣質高貴，線條漂亮，音色音量豐富多變。尤為難得的是咬字特別清楚，感情充沛而韻味十足。難怪先師林聲翕教授和台灣音樂界的龍頭老大許常惠教授，要找人唱錄作品，總是指定任蓉為第一人選。筆者與任蓉相知相識多年，只知她真誠，用功，直率，認藝多於認人，卻不知她西方的經典作品唱得這樣好，對美聲法的研究那樣深。她一句「美聲唱法的起源是音樂跟語言的結合，純正的美聲唱法一定咬字清楚」，解開了筆者的多年困惑：為什麼不少中國歌唱家唱中國歌曲聽不清楚歌詞？原來罪不在美聲法，而在沒有把美聲法學到家。真願有更多聲樂家像任蓉一樣用心，用功，把中國的聲樂作品唱到國際舞台上去。

值得順帶一提的是：筆者在成大校區旁住了三年多，居然不知道有鳳凰樹劇場這樣一個高雅，溫馨，願意開放給社區使用的理想演出場所，也不知道有成大文學院閻振瀛院長這樣一位多才多藝，熱心好客的文化活動推展者。可見身邊芳草，很容易被忽視。

家專教師今非昔比

十二月十七日晚，台南家專音樂科的教師音樂會，在台南市文化中心舉行。

第一個節目是陳佳琳老師的鋼琴獨奏，曲目是蕭邦的〈G小調第一號敘事曲〉。第一句一出來，就是大家風範——強而不硬，弱而不虛，感情的起伏與音色音量的層次變化均甚大甚多。我不由自主，豎起耳朵，睜大眼睛，想把每一個音都聽仔細，把每一

個動作都看分明。接著，便放心地沉醉在蕭邦的音樂之中，好像時而看見洶湧澎湃的波濤，時而聽到如泣如訴的細語，完全忘掉了鋼琴和演奏者的存在。直到一曲奏完，全場掌聲如雷，才從夢幻中回到現實。比起前兩天聽到的另一位名氣大得多的鋼琴家來，陳佳琳無論技巧，音色，音樂，結構全曲的能力，都好上一大截。可是，前者的大名如雷灌耳已三十年，後者的名字我是當天才第一次知道。

女高音陸一嬋老師的獨唱，同樣令我驚嘆而慚愧。她唱的是難度極高之董尼才悌歌劇《安娜波雷娜》選段〈帶我回到出生的城堡〉。只聽她忽剛忽柔，忽強忽弱，忽高忽低，忽淚忽笑，把人聽得如癡似醉，而她自己卻似鳥翔天空，自由自在，一點力氣也不費，便飛越過高山大河。幾年同事，常常一起聊天，吃飯，開玩笑，卻不知陸老師有如此深厚的功夫和傑出的才華，怎不令人慚愧！

另一教我由衷喜悅的節目是金貞吟與張乃月演奏的莫札特G大調小提琴與中提琴二重奏。金貞吟的運弓大刀闊斧，音色明亮，一派大將風範。張乃月音色細膩多變，把中提琴溫柔敦厚的特點充分發揮。她們都才二十出頭，可是演奏與教學俱優。真希望台灣南部有更多機會讓她們一展長才。

其他節目如黃燕忠作曲的《夢長江》三重奏，葉思佳，張龍雲，楊蕙祺演奏的格林卡《悲愴》三重奏等，均各有精彩之處。限於篇幅，不一一細表。欲知台灣近年來音樂演出水準提升之快，欲知近在咫尺有多少芳草，請下次來聽台南家專的教師音樂會。

蘇顯達達國際水準

十二月十九日晚，全家總動員，去聽了蘇顯達在台南市文化中心的小提琴獨奏會。

這是一場少有的高水準音樂會。如果說不久前曾來台南開過獨奏會的卡勒（I. Kaler）和黎奇（R. Ricci）稱得上一流小提琴家Virtuoso（技巧家）的話，蘇顯達便是更上一層樓的Musician（音樂家）了。

這其中主要區別何在？把技巧最艱深的小提琴曲目都拉遍，有華美的音色和高度的準確，便可稱Virtuoso。被稱為音樂家，則非要有廣泛深厚的音樂和人文素養，能把音樂演奏得深刻動人不可。如果論快速和各種高難度的雙音等技巧，蘇顯達也許比不過卡勒和黎奇，但論音色的純美，多變，氣魄的宏大，音樂的感人度，則蘇顯達絕對在卡、黎二人之上。聽蘇顯達演奏蕭松的〈詩曲〉和柴可夫斯基的〈憂鬱小夜曲〉時，我所受到的震撼，感動，那種耳朵和心靈的完全滿足，是聽卡，黎二人的音樂會所沒有的。值得特別一提的，是蘇顯達的抖音之多變和完全的控制力，是我所聽過所有的小提琴家中最好的。他的抖音，從極大極快到極小極慢以至若有若無，都在絕對控制之下，都隨時因音樂的需要隨心所欲地變化。以曲目的豐富，各種風格曲目的無所不能論，蘇顯達也得分很高。三年來，我聽過蘇顯達好幾套沒有一曲重複的曲目。包括炫耀技巧型之拉威爾的〈茨崗〉，沙拉薩蒂的〈流浪者之歌〉，結構型之巴赫無伴奏奏鳴曲，浪漫型之布拉姆斯奏鳴曲，高貴型之莫札特協奏曲等。尤為難的是他重外不輕中，曾演奏過〈梁祝〉協奏曲，馬水龍的奏鳴曲，筆者的〈西施幻想曲〉等。當晚，他特別在曲目中排進一首蕭泰然的〈恆春小調幻想曲〉。他是完全出於自願，自覺，喜愛，而不是出於迎合，被逼，從命而演奏國人作品。單此一點，蘇顯達便值得吾輩向他深鞠一躬，引以為榮為榜樣。

台灣的幾家藝術經紀公司每年都從國外引進大量古典音樂節目，可是，似乎只「進」不「出」。是否可以考慮把像蘇顯達，任蓉，陳佳琳這樣具有國際水準的音樂家「輸出去」？說不定外國人

會覺得這些來自遠處的中國芳草，比他們本地的芳草還要香呢！

原載於《音樂月刊》1994年2月號

禮失求諸野
——聽芝華弦樂團演出小記

　　七月四日晚，在台南成大醫院成杏廳，聽了一場罕有地令人感動的音樂會。

全場中國作品

　　近年來國內音樂會雖多至成災成難，可是演出曲目西多中少或全西無中，卻是常態。不久前，由汪大衛領軍返國演出的北美菁英交響樂團，曲目中西各半，已屬十分難得。像省立交響樂團那樣，每年辦多場全場國人作品音樂會的團體，直如鳳毛麟角。最能代表中國人精神，風貌的中國音樂，在國內反而不如在國外那樣被珍惜珍重，應是不爭之事實。

　　芝華樂團來自美國芝加哥，成員包括華人，美國白人，黑人，日本人，韓國人，菲律賓人等。他們連續四場音樂會，曲目全部是中國作曲家作品。據該團組織者，芝加哥中國音樂才藝推廣協會會長朱寶興女士說，他們每年五月都舉辦一場「完全中國」的

演奏會，每年十月舉辦的教師節音樂比賽，參賽曲目均有一首中國作品。數年下來，在芝加哥地區，不少中國作品，「不但華人會彈會拉，金髮碧眼兒也會彈會拉。」

邊聽音樂會，我邊想：禮失求諸野，怎麼古人說的話，一兩千年後，還是正確不誤？莫非歷史真的只是循環？

只認曲不認人

稍微了解國內音樂生態的人，大概都了解一個事實：國內作曲家的作品，有沒有演出機會，不完全甚至完全不決定於作品的品質，而同時決定於作曲者的身份、背景、關係，以至有無利用價值（請饒恕筆者把話說得這麼白）。這雖然是可以理解諒解的人之常情，但卻無法不說：這是不太健康的生態。

打開芝華弦樂團的節目表，作曲家之中，有台灣樂壇的元老重鎮黃友棣、馬水龍、蕭泰然、徐頌仁，有大陸前輩賀綠汀、丁善德，有海內外中青輩陳建台、楊逢時，還有今年才十二歲的華裔小天才戴子揚。

壓軸曲目是郭芝苑的《鋼琴小協奏曲》。這首作品，筆者曾評之為「中國作品之中，極少數可與西方作曲大師作品媲美的經典之作。」據朱寶興女士告訴我，她是偶然在台北的中國音樂書房買到該曲總譜。拿給指揮家談名光先生一看，談先生認為是傑作，便決定排演。直到這次返台演出前，他們都沒有見過郭芝苑先生。

假如國內樂壇也像藝華樂團一樣只認曲，不認人，有多幾位像朱女士，談先生這樣的樂壇伯樂，筆者敢斷言，不出數年，一定人才輩出，佳作頻現，曲壇興旺。

罕見的好指揮

談名光？這個名字從來未聽過。看節目單，知道他出生在馬來西亞，畢業於師大音樂系，去國多年，都在美國樂團和古典音

樂電台工作，連太太也娶了美國人。

等他在台上一站，手一揮，我大吃一驚：中國人有這麼優秀的中年輩指揮家，怎麼我從來不知道？

一群臨時組合起來的小朋友，在他帶領之下，不但奏出了專業樂團才有的整齊、準確、和諧，而且音色變化多端，音樂自然而有大氣勢。整個樂團從節奏到句法，從結構到層次，完全在他的控制之中。我自己帶過學生樂團多年，深知要達到這個程度，有多不容易。

單憑他指揮戴子揚十歲時寫的作品〈甜蜜中央公園組曲〉中的兩段，我已斷定他是個純粹音樂家，是位好指揮兼好教練。

到了壓軸的郭芝苑小協奏曲，獨奏者林安里女士在樂團如雲烘月，如葉襯花的協奏下，把這首傑作深沉的內涵，厚實的音響，豐富的變化，奏得精彩絕倫，光芒四射。能讓獨奏者這樣盡情發揮，而整個音樂又主客水乳交融渾然一體，指揮者的功力有多深，恐怕要極內行的人才會明白。

我聽過好幾個該曲的演奏版本。論氣勢，論深度，論感人，均以這一場居首。在此，筆者向國內有機會聘請客席指揮的先生，女士，樂團，機構等背書推薦：如果你們要的不是公關高手或紙上虛名，而是真正好的音樂，那麼，請鄭重考慮這個名字──談名光。

曲已終情不散

當晚的音樂會，還有一件非關音樂的感人事情，值得一記：

芳齡才23歲的美國小姐依莉沙白，志願來台做幫助聾啞學生的義工。今年三月一日，她不幸因車禍去世。她的爸爸韋伯醫生痛失愛女，來台處理後事。在派出所做完筆錄後，他走近撞死他女兒的肇事司機，啜泣著說：「我赦免你，你一定不是故意的。以後你也要這樣對人。」他把愛女的器官全部捐贈給成大醫院，

又把有關單位的補助款全部捐作慈善基金。當晚的演出收入，芝華樂團分文不取，也全數捐給了依莉沙白・韋伯慈善基金。

感人的音樂，感人的精神，感人的眞實故事，給炎熱的南台灣帶來陣陣淸涼。

祝願芝華弦樂團，在彼邦成長得更茁壯，讓我們這個有名無實的「禮義之邦」，有朝一日，領悟到需要禮時，有處可求。

原載於《省交樂訊》1996年8月號

歌劇《原野》觀後小感

　　寫文章，不說真話對不起自己，說真話卻怕對不起別人。所以，本來並不想也不敢寫《原野》的觀後感。日前省交演奏部林東輝主任打電話來，連求帶命令，一定要我寫，只好先向各位告罪：真話照說，主觀難免，說錯之處，敬請批評。

(一)

　　從報刊和私人談話中，知道省交這次演《原野》，主辦單位與作者（包括劇本作者和作曲者）之間因版權費用問題，弄得很不愉快。主辦單位認為作者獅子口大開，什麼錢都想要，作者認為主辦單位沒有主動考慮到作者的版權利益，不得不力爭。

　　以筆者局外人的看法，雙方都是中國至今未有上軌道的版權法之受害者。試想想：身為作者，嘔心瀝血，犧牲一切去寫成一部被認可的作品，卻要自己開口去爭版權費，這是何等難堪而無

奈的事情？如對方事先考慮週全，依既成之法例，主動奉上稿酬，那是何等風光寫意之事？又試想，身為主辦人，吃盡苦頭去企畫、聯絡、找錢，一心想把作者的心血結晶介紹給台灣觀眾，可是卻要一而再，再而三為版權費問題與作者談判、爭吵、改變預算，這又是何等窩囊而不值得之事？

事實既成，唯有希望因為此事，有更多人體認到版權法的具體化與落實，是迫在眉睫的大事，讓以後的作者與主辦單位都有法可依，有例可循，從此免去爭吵之苦，那麼，雙方這次所受的傷害就是「傷有所值」了。

(二)

看完三月十四日晚的演出後，成明先生請金湘、李稻川伉儷吃宵夜，筆者沾光作陪。金、李二位對陳澄雄先生處理音樂的準確、細膩，層次分明表示相當驚訝，佩服。談到導演，則認為沒有把劇中主要角色的性格、時代感和地方感掌握得恰如其份。例如，第二幕開場時金子的動作、造型、服裝都像城市的風塵女郎而不像當年中國農村的婦女，仇虎在當時的環境下不應該也不可能穿皮靴等。第二天，筆者與飾演金子的台灣組演員陳麗嬋小姐在電話中聊天，我很直率地說，她演的金子不夠「野，直，辣」，整齣戲的震撼力也不如北京的首演版本。她說，導演希望淡化戲中的激烈仇恨，因為台灣的觀眾不喜歡也不接受激烈仇恨。假如這中間沒有誤會誤傳的話，便有一個值得討論的問題：作為一個詮釋者，最高的出發點是什麼？是忠於作品本身？是追求與別不同？是迎合觀眾口味？

筆者以為，考慮到觀眾的水準與口味是天經地義之事，追求與別不同的獨特風格是可以理解之事，可是，這二者都必須服從一個更高的原則——表現作品的內涵，神韻，意境。古往今來最

偉大的表演藝術家，如戲劇的史坦尼斯拉夫斯基，梅蘭芳，音樂的托斯卡尼尼，卡拉揚，電影的英格麗‧褒曼，趙丹等，只要看看他們的著作、表演、傳記，便知道他們無一例外地遵循這一最高原則。正由於他們把表現作品的內涵作為最高目標，以至忘記了作品中「我」的存在，所以他們成為一代大師，作品成為經典。相反，凡是在表演中念念不忘「我」的存在，極力想表現「我」的功夫者，便註定只能成為二，三流的角色。此中奧祕和道理，筆者沒有能力講清楚，僅提出現象，供有關人士參考。

<center>㈢</center>

最令筆者難以下筆的是對作品本身的評論。

從藝術上說，這部歌劇有強烈的戲劇性，能令人反省仇恨之惡果，音樂寫作上有相當多成功之處。如中國式宣敍調的運用，管弦樂戲劇化，現代音樂技法的運用等，都取得可喜且值得借鑑的成就。可是，十四，十五日兩場戲看下來，筆者卻是受震動多於受感動，壓抑感多於舒服感。

原因何在？想了很久，終於找到原因：從內涵上說，這部作品大體上是表現人性中醜、弱、惡的一面，而不是美、強、善的一面。從第一幕第一景仇虎一出場就想報仇與傻子的邋遢鄙猥，到第一幕第二景焦母用針刺木人法想咒金子死於非命，到第一幕第三景焦大星的窩囊軟弱與金子又說要偷漢又咀咒焦母見閻王……，一直到最後鬼魂和牛頭馬面的出現，都無一不是表現人性的醜、弱、惡。本來，第二幕金子與仇虎的愛情詠嘆調與二重唱，應該是比較有美感，有些許光明與溫暖的片斷。可是，一想到這兩人的快樂，是建築在無辜的焦大星之痛苦與被犧牲之上，筆者便無法分享這兩人的短暫快樂了。也許，我這是在用道德標準來評價藝術作品，很不合時代潮流，也不足為訓，可是，這確實是

<div align="right">歌劇《原野》觀後小感　59</div>

我當時與事後的眞實感覺。

　　金湘先生是難得有才華，有功力，有中國民間音樂修養的作曲家。我由衷地盼望，他能用他的才華與功力，寫出像《托斯卡》那樣一類表現人性的美，強，善以至高貴，崇高情懷的中國歌劇來。我願用拙筆，隨時爲這樣的作品高唱讚美之歌。

　　省交響樂團在陳澄雄團長的率領之下，排除萬難，把歌劇《原野》在台灣推出，讓不少台灣觀衆有機會觀賞這部中國當代難得的成功之作，又藉此刺激，推動台灣作曲界人士思考，反省音樂創作中的一些重要原則問題，可算功德無量。資深藝文界人士林蜀平小姐看完演出後對筆者說，這是她看過的幾齣中國歌劇中，作品和演出都最像樣，最完整的一齣。筆者雖然對作品有所批評，但絕不抹煞它在藝術上的成就，也由衷地爲它的演出成功而高興。

　　中國音樂才起步不久，中國歌劇還像搖籃中的嬰兒。它需要更多人關心、愛護、照顧。願我們都來做保母、教師，幫助這個嬰兒身心健康，快快長大。

　　　　原載於《文心藝坊》第72期及《省交樂訊》1993年5月號

聽省交「開鑼音樂會」
小記

　　十月二十日晚，與台南家專音樂科的同事一起去高雄市中正文化中心，聽台灣省第四屆音樂藝術季的開鑼音樂會。

　　開場曲是由陳惟芳小姐作詞，黃安倫作曲的兩首交響合唱《薪傳》與《節慶》。第一曲的詞情深意遠，但黃安倫的拿手本事似乎尚未全部使出來。詞意的升華，旋律音與字音的相配，曲調的一聽便入人心，都似乎未達到他的《詩篇第一百五十篇》之水準。第二曲則精彩絕倫。一開始的樂隊賦格式前奏，已宣示此曲不同凡響。接下來的合唱，層層推進，巧妙安排，高潮迭起，氣氛熱烈，極富交響性。舞台上，陳澄雄先生指揮得很過癮，樂隊隊員奏得很過癮，合唱團員唱得很過癮。舞台下，筆者也聽得很過癮。可以斷言，該曲必將詞以曲貴，入中國合唱音樂的精品之列。

　　擔任合唱的是南投縣教師合唱團，屏東縣教師合唱團，台北市立國樂團附設合唱團，省交附設合唱團，均表現優異，有專業合唱團的架勢和水準。可惜只唱得兩曲，令人覺得意猶未盡。

上半場以曾耿元獨奏的柴可夫斯基小提琴協奏曲壓軸。曾先生的演奏可用「舉重若輕，光芒四射」八個字來形容。難度相當大的《柴協》，他奏來如利刀切菜，精準、乾淨、輕鬆、爽快。難怪有西方樂評家說聽他的演奏，「似乎見到了年輕時代的海飛茲」。協奏曲奏完後，他禁不住聽眾的不絕掌聲，又加奏了兩首「安可」曲。其中第二首伊薩衣的第一號無伴奏奏鳴曲中的賦格，是難到極點的「行家曲」。曾耿元把複雜而極難的多聲部線條演奏得條理清楚，極度精準，令人嘆爲觀止。

　　曾耿元已在多次國際大賽獲獎，包括比利時伊麗莎白女王大賽銀牌獎和俄國柴可夫斯基大賽「最佳新曲詮釋獎」等。但國內聽過他演奏的人並不多，也不見國內有關機構邀請他回來開獨奏會。省交把請帖發給他這樣有眞本事而不是靠人事關係的人，值得稱道，效法。

　　中場休息時，與「鋼琴美女」蕭唯眞聊起演奏家的即興演奏和自編自奏問題。我說：「你下次的音樂會，一定要有一，兩首自己改編或創作的作品，否則恕不捧場。」她一口答應下來。且看失傳已久的演奏家爲自己的樂器作曲之風，能否由蕭美人帶動起來。

　　下半場是葛羅菲的交響組曲《大峽谷》。該曲通俗，有趣，頗能發揮管弦樂效果。不過，如果以內涵的深刻，感人來論，此曲恐怕不能算一流之作。倒是省交演奏水準進步之速，令人興奮，鼓舞。尤其是木管與高音弦樂聲部，跟一、兩年前相比，眞是不可同日而語。稍弱的是中低音弦樂聲部和整體上弱音的控制。中、低弦樂如能豐厚些，伴奏時整體如能處處綠葉「讓」紅花，更佳。

　　全場音樂會，團長兼指揮陳澄雄先生表現得最瀟灑，最有風采，指揮動作最有創意的是第一首「安可」曲，柴可夫斯基的《天鵝湖》中之〈西班牙舞曲〉。那是在任何音樂會上都難得一見的鏡頭：全然不照一般刻板的打拍子方法，用近乎中國書法中草書般

的線條，把音樂的神韻全都帶了出來，眞可謂「遺其形而得其神」，藝術之最高境界也。作爲欣賞者，我期待看到更多這樣精彩的鏡頭。

<div align="right">1995・10・24於台南</div>

補記：這篇小文，寫好後即投寄《省交樂訊》。因爲「先人後己」，「先外後內」的選稿，編輯原則，始終未排上隊刊登。由此可見陳澄雄先生的領導風格與人格。

聽傅晭鎣唱中國歌謠

　　印象中，有興趣和膽量開整場中國作品演唱會的聲樂家，只有任蓉等少數人。所以，當不久前看到傅晭鎣小姐「中國歌謠演唱會」的海報時，筆者便借同事之便，向她要錄音帶。那幾天，因臨時雜事忙得團團轉，本來只打算把她在台北社教館音樂會的現場錄音先轉錄下來，等有空閒時再慢慢聆賞，誰知一聽之下，竟被那少有的自然、高貴、穩定的聲音和對歌曲意境的準確理解，傳神演釋所吸引，迷上，禁不住一口氣聽完不算，還連夜再多錄了一卷，寄給家居高雄市的長輩音樂朋友劉星老師，讓他也分享一下這難得的藝術珍品。

　　傅小姐的演唱，有幾個顯著特點：

　　一、聲音相當自然，穩定而美。筆者雖然教的是弦樂器，但平常甚愛聽，也常常要求學生聽聲樂作品。可是，說句老實話，每當聽到那種又高又強又抖的所謂「美聲」時，真是怕怕。記得任蓉女士有一次對筆者談起某位名氣不小的聲樂家時，說其致命

傷是「聲音發抖」，教出來的學生也個個都「聲音發抖」，言下之意，對「聲音發抖」頗引以為戒。聲樂門外漢如筆者，並不知道「聲音發抖」之來龍去脈，該褒該貶，只是直覺上不喜歡發抖的聲音而已。像傅小姐這樣一聽就令人感到舒服，親切的聲音，不管是得自先天之賜還是明師之傳，總是像珠寶，黃金般值得珍貴。

　　二、風格多樣，能雅能俗，能抒情能戲劇。高貴，是古典音樂的特高境界。傅小姐的演唱，不但聲音高貴，而且凡是內容高貴的歌，她的詮釋必定高貴。例如李商隱詞，馬水龍曲的〈春蠶到死絲方盡〉一歌，無論字面詞語還是內涵意境，都絕不是平民百姓的，而是士大夫的貴族的。傅在此歌的第一句，就已把這種言語講不清楚，卻能讓人實實在在感受到的高貴情操傳達出來。又如李清照詞，黃永熙曲的〈聲聲慢〉一歌，她一反一般偏重抒情的唱法，一開始就唱得十分戲劇性，把一位貴婦人在孤寂淒寒中難熬難耐的那種景與情表現得動人心魄，入木三分。相反地，在〈月落歌不落〉，〈小妞兒〉等內容和格調都較為民平化，甚至帶點油腔滑調的低俗歌曲中，傅又表現出她那「能俗」的一面，唱來維妙維肖。筆者特別喜愛她唱的華文憲詞，林聲翕曲的〈雨〉一歌。這是一首「迷你」型的歌，詞曲均很短，但詞的意境深而迷濛，曲簡單而色彩多變。要在一分鐘左右的時間內把這多變而朦朧的情抒透，把高潮帶出來，那是談何容易。由此歌的一聽便令人印象深刻甚至終生難忘，可知傅小姐一定曾在文學和音樂兩方面同時下過苦功。更值得一提的是此歌知道的人和唱過的人都不多，卻被選中，可見傅小姐並非時下那種常見的只知名氣，重名氣，卻不知實力，不重實力的「添花」派人物，而是一位樂壇伯樂。

　　三、咬字特別清楚。中國藝術歌曲的傳播，阻力之一是相當一部份歌者咬字不清，讓一般人無法從歌唱中直接知道詞意。這當中固然有中文本身音調過於敏感（發音相同，音高稍為改變便

字意全非），國語四聲不可能在七聲音階中每字者露，作曲者對旋律音調跟語言聲調的關係缺少研究等因素在內。可是，純粹西方美聲唱法只重母音和共鳴，如果歌者不曾在中文子音上下過咬詞吐字的功夫，便不能把中文歌曲唱得字正腔圓，讓傳統對語言特別敏感，挑剔的中國人聽來順耳，舒服，亦是不爭的事實。當聽到李抱忱的〈雁群〉和江西民歌〈斑鳩調〉等以前不曾聽過的歌時，筆者有意先不看歌詞，但居然能聽清楚在「唱什麼」。有這樣好的成績，說不定傅小姐有什麼「祖傳祕方」之類，專治咬字不清之症，可別保密不外傳呵。

十二月一日，傅小姐將在高雄市舉行題為「美聲的藝術」之中國歌謠演唱會。這樣的演出，是對中國音樂文化和中國作曲家的很大支持和貢獻。同時，這樣的演出，也很需要各界人士的支持和鼓勵。為此，筆者不避外行淺薄之嫌，不懼是非必多之地（樂評是音樂圈公認的是非之地），把一些個人賞樂心得寫下來，希望引起更多人關注和參與。

原載於《明道文藝》1991年2月號

雅俗行家共賞的美聲藝術

——聽「簡文秀中國藝術歌曲，台灣歌謠」專集有感

　　「每當我看到一些文化衙門和機構，把錢一大把一大把花在一些當時轟轟烈烈，過後無影無蹤的事情上，便總要做一番白日夢：如果把這些錢分一點出來，錄製和出版中國近代重要的前輩作曲家作品，該有多好！」——這是筆者兩年多前在一篇小文中說過的一段話。想不到兩年後，這美夢居然部分成真——文建會出錢贊助，新橋文化事業公司製作發行了一套「簡文秀中國藝術歌曲，台灣歌謠」專集（共兩張ＣＤ唱片或四盒錄音帶，藝術歌曲與台灣歌曲各二十四首）。其製作水準之高，令筆者讚嘆之餘，羨慕得幾乎要嫉妒——蓋因筆者數年前曾傾盡全力，想製作這樣一套唱片，卻因種種原因而以失敗告終。

　　這套專集令筆者最為傾倒佩服的有幾點：

　　一、樂隊伴奏部份的編、配、奏均罕有的精緻、講究、漂亮。因為內中多首藝術歌曲的伴奏譜筆者甚為熟悉，有的還曾配過器，所以一聽便敢大膽斷定，如此精緻、豐富，把原作中的不足、

缺陷之處均予以補足、補救，並增加了不少新意的編曲配器，必定出自大行家之手。而且，即使是大行家，也必定是傾盡心力，才有可能做得這樣好。樂隊演奏的整齊、乾淨、準確、富立體感、能隨歌聲作出各種細微變化，把歌曲之意境襯托得如星拱月，如葉伴花，其賞心悅耳，相信每個聽者都能感受到。可是，其難能，其可貴，其花費，卻恐怕只有嘗過其中甘苦的少數人才體會得到。

二、選曲唯美是問，不管作者是誰。在台語歌謠中，有一首〈阿母的頭鬘〉，詞曲均甚深情、溫馨，優美。作曲者張弘毅，名字從未聽過，是何方神聖？通過一位樂界師長的介紹，我找到簡文秀本人詢問，才知道張是流行音樂界的人。開始時，連贊助單位都因擔心引起學院派人士非議，要求不用張作曲。是製作者提出，如找到別的人能把這首歌寫得比張作更好，那當然沒話說。可是，如果他人之作不如張弘毅這一首，張作為何不能用？全靠這樣據理力爭，亦多謝有關人士從善如流，我們今天才能聽到這樣一首溫馨的好歌。比較起歷來不少有關單位機構，選作品往往只問出自誰手，不管好壞高低之做法，真該贈此專集製作者一塊「識馬伯樂」之銀牌。

三、歌唱者感情充沛，風格多變，充分表達出不同歌詞的不同意境。二十四首藝術歌曲唱下來，首首處理得不一樣，那是談何容易！例如，張寒暉詞曲的〈松花江上〉，唱得悲怨激憤，聲音有如火山爆發；白居易詞，黃自曲的〈花非花〉，唱得輕柔飄渺，聲音有如霧裡觀花；徐訏詞，黃友棣曲的〈輕笑〉，唱得活潑佻皮，聲音有如銀鈴碰撞；李白詞，屈文中曲的〈送友人〉唱得豪放瀟灑，聲音有如山流直下。二十四首台語歌謠，則大量使用「輕聲」，所用音區也比藝術歌曲約低三度，唱來首首字正腔圓，親切近人。據說，連鄉下的阿公阿婆都愛聽。起碼，筆者這個不懂台語的「老廣」也愛聽。

四、錄音效果奇佳。筆者怎麼樣也想不明白，該專集為何錄

音效果這樣好，便專程從台南跑到台北，向有關製作人請教。原來，他們為追求更好的音響效果，大膽嘗試把流行音樂常用的先分軌道錄好伴奏，再錄獨唱，然後混音的方法，運用到藝術歌曲的錄音上來。筆者回想起前幾年，受好人所惑，用同樣的方法來錄製藝術歌曲，結果做出來的全是「死」音樂——速度，節奏毫無變化，根本不能聽，便問他們，何以他們的製作沒有此弊病。他們告訴我，在分軌道錄伴奏之前，樂隊指揮已經與歌者有充分默契，知道歌者每首歌如何唱，如何變化。實際錄音時，歌者亦在場唱，只是不把歌聲錄進母帶。原來如此，難怪！難怪！我問他們，這樣做不是花費極大嗎？他們的回答出乎我所料——比較比混音來，錄音所花的錢並不算多。有一首歌，單是混音，就花掉十幾萬新台幣。其原因之一是台灣的錄音剪接技術不夠先進，一首歌只要有一處失誤，就要整首歌重來，極為費時費錢費事。如此大手筆的製作法，難怪有這樣好的成績。

記得星雲大師說過，中華民族是個不喜人出頭的民族，誰出了頭誰就會遭攻擊遭誹謗（大意如此）。筆者衷心希望，已經在美聲藝術中國化，藝術歌曲普及化，鄉土歌謠藝術化上做出了成績，成了出頭人物的簡文秀小姐，以及她背後的一群合作者、支持者，不但不會遭攻擊，遭誹謗，反而得到越來越多同行同道的讚美，支持，繼續製作出更多如這套專集一樣，拿到國外不臉紅，留給子孫不慚愧的聲樂藝術珍品。

原載於《明道文藝》1991年5月號

好書好樂共讀賞

崔光宙的《音樂學新論》

一年多前，曾打開過崔先生這本書，完全無法接受緒論中「學樂器不是學音樂」的論點和邏輯，便把它打入冷宮。

今年暑假，因寫作需要，把它拿出來作參考書用。誰知道，一看內文，便被它深深吸引住，竟至放下自己的文章不寫，一口氣把它讀了兩遍。

這是一本見解深刻，資料豐富，趣味性強，極有創意的少見好書。

在《音樂詮釋》篇，作者論及詮釋風格與原創風格的相生或相剋問題，頗發人深思：

「如果演奏家的詮釋風格和作品的原創風格相契合，或相類似，那麼音樂就容易言之成理，甚至水到渠成。」

「但若詮釋風格和原創風格截然不同,則可能出現兩種情形:第一種是詮釋者的精神力量,突破了原創風格的原有格局,而開創出全新的藝術境界,這仍屬於『相生』的範疇;另外一種是兩種風格衝突矛盾、互不相容,因而導致詮釋的失敗,便表示兩者『相剋』。」

作者列舉了大量具體例子來說明這種相生或相剋的原理。例如,鋼琴家阿勞 (Claudio Arrau),「所彈奏的貝多芬、李斯特和布拉姆斯價值連城,堪稱完美」,屬相生;可是「他的莫札特不夠清純,蕭邦不夠流暢,德布西顯得沈重」,屬於相剋。

在論及第二次世界大戰後的四大指揮家時,作者用「精準俐落」來形容托斯卡尼尼,用「深厚潛沈」來形容福特萬格勒,用「恢宏堂皇」來形容克廉貝勒,用「溫馨動人」來形容華爾特。這不但把各人的風格特點畫龍點睛般地點了出來,有助於吾人欣賞他們的藝術精華,而且在中文的應用上作者亦達到精確而有文采之難得境界。

作為一個業餘作曲者,筆者特別欣賞「為台灣的音樂文化把脈」一節中這段話:

「真正的傑作,必定能超越狹隘的民族主義,打破『本土』與『外來』文化對立的藩籬。有文化自覺的作曲家,就能創作出具有中國文化精神的作品,只要他的技法足夠精緻,就能晉升為世界文化的共同財產。至於這兼有『中國』與『世界』的作品,究竟是何種面貌?那不是概念上的問題,而是『典範』的問題。只要是足為『現代中國』的作品典範不出現,大家就永遠迷惑,而無所認同。」

這段話的內在含意,以筆者的理解,是根本不必管什麼中或西,新或舊,高雅或通俗,只要技法夠精緻,(中國人的) 情感夠真摯,便可產生既中國又世界的典範作品。我深切期待這樣的作品,早些多些出現。

書中關於音樂欣賞，音樂評論等，均有極其精彩，令人開卷有益的論述。限於篇幅，無法一一介紹。

全書至為難能可貴的，是把以音樂理論與音樂史為主體的傳統音樂學拋開，自創一套以音樂的創作、詮釋、欣賞、評論、功能為經，以音樂的心理學、社會學、文化人類學、版本比較學為緯的新音樂學。這份開宗立派的功力、本事、氣魄、成果，值得我輩引以為榮為傲。

符立中的《絕世歌聲的傳奇》

讀符先生這本書，最大收穫是跑去唱片店，買書中大加介紹，自己卻不曾聽過的兩位女高音歌唱家之唱片來聽。這兩位女高音，一位是舒瓦茲柯芙（Elisabeth Schwarzkopf），一位是安赫麗絲（Victoria de Los Angeles）。

結果頗富戲劇性：舒瓦茲柯芙令我大失所望，一點也不喜歡。她的聲音有一種高頻率的抖動，令人不舒服。先聽了她唱的《瑰瑰騎士》，我懷疑是不是自己或唱片有什麼毛病。再去買她唱理查‧史特勞斯的《最後四首歌》，並把同一組作品潔西諾嫚（Jessye Norman）唱的版本加以比較，方敢確定，她不是跟我投緣的歌者。

安赫麗絲則相反。我原先對她無知亦無望，可是一聽她的歌劇選粹ＣＤ（EMI CDH 7 63495 2），便驚為天人，被深深地迷住，頗有「六宮粉黛無顏色」之感。與卡拉絲（Callas）相比，她的聲音更鬆，更純；與蘇沙蘭（Sutherland）相比，她的中低音更厚，更潤；與卡芭蒂（Caballe）相比，她的音樂更高貴，更耐聽。難怪另一位我極喜歡的歌唱家柏岡扎，對她也推崇備至：「她最令我感動的一點，就是那潔然無垢，樸實不矯飾的演唱與身段。儘管聲音與技巧都完美無缺，她卻絲毫不作任何誇張的表示」（見

該書第78頁）。

　　人生在世，不管是有信仰也好，有最愛的人也好，有願意為之奉獻終生的事業也好，都是很大的幸福。感謝符立中先生，寫了這樣一本好書，指引我找到了我最喜愛的女高音歌唱家。

　　該書介紹聲樂名家的專文，有十二篇之多，篇篇情文並茂。金慶雲教授的序文，更是見解獨到的知音人語。

　　我盼望，中國多出幾位世界級的聲樂家，然後，有符立中這樣的作者，為他們樹碑立傳。

蕭松的《愛情與海洋詩篇》

　　當梅哲先生（Henry Mazer）把蕭松（E. Chausson）的〈愛情與海洋詩篇〉（Poeme de L'Amour et de La Mer）放給我聽時，我同時受到雙重震撼。其一，這麼好的作品，我以前連名字都沒有聽過。其二，演出水準之高，令我無論如何想不到，這是「Made in Taiwan」──由陸蘋獨唱，梅哲指揮台北愛樂在基隆文化中心演出的現場錄音。

　　我不知道在音樂圈內，有多少人像我這樣，沒有聽過這部傑作，也不知道陸蘋唱得這樣好。我只聽說有兩件真實的事：其一、某位名氣不小的作曲家，看見台北愛樂要演出這首作品，善意地說：「節目單中排進蕭松的作品，是一大敗筆。」其二、今年夏天在國家音樂廳的「逍遙音樂週」音樂會，梅哲安排陸蘋與台北愛樂再度合作，演出《卡門》選段。演出計畫在初審時被兩廳院審查小組否定掉，理由是陸蘋不適合唱西班牙音樂。這樣的事，多少令人扼腕長嘆。

　　蕭松這首作品之好，好到讓我聽了十次以上，仍想再聽。其意境的淒美，色彩的變幻無窮，對位的豐富，聲樂部份與樂團的相互襯托而又融為一體，多一音嫌多，少一音嫌少的簡鍊，令我

這個自己也作過不少曲的人，傾倒佩服得五體投地。單此一曲，已可大膽斷言，在作品的深刻和唯美的程度方面，蕭松不但超過了他的老師法蘭克（Frank），也超過了名氣比他大得多的德布西（Dubussy）。法國樂壇有此一曲，好比中國詩壇有李商隱的《錦瑟》一詩。中國樂壇在出現可與該曲一比高下的作品之前，便欲在世界樂壇揚眉吐氣，恐怕過於樂觀。

　　陸蘋對這首作品的詮釋之好，已達到世界級水準。不久前，筆者去逛唱片店，見到EMI公司有一套4張ＣＤ的安赫麗絲專集，想都沒想便買下來。內中大多數曲目，筆者全家人都一聽再聽。唯獨蕭松這一首作品，不知是指揮的問題，還是安赫麗絲與其歌路不合，聽來聽去，就是沒有陸蘋與梅哲合作的演出版本那種強烈的感人力量。真希望台北愛樂能原班人馬，在台北演出該曲，讓更多愛樂者能欣賞到真正的音樂傑作和台灣本土聲樂家的精彩詮釋。

<div style="text-align: right">原載《音樂月刊》1994年11月號</div>

簡評《中國當代音樂》

　　收到北京中央音樂院梁茂春教授的新著《中國當代音樂》一書。一口氣看完後，忍不住提筆略加評介。

　　一個當代中國人，要寫一本當代中國音樂史，其受限於沒有時、空之距離，受制於有些話不能百分之一百說個淋漓痛快，加上很多作品尚未經過時間之考驗淘汰，又無法不提不論，其難度可想而知。

　　梁教授出於強烈的興趣和責任感，知難而進，把他近年來在中央音樂學院的講課教材，整理成該書，為日後或後人編寫系統、完整的「中國當代音樂史」，奠下一塊堅實的大石；也為對當代中國音樂有興趣的人，提供了很多珍貴資料和很大方便。

條理清楚　面面俱到

　　全書分九章，把歌曲、通俗（流行）歌曲、合唱曲、民（國）樂獨奏重奏曲、民樂合奏曲、室內樂與小型器樂曲、管弦樂、歌

劇、舞劇與歌舞曲等九個不同領域的音樂作品及其興衰史，都作了頗詳盡的交待與評論。

一般文學史音樂史，都是先分時期，再分種類。該書先分種類，再分時期，好處是條理清楚而面面俱到。全書提到的各類作品與作曲家，粗略印象有上千之多，單此一項，可見作者用功用力之深之勤。

歷史經驗　引爲鑑戒

一本歷史書，如果只有事實的羅列而沒有可供後人引以爲訓的結論，其價值恐怕不大。

該書的一大特色是從頭至尾，充滿了作者從歷史事實引伸出來的經驗、教訓、結論。

例如，在總結四十年來歌曲創作的興衰緣由時，作者這樣寫道：「經過『浩刼』，歌曲作家們才更深刻地體會到：眞情乃歌曲生命之所繫。」請別小看了這句話，它是成千上萬首沒有眞情的「垃圾歌」爲代價，換取得來的。

又如，在論及通俗音樂時，作者說：「音樂創作中只準唱頌歌的現象實在是很糟糕的，這已經有幾十年的反面教訓了。通俗音樂最需要政治的民主與寬容。沒有了民主與寬容，也就不會有通俗音樂了。」讀者於此當可體會到，數千年的中國史學傳統，從司馬遷到司馬光到今天的梁茂春，都是希望當政者從歷史教訓中，選擇於民、於國、於文化有益之決策。

作品評價　有待探討

一件藝術品，要在當代獲得公正評價，機率大概不超過百分之五十。只要想想巴赫的作品要一百年後才眞正爲世人所知所喜；莫札特在窮、病中死去，連葬身何處都成謎，便不難明白此理。

該書對某些作品之評價，筆者有些不同看法。也許不能說誰對誰錯，只能各自提出意見，互為參考。

例如對《黃河大合唱》之評價。作者寫道：「無論從中國合唱發展角度看，或從中國音樂史角度看，《黃河》都不愧是一座拔地而起的高峰，一座令人傾慕和敬仰的里程碑，一曲與世界合唱經典並肩比美的名作。」我個人覺得，如不考慮到當時抗日戰爭的歷史條件，單就藝術而論，《黃河》的成就恐怕沒有超過同時期由黃自作曲，韋瀚章作詞的《長恨歌》。打個不倫不類的比方，《黃河》是外家功夫，一昧剛陽猛烈，出手不留餘地。《長恨歌》則近似太極拳，外表的溫柔敦厚之下，有綿綿不絕的後勁。如果與貝多芬的《歡樂頌》，韓德爾的《彌賽亞》相比，則《黃河》所抒的只是民族之情，尚未達到「四海之內皆兄弟」的更高一層境界。中國合唱音樂未能在世界樂壇佔一席之地，或許跟四十年來只宗《黃河》，不宗《長恨歌》，更不宗《歡樂頌》有關？

港台音樂　需補一筆

大概是條件所限之故吧，這本《中國當代音樂》實際上只是「中國大陸當代音樂」，因為它沒有提到香港，台灣這四十年的音樂狀況。

聽說目前梁教授正在中央音樂學院開一門「台灣音樂研究」的課。希望不久後，該書能補上一章〈港台音樂〉，全書就更加完整，更加名實相符。

原載於《省交樂訊》1994年8月號

七樂一惑

——《中國音樂美學史》讀後記

　　半年前，收到梁茂春教授寄贈中央音樂學院蔡仲德教授的巨著《中國音樂美學史》（人民音樂出版社，1995年初版）。略翻了一下，我頭大了：全書八百多頁，內中古文約佔十分之一，怎麼「啃」？

　　幸好，一旦開了頭，不但不難「下嚥」，且常有意外樂趣。

　　樂趣之一，是讀此書等於同時讀了一部中國古代思想史、文化史、哲學史，有「買一得三」之樂。對中國思想，文化界的巨人孔子，孟子，老子，莊子，荀子，董仲舒，司馬遷，嵇康，李贄等人及其著述；對中國歷代思想，文化方面最重要的著作《呂氏春秋》、《淮南子》、《樂記》、《史記》、《禮記》、《漢書》、《聲無哀樂論》、《夢溪筆談》、《溪山琴況》等，讀過此書後，便都有一個或大略，或詳盡的了解。

　　樂趣之二，是常讀到一些作者獨特的創見。

　　例如在《緒論》中，作者指出：「古代音樂美學思想體系嚴

重束縛音樂，使之不能自由發展。根本原因在於它要音樂不以人為目的，而以禮為目的，不是成為人民審美的對象，而是成為統治人民的手段。」（第26頁）又如在〈楊堅，李世民的音樂美學思想〉一章，作者以這樣的「判決詞」壓尾：「隋代處心積慮更改音律，維護古樂，排斥新聲，結果是音樂哀愁，國家速亡；唐代反其道而行之，結果是音樂空前繁榮，國家空前強盛。楊堅，李世民的音樂美學思想耐人尋味。」（第593頁）

全書多處出現類似蘊含深意的畫龍點睛之筆。這至少說明一點：作者並非為著書而著書，為歷史而歷史，而是心中有國憂、民憂、樂憂，筆下便多精警之言。

樂趣之三，是通過此書，知道我們的祖先在很久以前，已在心智和文學藝術上達到極高水準。

如公元前七百多年的史伯就曾說過：「聲一無聽，物一無文，味一無果。」（第37頁）用蔡教授的話來解釋，就是「單一的聲音不動聽」，「異類相雜，才能產生新事物」，「音樂之美不在於一而在於多，不在於同而在於和。」可惜有這麼好的理論，中國卻產生不出如西洋複調音樂那樣真正稱得上「不單一」的音樂。原因何在，頗值得吾輩中人深思，反省。

又如，清初的李漁批評有聲無情的歌者時說：「口唱而心不唱，口中有曲而面上、身上無曲，此所謂無情之曲，……雖板腔極正，喉舌齒牙極清，終是第二、第三等詞曲，非登峰造極之技也。」（第778頁）以此標準求諸今天的唱家，恐怕還是第二、第三等的居多，第一等的直如鳳毛麟角。

樂趣之四，是通過本書與各位以前不熟悉的古人交上朋友。

如北宋的沈括在《夢溪筆談》中，批評時人不考慮曲意而填詞之弊病時說：「今人哀聲而歌樂詞，樂聲而歌怨詞，故語雖切而不能感動人情，由聲與意不相諧故也。」（第669頁）這真是極難得聽到的大行家之言。如早生一千年，筆者一定登門拜訪，請

沈先生喝兩杯清茶。

又如明朝的李贄，生活在歷史上最黑暗的時代（大概只有毛澤東時代之晚期可與之比黑），居然說得出這樣痛快淋漓的話：「世之眞能文者，其初皆非有意於爲文也。其胸中有如許無狀可怪之事，其喉間有如許欲吐而不敢吐之物，其口頭又時時有許多欲語而莫可以告語之處，蓄極積久，勢不能遏，一旦見景生情，觸目興嘆，奪他人之酒杯，澆自己之壘塊，訴心中之不平，感數奇於千載。既已噴玉唾珠，昭回雲漢，爲章於天矣，遂亦自負，發狂大叫，流涕慟哭，不能自止，寧使見者聞者切齒咬牙，欲殺欲割，而終不忍藏於名山，投之水火。」（第690頁）這段千古奇文，道盡古今中外以生命換取藝術，以鮮血寫成文章者的心聲與創作祕密。如遇李贄，滴酒不沾的筆者，也一定邀他共喝烈酒三杯。

樂趣之五，是看作者評論褒貶古人，常有在盛暑之中，吹來涼風陣陣之爽快。

例如褒嵇康：「魏晉之世，雖然人人都想成爲名士，雖然不少人也被稱爲名士，但稱得上眞名士者，只有嵇康一人。」（第499頁）

貶宋儒：「無論是道學先驅周敦頤，還是道學中的氣學代表張載，理學代表朱熹，他們的音樂美學思想也都保守而缺少新意。其原因在於較之傳統儒家，這些被稱爲新儒家的道學家在藝術問題上更重敎化而輕審美，力圖使藝術爲其禁欲主義的道學思想服務。」（第667頁）

樂趣之六，是讀此書時，被逼讀大量古文，而其中不乏令人愛不釋口的意深文工之句。

例一，莊子：「可以言論者，物之粗也；可以意致者，物之精也。」（第173頁）

例二，劉德：「情深而文明，氣盛而化神，和順積中而英華

發外，唯樂不可以爲僞。」（第339頁）

例三，歐陽修：「官愈昌，琴越貴，而意愈不樂。」（第634頁）

例四，李漁：「和盤托出不若使人想像於無窮」、「冷中之熱勝於熱中之冷，俗中之雅遜於雅中之俗」（第775、777頁）。

樂趣之七，本書有多處與他人辯是論非，令讀者有看熱鬧並不得不思考之樂。

例如論到孔子時，蔡敎授不同意李厚澤等人認爲「孔子思想具有民主性，是人道主義，是人本哲學」，而主張「在孔子那裡，『仁』不是以人爲本，而是以禮爲本，……它高揚的不是個體的主體性，而是群體的主體性。」（第84頁）

又如論到漢朝人「知音者樂而悲之」之說時，蔡敎授批評錢鍾書先生在《管錐篇》中的意見「奏樂以生悲爲喜音，聽樂以能悲爲知音，漢魏六朝，風尙如斯」（第423頁），是「未顧及漢代音樂實踐與審美意識的特點，……將『聽者增哀』，『寡婦悲吟』，……『悲懷慷慨』等等一概曲解爲好音悅耳感動流淚所致。」（第425，426頁）

再如論到嵇康的美學思想時，蔡敎授指出：「《論稿》（錦按：此處可能是指楊蔭瀏先生的《中國古代音樂史稿》）曾將嵇康的美學思想概指爲『天地和美』，說『嵇氏奔放，欣賞者天地之和美』。此說不盡妥當。……贊賞『天地和美』可說是魏晉名士的共性，認爲『名教』與『自然』對立，主張掙脫名教的束縛以發展天地自然之和美，則是嵇康獨有的美學思想……。因此本書認爲嵇康的美學思想以『天地和美』來概括不如以『越名教而任自然』概括之爲宜。」（第540，541頁）

筆者對李、錢、楊的著作均無研究，既無資格也無能力評斷孰是孰非。只是看到被專制了兩千多年的中國，今天居然可以在

學術上互相批評，你爭我鳴，不由大樂。

　　樂趣之餘，亦有一惑：縱覽全書，有「抑儒揚道」之感。例如，說孟子的「與民同樂」「不是爲民著想而是爲君著想，不是以民爲主而是以君爲主，其根本目的是爲了君王長久的統治與享樂。」（第131頁）說「莊子表面上是向後看，實質上是向前看；表面上是冷漠的，實質上是熾熱的；表面上是否定一切，實質上是否定中有執著的肯定與追求。《莊子》的獨特貢獻是反異化，它鼓舞著後世反對封建專制，追求民主自由的鬥爭，到今天仍有其現實意義。」（第155頁）說「發乎情，止乎禮義」之標準是「藝術發展的桎梏，對後世音樂美學思想和一般美學思想曾產生極大的消極影響。」（第360頁）

　　筆者並非擁儒反道之人，且相當能理解作者「貶儒褒道」的良苦用心及其來龍去脈。可是，一想到「音樂高下易辨，藝術是非難分」；二想到儒家所提倡的「和而不淫」之樂，剛好與被西方音樂行家尊爲「樂中之神」的莫札特之音樂遙相契合；三想到審美標準甚至道德標準，都因人因時因地而變異，便有點疑惑：在美學史這個領域，有太強烈的價值判斷與是非觀念，究竟是好還是不好？是應該還是不應該？

　　我無法回答這個問題，也不認爲作者需要回答這個問題。僅是把它提出來，供有心人士去研究，思考。

原載於《省交樂訊》1995年12月號及《人民音樂》1996年3月號

許勇三先生的著作及其他

春假去香港逛書店，買到一本《攀登音樂藝術高峰的途徑》，許勇三著，大陸人民音樂出版社出版。

打開一看，先前心存的「誰這麼狂妄，膽敢用這樣的書名」之疑頓去。細讀一遍後，斷定這是一本罕有的好書，值得向同道朋友鄭重推介。

高妙不高深

音樂書高妙不高深不多見。該書此點很突出。

請看選自〈談談奏鳴曲式〉一文中的兩段妙文：

「任何一首音樂作品，都有一個共同原則，即統一與變異。它們之間的關係必須平衡：統一太多，會令人感到單調；變異太多，又會使人不清楚其主題，感到撩亂或零散。掌握統一與變異的關係，是一首樂曲成敗的關鍵。」

「呈示部的任務是要把這首樂曲所要表達的主要樂思都先呈

示出來；展開部是把呈示部中主要素材用各種不同的方式與方法來加以發展；再現部是將呈示部的材料有變化地重新出現。」

短短數十字，就分別把音樂作品成敗的關鍵和奏鳴曲式的「廬山眞面目」分別揭示出來。這是非超級高手莫辦的高強本事。

說理不說教

一般人都討厭說教，因爲所說是人云亦云，並無自己見解，也不引人入勝。

說理與說教，只是一線之隔。其不同全在所說是否是自己的眞知灼見，是否經得起科學分析。

請看這兩段話：

「學習巴赫音樂中線條的思維方式，對發展我們民族音樂的創作有極大現實意義，可爲民族音樂創作找到更多出路。從一定意義上說，任何好作品都是線條的結合，不注意線條的結合，就不是好作品。」（錄自〈與青年朋友說巴赫〉一文）

「基礎必須打得扎實，雄厚；開始的欠缺，會給以後造成不可彌補的損失。」（錄自〈攀登音樂藝術高峰的途徑〉一文）

聯想到我們週圍某些偏離正道的音樂創作，某些只想快些吃果，卻不去種樹的音樂教學現象，不能不感慨：如果有多幾位天天這樣對學生說理的老師，我們的音樂創作和音樂教育成果，一定會比現在更好。

學術不學究

該書有多篇資料與創見兼具，宏觀與微觀並存，有極高學術價值的論文。如放在第一輯的〈十六世紀複調技法概況〉，〈西方近現代音樂技術手法的發展〉；放在第二輯的〈美國大學的音樂教育〉，〈音樂風格在美國教育中的地位〉；放在第三輯的「略論和聲的起源及其發展」，〈音樂文獻學之我見〉，〈巴托克爲民歌配置多

聲手法初探〉等。

　　這些論文，無一不是作者數十年心血與智慧的結晶，無一不對吾輩深具啓迪作用。有很多資料和創見，筆者以前從未見過聽過。大開眼界、耳界、心界之餘，不禁由衷感謝作者，讓我不費錢不費力，一下子就得到那麼多好處。

　　書中還有多篇短文，只有一千字上下，卻教人一讀便終生受益。例如介紹巴赫的管風琴衆讚前奏曲及某些精彩作品的〈寶中之寶〉，〈幾顆明珠〉等篇章。這些深入淺出，生動活潑，抓住重點的短文，無論對專業音樂工作者或是一般愛樂者，都是上佳的精神營養補品。

作者何許人

　　這麼精彩難得的好書，書中卻完全沒有作者介紹。只在〈致讀者〉中露出少許線索——作者有「漫長的音樂教育生涯」，成文「於天津」。

　　於是，一大早打電話給天津音樂學院的鮑元愷教授，查詢許勇三先生何許人也。原來，許先生 1940 年已在燕京大學任教，是鮑元愷最尊敬和推崇的前輩老教授。台灣音樂界的拓荒者鄧昌國先生，便是許先生當年的學生。

　　至此，我回憶起鄧昌國先生辭世前，曾數度與筆者談起他有一位老師，是研究巴托克的專家，他希望盡一切努力，幫助他這位老師，在台灣出版其著作。鄧先生這位老師，當是許勇三先生無疑。

　　剛好，大呂出版社的鐘麗慧小姐從泰國返台。我便問她有無興趣出版許先生的著作。雖然明知這類書穩賠不賺，但鐘小姐居然一口答應願出。

　　於是，再次給鮑元愷教授打電話，請他聯絡一切有關事宜。但願一切順利，不久之後，能在台灣買得到許勇三先生的著作。

1997年4月中於台南

原載於《省交樂訊》1997年6月號

第三輯

悼念師友

春風長在

上林聲翕教授的課，如沐春風。

與林聲翕教授同遊，如沐春風。

唱、奏、聽林聲翕教授的音樂，如沐春風。

林師對學生，總是和顏悅色，諄諄善誘，從未見過他動氣動怒，更未見過他破口大罵。可是他的學生成材者眾，在大陸有吳祖強、黎英海、嚴良堃等，在香港有綦湘棠、楊瑞庭、王光正等，在台灣有鄭秀玲、宋允鵬、邱垂棠等。

林師上對總統、部長，下對小販、侍應生，都一視同仁，永遠是親切有禮，不卑不亢。有一年與他同遊阿里山，幾次向旅店服務生要開水都是答應了卻沒有下文。我忍不住想罵人，他卻用平常的語氣，帶著微笑，向服務生解釋我們有人不舒服，要吃藥，問服務生能不能幫忙盡快送開水。結果，自然是目的既達到，雙方亦和諧。也許是見慣了林師對人的尊重、客氣，我至今無法認同稍有地位，稍上年紀便動輒對人亂罵者。至於當今那些開口便

罵，甚至罵不贏就打的廟堂中人，如不是想起林師，我真想加入罵戰，罵他們一個淋漓痛快。

林師的作品，也許不能說首首都是經典之作，但每首都一定是有感而發，有情要抒，有好聽的旋律，有精緻的伴奏。近代中國作曲家中，林師的歌樂作品特別受聲樂家喜愛，鋼琴伴奏者也特別喜歡彈，主要原因恐怕就在此。對於「新潮派」的技法與作品，林師是非不能也乃不為也。他為蘇軾迴文詞所譜寫的四首歌，對十二音和無調技法的應用，恐怕令不少摩登派作曲家也要自嘆不如。我曾在上課時聽他在毫無準備的情形下，大段地背譜在鋼琴上彈奏德布西和史特拉汶斯基的管弦樂作品。中國作曲家有這種功力者，我至今尚未遇到過。為什麼他始終只寫有情、有愛、有旋律、有調性、一般人都能感受到其善其美的作品？大概因為他喜歡春風而不喜歡北風、暴風、狂風。更形象地說，他本人就是春風而不是北風，更不是暴風、狂風。

林師告別人世已經兩年。香港和海外曾舉辦過多場他的紀念音樂會。台灣的第一場林聲翕作品紀念音樂會，由陳榮光教授自費舉辦，真令我這個不肖劣徒既慚愧又欣慰。

慚愧者，一拿不出好作品來光耀師門，二無能力為老師辦作品音樂會。

欣慰者，陳教授做這件並沒有道義責任一定要做的事，完全是因為喜歡林先生的作品。我總覺得，作品要完全不靠金錢，權力，關係，而有人願意去唱、去奏、去聽，才算真正有生命力。這場音樂會，又一次證明，林師的作品具有這種生命力。

「春風就這樣輕輕的來，又輕輕的去了」——這是陳之藩先生為胡適先生辭世而寫下的名句。

陳榮光教授用他的歌聲所寫的，則是「春風長在」。感謝陳教授，為我們帶來這陣陣春風，為中國音樂這株小樹苗，帶來又一陣帶雨的春風。

1993・6・30於台南
原載於1993年8月4日陳榮光教授在國家音樂廳舉行的
《林聲翁歌曲之夜》音樂會節目單

散記先師林聲翕教授

　　在先師林聲翕教授生命的最後十年，我有幸拜在其門下，聆其教誨，與其同遊，實生平最大幸事之一。記得一次與張繼高先生談起林教授時，他說過兩句給我印象極深的話：「只教技術的老師，只能入二、三流。一流的老師，是以風範教做人的。」「曾與什麼人『同遊』過，非常重要，它往往決定一個人的終生。」

　　林師正是既教技術，更以風範教做人的一流老師。下面，把一些較少為世人所知的事記下來，作為對先師的感謝和追念。

歌頌民族，不歌頌個人

　　一九八五年五月六日中午，在台北圓山飯店某餐廳，范宇文小姐代表中正文化中心國家兩廳院籌備處，正式向林教授口頭提出，委託他寫作國家音樂廳的開幕音樂。這是有關單位和人士在數位國內外作曲家之中，作了反覆比較，挑選後，所作的決定。當時在座的，除了林教授和范小姐外，尚有三民書局的劉振強先

生和筆者。

　　事後，林師在閒聊中曾向我提到，只歌頌個人的作品他無法寫，也寫不好；要寫，就寫歌頌整個中華民族的作品。

　　一九八六年九月，在香港林師家中，他示我黃瑩先生的《中華頌歌》歌詞，說他正在全力以赴，寫作這部寄託他對中華民族深愛和期望的作品。

　　一九八七年九月和十一月，筆者在紐約先後收到林師寄來由國家兩廳院籌備處印行的《中華頌歌》歌譜，以及國家音樂廳盛大開幕演出的節目單和錄音帶。演出曲目，正是這部全長近一小時的大型合唱交響詩《中華頌歌》。

　　我心中一直有個疑團：記得當時國家兩廳院籌備處要求他寫的，明明是歌頌先總統蔣中正先生的作品，後來，是怎麼樣變成《中華頌歌》的呢？

　　這個謎團，一直到這次赴港參加林師的追思禮拜時，才由程瑞流先生幫我解開：

　　程先生向我出示了一份當時教育部社教司給林教授的正式公函影印本，說這是林師生前鄭重交給他保存的。公函上清清楚楚地寫明，委託林教授為國家音樂廳的開幕寫作一部歌頌先總統蔣公豐功偉績的大型作品。當時，林教授以最委婉的方式，向台北方面表示，如果是歌頌整個中華民族的作品，不給他一分錢酬勞，他也全力以赴寫。如果只是歌頌蔣先生一個人的作品，即使給他再高酬勞，他也無法寫。不是他對蔣先生不尊敬，而是個人與民族相比，個人短暫，民族永恒；個人渺小，民族偉大。他是中華民族的作曲家，不應該寫只歌頌個人的作品。

　　也許是他的凜然正氣和至誠，感動了當時的主其事者；也真要感謝當時的主其事者（也許還有更高層官員，甚至蔣經國先生？），竟從善如流，改變初衷，接受了林教授的建議，用《中華頌歌》取代了《蔣公頌歌》。這樣的改變，在有數千年「君在上，

民在下」，數十年「黨在前國在後」傳統的中國官場，是何等難得啊！試想想，如果當時的開幕音樂是《蔣公頌》而不是《中華頌》，其格調和氣氛會是個什麼樣子？又試想，如果當時受委託的不是林教授，而是一位或性烈如火，或性喜逢迎的作曲家，整個事情的演變結果又會是個什麼樣子？

念及此，真慶幸當年台北方面找對了人，更增幾分對先師的尊敬和懷念。

無錢買禮服

清華大學外文系楊敏京教授在《人的音樂》一書中，曾翻譯過一段名言：「大凡祇對藝術成品（不論是樂曲，美術，或文學作品）稍有認識的人，很少會瞭解藝術家在創作過程中，在金錢上實際的耗費和犧牲有多大。……一首祇須半小時即可奏畢的交響樂或須耗時一年方能譜成，而演出的實際花費則在萬元（美金）之譜。」

林師一生作品無數，把別人用來賺錢的時間都花在寫作上，所以生活相當儉樸，清苦，亦無餘錢出版和請人演奏他的大型管弦樂作品。

《中華頌歌》的創作和演出，對音樂界和他個人都是件大事。照道理，他身為作曲者兼指揮者，應該有一套新禮服。可是，素來注重儀表的他，因為手頭不寬裕，打算穿舊禮服「上陣」。

程瑞流先生知道此事後，認為萬萬不可，遂與林師的女兒仙韻，女婿張毓君商量，由程先生贈送禮服，由仙韻和張毓君等贈送新襯衫，新皮鞋，新袖扣等，湊成一套全新之禮服。

結果，林師指揮《中華頌歌》在台北的首演，在台中的再演，到三藩市指揮三百人的中西混合合唱團與樂團演出《長恨歌》，以及最後陪同他火化，穿的都是這套由親友贈送的禮服。

義讓出版機會

一九八六年底，筆者暫別台灣，返紐約定居前，考慮到不知日後還有無機會面聆老師教誨，曾送了一個小紅包給林師，講明是給他出版任何一首管弦樂作品時的製譜費用。

一九八八年十一月中，林師乘到三藩市指揮演出《長恨歌》之便，來紐約寒舍小住。從機場回家的路上，他急不及待說有一件事要徵求我的意見：他的老同學陳田鶴的太太最近從北京寫信給他，說陳田鶴生前有一批藝術歌曲作品，是他一生的心血結晶，從未出版過。她在國內已想盡辦法，仍無出版機會，希望林師能幫忙，看能否在香港出版此歌集。他告訴我，當年黃自先生門下的幾位同學中，他與陳田鶴最投契，而他認為陳的才氣，功力亦特別高。他很想把兩年前我送他製譜的那筆錢，轉用來贊助出版陳田鶴的歌集，問我意見如何。我說，那是你的錢，你要怎麼處理我都沒有意見，唯一的要求是將來不要把我的名字列入贊助者名單。他問為什麼，我坦白告以「我並不富裕，如果國內有人知道我贊助某人出版樂譜，紛紛找我贊助，怎麼應付得了？」他點頭表示理解。

這件事，令我當時深受感動。以前，我曾不只一次對人說：「天下作曲家只對一件事有興趣——就是他自己的作品。」可是，林師卻令我後來不敢再說同樣的話。捫心自問，換了是我，有機會出版作品時，一定優先出版自己的，然後再考慮別人。

此事的演變結果，頗出所料：大陸方面知道香港有人要贊助出版陳田鶴歌曲集後，馬上識起寶來，改由官方出版此歌集。不久前，被黃瑩先生譽為「樂壇顏回」的劉星先生從高雄來函，說黃友棣教授告訴他，林師生前最後出版的《輕舟集》，是我贊助了兩萬元新台幣才得以出版。我讀信後丈二金剛摸不著頭腦，趕忙去信否認——事實上，我沒有贊助過《輕舟集》一毛錢。後來猜

想，也許是當年那筆錢林師始終沒有用，後來用在出版《輕舟集》上，所以會有以上誤傳。

把此事的始末如實寫出，非爲表功，而是從此事可見出林師之重情重義，先人後己之風範。

日記一則

下面原文照錄筆者一九八八年十一月廿一日的日記：

這幾天，陪林師探訪朋友，吃飯，聊天，得益甚大，見了不少新舊朋友。

以學問和功力的深、廣論，當代中國音樂家恐怕無人可望林師之背項。以胸懷之廣博，心境之平和，待人之有禮，誨人之不倦論，我也沒有遇見過可與他相比之人。

他一再教我，「爲學必先廣後深」。他向我講解和示範了五種鋼琴的基本觸鍵法——連，非連，跳，重，滑。他向我講解了貝多芬第七交響樂第二樂章所應用的寫作技法。他背譜在鋼琴上彈奏了多位作曲家的經典作品，包括貝多芬的交響樂，小提琴奏鳴曲的鋼琴部份，德布西和史特拉汶斯基的作品等。

他多次講到他作爲一個基督徒的人生信條——愛心，分享，照顧。

他周旋於各種人之中，使每個人都如沐春風。比較起來，我的涵養就差多了。因他的關係，我認識了歐陽佐翔牧師、黃奉儀、宓永辛等新朋友。

這幾天，眞是充滿快樂，聖靈的日子。

中午送完林師到機場，又回到塵世俗事中來。

教兒良方

筆者住在紐約那幾年，林師的女兒仙韻，女婿張毓君，小兒子林明德，均來寒舍小住過。我發現他的兒女均既有教養，又有

專長，且對父母十分孝順，令我羨慕不已。

　　一次，我特別問他有何教兒良方，把小孩子教得這麼好。他說，天下父母無不希望子女學好不學壞，天下小孩子生下來時無不純潔可愛。有些小孩子後來變壞或變成問題兒童，那是教育方法錯誤所至。最普遍的錯誤是在小孩子小的時候，父母過於放縱，給小孩子太多自由和權力。他的主張和做法是：小孩子九歲前，要完全聽從大人的話。九歲至十六歲，小孩子對任何事情都可以發表意見，但最後決定權仍在父母。小孩子十六歲以後，則主客易位，父母對於子女的任何事情都可給予意見，但最後決定權則歸子女。即使父母明知孩子的決定不對，亦只是給予忠告，並指出可能出現的後果，而絕不代替小孩子做決定。這樣，小孩子可以培養出獨立能力，在成功或失敗中汲取經驗教訓，在經驗教訓中長大成熟。

　　良哉斯言！願天下父母信之行之！

不要浪費時間在爭論上

　　一九八七年底，香港樂評家梁寶耳先生在信報的《新樂經》專欄中，發表了一封林樂培先生半點名指責林師不提倡現代音樂是誤人子弟的公開信。筆者讀後心中不平，便寫文章與林樂培先生論爭。

　　我本來以為林師會支持弟子代他上陣論爭的，沒想到他知道這件事後，反而勸我不要在這種事上浪費時間精力。他說，別人怎麼看，怎麼講，不必理會，你只管做自己應該做的事就好了。時間，精力都很寶貴，要用在更有價值的地方，不要浪費在這種沒有結果的爭論上。

應辦國立音樂學院

　　早在一九七六年，林師便聯同韋瀚章，黃友棣二位先生，向

當時的行政院長蔣經國先生和教育部長蔣彥士先生上書，提出重創國立音樂學院等建議。這是一封頗有歷史價值而又不曾公開發表過的信。現全文照錄於下：

經公院長，彥公部長鈞鑒，敬啓者：去年鈞部舉行全國教育會議，召集國內教育專家於一堂，徵詢關於各部門教育之意見，言路大開，必當收集思廣益之效。惟於音樂方面，未聞有任何專家發表意見，殊感詫異。

音樂教育，我政府早已視爲中華文化教育之一環。自民國十八年創立上海國立音專，即已奠定我國樂教之基礎。迨抗戰期間，創立國立音樂學院及音樂分院於重慶，繼遷南京及上海，未嘗因物力艱困而中止樂教。政府決策之高，用心之苦，至足感奮。

前（民六三）年聲翕應台北市私立東吳大學之聘，返國擔任該校新創音樂系客座教授，同時兼任中國文化學院音樂系課程，乃有機會考察國內專上樂教狀況，所得結果爲：㈠各院校音樂系課程陳舊；㈡師資不全；㈢教本缺乏；㈣樂隊組織未符標準；㈤鼓舞創作欠缺計畫。是以二十餘年以來，教育方面雖多有成就，而樂教方面，較抗戰時期之發展及進步，相去甚遠。究其原因，一則可能對於樂教重視之程度不如抗戰期間；二則在台二十餘年，迄未重創國立音樂院，以造就各種音樂人材。

頃間鈞部最近擬羅致專門人才，加強高等教育。唯願所擬加強者，音樂教育亦在其中，使我國垂垂欲絕之文化，得以延續其生命。

茲謹就鈞部該項大計，敬陳建議五項，以供考慮：

㈠重組音樂教育委員會，積極展開樂教；

㈡重創國立音樂院，以期造就基本之演奏及作曲青年人才；

㈢羅致僑外音樂專家返國擔任教授，以期作育青年專才；

㈣蒐羅音樂專稿，出版大專音樂系教科書及教材；

㈤組織國立交響樂團及國立合唱團，推行社會音樂教育文化

活動。

　　以上所提各端，僅屬簡略綱要。倘荷採納垂詢，當另詳爲擬定，呈奉參考。

　　謹布愚忱，尚祈鑒察爲幸！肅此敬候

鈞安

　　　　　　僑港音樂工作者黃友棣　林聲翕　韋瀚章　同敬啓

　　　　　　六十五年七月十二日

　　十幾年轉眼而過。國內之音樂環境和水準與當年相比，已不可同日而語。國立藝術學院已創辦多年，國家樂團和國家合唱團亦呼之欲出。然而，有音樂科系而無音樂學院之狀況卻依然故舊。其實，藝術學院是不能代替音樂學院的。比方說，音樂創作人才和聲樂人才的培養，不宜開始得太早，大學階段正適合；鋼琴小提琴等人才的培養，卻開始得越早越好；可是，舞蹈人才的培養，到了大學才起步，那簡直是荒唐！我們的藝術學院，無法設立附中附小以培養鋼琴小提琴一類人才，卻把舞蹈與音樂系平放在一起，同學年同學制，這是近乎荒謬之事。大學畢業生已廿三，四歲，即使還能跳，又有多少年的舞台藝術生命？又比方說，台灣至今尙無法由本土培養出能在國際大賽得獎的演奏人才，可是大陸和日本卻幾乎每年都有本國培養的選手在國際音樂大賽上獲獎。究其原因，肯定跟台灣沒有音樂學院及其附中、附小有關係。因爲培養演奏人才的關鍵性階段不在大學而在中小學。現在台灣中小學音樂實驗班的學生都在忙著拼學科，應付各種考試，尖端人才怎麼培養得出來？

　　念及此，更覺林師在這方面深謀遠慮，用心良苦，而某些教育官僚無知無能，誤人誤事。

　　一九九一年七月二十日，林師的追思禮拜在香港舉行。

　　眾多輓聯中，趙琴的一副最得我心：

人在穹蒼無限處

樂留人間餘韻揚

　　輓聯寫得瀟灑，輓聯中的林師更是瀟灑。雖然，林師仍留下不少尚未做完的事，如回憶錄只寫出了題綱，正文尚未動筆；多首大型管弦樂作品尚未出版，亦未有較完美的演奏錄音等。可是，他留給世人的作品、著作、精神、風範、智慧；他給予學生的教誨和影響；他在同行中得到的尊敬和聲譽，已足可令他永生不朽，瀟灑而去。

<div style="text-align:right">

1991、8、16於台南

原載於《音樂與音響》1991年11月號

</div>

鄧昌國先生信函摘抄及按語

　　《愛樂人》老編要我寫點紀念鄧昌國先生的文字。其實，我與鄧先生見面的次數並不多，大多數接觸都是在通信中。正好，借此機會把鄧先生在私人信函中最真實，最直接地表達出來的感情與思想，向世人作一披露。因篇幅所限及某些內容不宜公開（如對同代人的褒貶等），所以，採取摘抄加按語的方式。

　　「文化大學自創辦研究所開始，創辦人張曉峰（其昀）先生就器重我。他老人家直到去世為止，對我有知遇之恩，因此想在音樂系設立獎學金。一方面追念創辦人，另一方面為自己在音樂方面留一點小小貢獻。」——摘自一九九〇年十月十八日給筆者的信。棠按：感恩圖報，是人類異於禽獸之一大美德。感知遇之恩圖報，則是中國知識份子，古至諸葛亮，今至鄧昌國的一大情結與美德。

　　「遷台南生活及教學，想均已陸續上軌道？希望一切能如你

理想，不然就要設法適應環境。倘從廣處想，天下無百分之百如意的地方。最要緊不是外在環境，而是內心能安（又回到佛家語）。」──出處同上。棠按：鄧先生之教，充滿智慧與哲理，與蘇東坡「此心安處是吾鄉」一詩，有同工之妙。

「連日追蹤中東戰事報導，頗有所感。佛家稱因果報應眞是非常正確。西方國家若不貪伊拉克石油，金錢，就不必把近代科技軍事祕密出售給它，現在科學怪人不聽話了。美國的民主自由也令人感嘆。「反戰」可以自由發言；燒警車，打破玻璃，妨礙別人上班，這是什麼自由？燒國旗代表什麼？我對美國實在不抱樂觀。」──摘自一九九一年一月十八日之信。棠按：一面談佛理，一面比入世之人還要關心人世，鄧先生實在是外佛內儒的眞正仁者。

「文化音樂系彭聖錦來信，認爲我的一番好心恐怕會令我失望，因爲每年招不到足額提琴及理論作曲學生，更不用提什麼水準。但是我是追念曉峰先生提倡樂教及提拔我，而想設獎學金紀念他。倘若年年都沒人申請或是資格不合，是否撥作充實音樂系設備之用？你有什麼更好的意見嗎？其實，如補助音樂出版物，出版有眞正音樂價值的著作或作品，註明是紀念張曉峰先生而印行，寫在書內頁，是不是也是更廣泛的追念他？」──出處同上。棠按：鄧先生眞是有大智慧之人，最終把原來準備捐作獎學金的錢都捐作贊助音樂出版物。俗語說，十年樹木、百年樹人。應加上一句：千年樹作品。樹木不易，樹人更難，樹作品，那是難上加難。

「獎學金事彭聖錦有些意見，都值得參考，正在研商中。我不希望作個人宣傳，只希望達到鼓勵終身從事音樂本行，不要改行就好。藝專同學會（音樂）三十人中只有一人維持做本行。」

——摘自一九九○年十二月給筆者之聖誕卡。棠按：從一個角度看，學習多年後改行，對個人與國家都是浪費。從另一個角度看，不以所學爲職業，並不就等於所學無用。此中是非，難斷得很。不過，如鄧先生這樣出了錢卻不想作個人宣傳者，則不論那一行，都是最可敬的人。

「我最近身體健康欠佳，尤其好友同歲，一年之內走掉兩位，不免觸景生情。雖不消極，但總免不了有來日無多之感，希望能做的事趕快做。我曾寫一首詩，末尾幾句是：

　　在你我生存的片刻時光裡，

　　生命的玄奧依然是謎。

　　請不要問爲什麼，

　　且留下些許美麗的痕跡。

　　如那鮮艷綻開的花朵，

　　有意無意間，完成了它存在的意義。」

——出處同第一封信。棠按：鄧先生不但德行、智慧、才幹皆高，還有詩才。這幾句詩，集美麗的意象、深刻的內涵、雋永的文字於一爐，眞值得收進《中國新詩精選集》中。這首詩本身，就是紀念鄧先生的最好文字。

<div align="right">

1992・4・15於台南

原載於《愛樂人》1992年5月號

</div>

悼劉德義教授

　　今年初，極意外地接到劉德義教授一封長信：

輔棠：聽完了錄音帶，第一個衝動的感想是：「中國樂壇仍有希望！」

　　幾年來，我較少聽音樂會了。經驗告訴我，那會使我血壓更高。但你的「帶子」卻使我靜靜地，認真地聽了幾十分鐘。是享受，也是學習。長江後浪推前浪，向你大喊一句：「恭喜！」

　　近年來國內無論創作及演出，大多迷失了方向，沒有主題，一味盲目地「新」、「巨大」、「作秀」──技巧掛帥，但卻又無技巧！

　　你們走對了方向，給民族文化帶來了希望。我不知道是誰的創作，但每首都是那麼有風格，有意境，有音樂──我喜歡極了！你們圍繞著民族文化，重視民族文化，有內涵，有設計，有創意！在國外組織一個樂團或合唱團極為不易，但你們卻成功了。其中

流的淚與汗，只有內行人才能體會。

1.合唱團不是一群烏合之眾，亂湊來熱鬧一番，作作秀，而是有水準，有訓練，無論在均衡、音色、技巧、詮釋方面都花了心力，可喜可賀。在國外有如此的結合，實在太難能可貴。

2.樂團與合唱的結合，效果奇佳。處理細膩，指揮應推首功。誰指揮的？

3. B面鋼琴伴奏的樂曲，也別有創意，令人激賞。

4.獨唱者，T. B. SOP（男高音，男低音，女高音）都非常優異，詮釋得恰到好處。請轉告我對他們崇高的敬意。

有點小意見供作參考，可能不成熟，但表示我願意參與你們的誠意！

1.「歲寒，然後知松柏之後凋」是成語，故唱時宜用「讀音」，不宜用「語音」。故「柏」字應讀為ㄅㄛˊ，而不是ㄅㄞˇ。

2.「知音不必相識」，最後「相識」二字中間不必換氣。《梅花頌》「生生不息」，「不息」之間亦是如此。

3.《遊子吟》在「聲韻」的創作上，別具匠心，極佳。

4.女高音獨唱音色甚佳，詮釋亦動人心弦，可圈可點。《浪淘沙》最後一句「人間」二字之「間」字如能以「ㄢ」輕收，可能更為傳神。《鵲橋仙》「又豈在朝朝暮暮」，「朝朝」後不作大呼吸，是否更好？

5.《滿江紅》，《大江東去》……在創作上能一改前人之俗氣，有新手法，新風格，更能發揮民族感情，極佳！如結束後（一尊還酹江月），伴奏加一些後奏，可能更有意境。

6.（虞美人）「雕闌玉砌應猶在」，「砌」應為「ㄑㄧˋ」而非「ㄑㄧㄝ」。

7.《感謝您！天地上帝》「給我親情與友誼」句，如把「與友

誼」三字連唱，不在「與」跟「友誼」之間換氣，聽來會更自然些。

8.身在國外，不忘苦難的台灣，全場結束更具意義。

這麼好的演出，不該就此罷休。建議一，發行帶子。二，回國演出。給一些懵懵懂懂的人開開竅。雖然國內樂壇沒有「真是非」，但敲上一棒，仍然有些用。

我正在審查教育部轉來的論文，但中間聽了這卷帶子，引發我一吐為快的衝動，所以暫時放下審查，「插寫」這封信。字跡非常潦草，而且詞不達意。我是個懶於寫信的人，也從不給人戴高帽，但我還是寫出了我的感想。如果現在不寫，恐怕不知等到何年何月何日了。最後，讓我伸出友誼的雙臂，向你們這群致力民族音樂文化的「同好」緊緊地擁抱一下。願能幫助你們。

　　祝

大家春節快樂

<div align="right">

劉德義敬上

1991・1・22
</div>

說極意外，是因為：一，我不是劉教授的學生，以前也不算互相認識，他這封信是寄到台南家專音樂科的，信封上寫明「如無此人，請退回」的字樣。二，那卷題為《阿鏜歌曲選》的錄音帶，根本不是我送給他的。我曾把該卷錄音帶送給漢聲電台的滕安瑜（田芸）小姐。滕小姐聽後喜歡，便拷貝了一卷，用我的名義送給他。我本來附有目錄，目錄上列明每一首歌的作曲、作詞、演唱、演奏、指揮者。大概是匆忙之中，滕小姐忘了把目錄印給他，所以他弄不清楚是誰創作、演出、指揮。三，多年來，我對劉教授的印象，是他罵人很凶，很喜歡跟學生過不去。所以，雖然聽說他對位法教得很好，但從來沒有想過去跟他認識接近。這

樣一位令人「聞」而生畏的人，怎麼會給一位素不相識，又毫無利用價值的人，寫這樣一封真情流露，充滿鼓勵，關愛的信？莫非劉某人是個偽君子，兩面人？我當時確實閃過這樣的念頭。

懷著想一探廬山真面目的心理，也為了盡晚輩對長輩的應有禮貌，今（1991）年三月初，我趁著到台北參加全省中小提琴比賽評審之便，第一次踏進劉家大門。劉家的客廳，又小又簡單，完全出乎我的想像；劉教授用白開水招待我，一開口就叫我把剛在附近買的一盒蛋糕走時別忘了帶回家；劉師母衣著樸素，親切隨和，一見面就說：「劉老師常提起你，說喜歡你的作品」；這令我頓時覺得輕鬆起來。仗著我不是他的學生，又無求於他，第一句話我便問：「劉老師，我印象中你是罵人出了名的，可是讀你的信，卻覺得你不是我印象中的樣子，這究竟是怎麼回事？」這一問，引得他哈哈大笑之後，中氣十足地反問我：「你聽到我罵過誰沒有？你知道有誰被我罵過？」我確實無以為答，只好沉默片刻後，問他：「可否講點你自己的故事給我聽？」這下子，一來一往，一問一答，聽他講了很多前所不知，甚至與原來印象相反的故事：在德國留學八年，剛回國之初，有流言說他不懂德文，直到有一次，一位來自德國的鋼琴家來華講學，他負責現場翻譯，流言才自動消失；某公司總經理聞說他接掌師大音樂系，親自上門送禮，他堅持禮物要放在門外，才讓他進屋，最後，終於讓對方明白了他一不當官，二不受禮的做人原則，從此二人成了互相尊敬的好朋友；他主持的中央合唱團，多年來有計畫，有系統地用活的音樂，介紹中國近代音樂重要文獻，最近要做的，是把西方經典聲樂作品歌詞的中文翻譯有較嚴重問題者，作一全面清理和改正，有一些要重新譯配，然後演出，出版；他堅持不收即將投考師大音樂系及他認為缺少音樂天份的私人學生，在文建會的多次音樂作品評選中他與其他評審委員意見不合，但他不肯妥

協，不肯簽名，為此確實得罪過一些人……。他氣勢極盛地說：「我絕對堅持我自己做人做事的原則，絕不向任何人任何事妥協。但我從不對任何人作人身攻擊，更不在任何人背後搞小動作。」五個多小時的談話中，他確實是沒有罵過任何一個人。以他在黨、政、軍中的淵源關係，要當官，要整人，相信均非難事，但從未聽說他這樣做過。所以，我相信，他說的是真話。

中午快兩點時，有人按門鈴。進來的是新竹師院的吳聲吉老師。我曾讀過楊敏京教授在《人的音樂》一書中介紹吳老師的專文，知道他是位誠懇，執著的男中音歌唱家，但沒想到會在此時此地相遇。劉教授給我們互相介紹後，吳老師告訴我：「我是劉老師的學生，二十多年來，我們一直保持密切聯絡。我沒事就常來劉老師這裏聊天，談音樂」。我當時想：一位相處二十多年而不令學生討厭或害怕的老師，不可能壞到那裏去吧?!

時間聊過了頭，他們下午要趕去聽某合唱團排練。劉師母連聲埋怨劉老師只顧講話，沒招待我吃午飯。我說：「飯隨時可以吃，這樣的聊天機會很難得。」劉教授說：「下次來台北，來我這兒住，我們再好好聊聊你的音樂。」沒想到，我正想趁暑假稍閒，再次去看看他的時候，他卻因突然動脈爆裂，一去不返。惜哉！

那天與劉教授聊完後，我先後遇到幾位跟他學過理論作曲或上過他大班課的人，包括目前在台東師院任教的金信庸、在高雄市交響樂團任副指揮的王恆、剛從美國留學回來，將在台南家專任教的庾燕城等。他們對劉教授為師為人的一致看法是：做學問和教學極度嚴肅、認真；最不喜歡不懂裝懂，把什麼事都看得很容易的人；喜歡批評不正之風和不合理之事，而且批評起來絲毫不講情面；絕對沒有因學生不給他送禮而為難學生的事情。聽到這些第一手的資訊，我大為安心，放心，並由衷地高興。

之後，我幾次想寫一篇題目爲〈音樂界的狂狷者〉之小文，介紹一下劉教授及他所做過與正在做之事。可是一想到他給我那封信，便始終提不起筆來。因爲一提到這封信，難冤有自我臉上貼金和自我宣傳之嫌，而不提那封信，又無從引出下文，和把劉教授寫活。事至如今，我無法爲了明哲自保而把這封信再藏在抽屜了。事實上，劉教授在信中流露出來的熱忱和切望，並不是專對我一個人，而是對整個中國音樂文化和全體中國音樂工作者的。他的批評和不滿，也不是針對任何個人，而是針對整個潮流與時弊，以至對整個世俗的。

　　劉教授這一走，台灣音樂界豈只是少了一個敢說話的人而已？放眼當今樂界，像劉教授這種執著理想，有所不爲，堅持原則，既有深厚中國文化修養，又對西方音樂下過多年扎實苦功，對學問和藝術的興趣大於對名、利、權的興趣，能欣賞，肯提攜素無淵源之晚學後輩的耿介狂狷之士，恐怕已經不多了。而且，這個時代和這片土地，恐怕也不容易再產生像劉教授這樣的人了。痛哉！

<div style="text-align: right">

1991・8・10於台南

原載於《音樂與音響》1991年11月號

</div>

悼張繼高先生

　　一九八三年底某天，張繼高先生打電話來，說要付我稿費，約我到福華飯店吃午飯。

　　在這之前，我只見過他一次。與他結緣是因為他主辦的《音樂與音響》雜誌，曾連載了我的《小提琴基本技術簡論》。沒有想到，此事改變了我的一生——剛成立的國立藝術學院需要一位小提琴老師，當年的院長鮑幼玉先生因為看過此文，又徵求過張繼高先生的意見，遂同意了馬水龍主任的提議，把我這個與台灣音樂界素無淵源，更無任何人事背景的人聘為當時藝術學院唯一的小提琴老師。

　　當天張先生談興甚濃，天南地北，一聊就是三小時。有幾句話，當時如雷灌耳，至今記憶猶新：

　　「一流的老師，是教做人的。只教技藝的老師，只能入二、三流。」

　　「大音樂家，沒有一個是沒有學問的。當今年輕一輩的小提

琴家，還沒有聽到一個有David Oistrakh那種深厚，深刻，內涵。不是技巧不成，是學問不夠。」

「古人說『曾與某某人同遊』，這『同遊』兩個字很重要。曾與一流人物同遊過的人，跟不曾與一流人物同遊過的人，絕對不一樣。」

受了張先生最後這句話的影響，第二年藝術學院招生考試時，我首次見到林聲翕先生，覺得他是一流的老師，一流的人物，便毫不猶豫，正式拜他為師。後來多次與林師同遊，果然得益無窮。

一九九二年三月十四日晚，我指揮台北愛樂室內及管弦樂團，演出我自己寫的兩首弦樂作品《陳主稅主題變奏曲》和《賦格風小曲》。楊憲宏兄代我邀得張先生大駕光臨音樂會。

音樂會結束後，張先生很高興，一定要請我們去「欣葉」吃宵夜。當晚的客人，包括樂界大老許常惠教授、業師張己任教授、梅哲先生、俞冰清小組、楊憲宏伉儷、楊澤先生、蔡友藏先生等。

坐定後，張先生的第一句話是：「今晚，是二十幾年來第一次聽到本地作曲家有旋律而讓我感動的作品。」

我深知，這不是張先生對任何人有偏愛，而是他對當代樂壇創作者與聽眾距離越來越遠，深感憂慮，在借題發揮。

上菜後，他繼續借題發揮：「廚師做菜，必力求好吃，客人愛吃，飯館才會生意興隆。作曲家作曲，是否也像廚師做菜，應力求好聽，讓聽眾愛聽，古典音樂的廟堂才會香火鼎盛？菜不好吃，營養再好，也沒有人愛吃。曲不好聽，技巧再高，內容再好，恐怕也是沒有人愛聽。」

張先生這個隨手拈來的妙喻，說出了我多年來想說卻說不出，也不大敢說的心裡話。

最後一次見到張先生，是在兩年前，文建會對台北愛樂室內及管弦樂團的年度評鑑會上。

那天，文建會的申學庸主委、陳其南副主委、鮑幼玉院長、劉塞雲教授、樊曼儂教授等均在場。

作為台北愛樂的首席顧問，張先生並沒有為樂團說太多好話，卻提了不少建議。

他說：「台灣地方小，音樂人口有限，即使再好的樂團，也沒有太多演出空間。像台北愛樂這樣一個已達國際一流水準的樂團，應該把活動重心放在錄音上。要有計畫地錄製中國人的優秀作品，與有世界性發行能力的唱片公司合作，把好作品，好演奏，好錄音、好發行這『四大好』結合起來，一定會天地無限，影響力久遠。」

張先生這一番話，真可謂「施捨並非必金錢，佳言良語亦慈悲」（星雲大師語）。

在報紙上知道張先生不幸得肺癌後，我因為在趕寫《蕭峰》交響詩，遲遲未赴台北劉美蓮老師「一起去看繼老」之約，只是寄了一本《郭林新氣功》給他。

這本書，內中有幾個肺癌病者因練郭林氣功而癌症消失的實例。在附信中，我問張先生信不信氣功，如信，我便去台北一趟，教他如何練。我本人在美國時曾患過極嚴重的花粉過敏症，整天鼻水鼻涕不斷，痛苦到覺得人生毫無樂趣。後來，全靠遇到一位老師，教了我兩招郭林氣功，練了兩個星期，花粉症便不藥而癒，所以對郭林氣功略知皮毛並深信不疑。

大概張先生不願麻煩朋友，我沒有收到回信。現在回想起來，真有點後悔自己太過隨緣，當時沒有勉強他，一定要他練郭林氣功。

數年前，讀杏林子的《生命頌》一書，深深被其中一篇祈禱

詞所感動，逐把它改寫成歌詞並譜了曲：

　　當有一天，我要離去，請不要為我傷悲。

　　我只是回到原來的地方去。

　　當有一天，我要離去，請不要為我立碑。

　　悄悄地安睡我最歡喜。

　　當有一天，我要離去，請照樣唱歌，跳舞，遊戲。

　　把笑聲送給我當作後（厚）禮。

　　可惜，無法讓張先生在生時就聽到這首歌，否則，以他的個性，一定會喜歡，走時便多一首音樂相伴。

　　張先生對我有知遇和二飯之恩，我卻沒有為他做過任何事，也沒有回請過他吃飯。現在，他瀟灑地走了，我只有輕輕為他唱一遍這首歌，送他遠行。

<div align="right">1995、6、23、於台南</div>

原載於《中時晚報》1995年7月5日及《古典音樂》1995年7月號

第四輯

雜記雜憶

三岸五方，新舊一堂的音樂盛會

——第三十三屆國際亞洲北非學會之中國音樂週雜憶

　　今年（1990）八月下旬，筆者參加在多倫多舉行的第三十三屆國際亞洲北非學會之中國音樂週後，一直想把其中一些特別、有趣、感人的事與人記下來。無奈剛好碰上舉家從紐約搬回台灣，一時之間，急事雜事，接連不斷，以至把新聞變成了雜憶。

五方共聚

　　由多倫多大學與安省華人音樂協會聯合主辦的該中國音樂週，邀請了太平洋三岸五方的多位華人作曲家，包括加拿大的陳嘉年、雷德媛、陳子瑜、李耿偉等，美國的陳怡、崔世光、葉小鋼、瞿小松等，香港的林樂培、曾葉發、陳永華，大陸的陳鋼（另一位被邀請者杜鳴心因簽證受阻無法成行）。台灣被邀請的作曲家許常惠、黃友棣二位均極不巧的「檔期沖撞」，只好由筆者勉強充數作代表。最為難得的是，該音樂週不是紙上談樂，也不是只放錄音帶，而是有三場「打真軍」的大型音樂會。所有被邀請的

作曲家，均有作品在音樂會上被唱或被奏，唱奏者大多數是專業
水準以至世界一流的音樂家。

新舊一堂

該音樂週的另一大特色是只問作品好壞而不分門派，不論新
舊，把傳統派、前衛派、旣新亦舊調和派的作曲家和作品都照單
全收，一網打盡。以作曲家論，林樂培、曾葉發、葉小鋼等都以
「現代」出名；陳鋼、阿鏜等則較爲「傳統」；黃安倫、陳怡等是
「新舊通吃」。以作品論，李耿偉的《潺潺》、何冰頤的《幽靈》
等相當前衛；黃自的《長恨歌》，冼星海的《黃河大合唱》（選段）
已成爲中國音樂經典；許常惠的《鄉愁三調》，陳怡的《多耶》等
是介乎新與舊之間。

道不同仍是朋友

在拉開音樂週序幕，主題爲「中國現代音樂在各地之發展與
現狀」的研討會上，林樂培先生大談他如何以音樂表現「昆蟲世
界」，陳鋼先生則高論音樂應表現人，特別是應以表現當代人的感
情爲主。二人在主席台上針鋒相對，妙語連珠，聽衆在台下笑聲
四起，反應熱烈。且勿論孰是孰非，誰輸誰贏，單是主辦者的胸
襟眼界，參加者「道不同仍是朋友」的精神風範，已令筆者心折，
拜服。研討會後，步往大會開幕酒會的途中，筆者與曾葉發兄同
行，禁不住對他說：「如果中國的當政者治國，也如黃安倫治樂，
兼收並蓄，容新納舊，該有多好！」他點頭以爲然。

成功不必在我

第一場音樂會，是交響樂作品專場。上半場四曲，分別是黃
安倫的《岳飛》序曲，林樂培的《昆蟲世界》，曾葉發的《形影》，
陳永華的《晨曦》。四曲的指揮，分別由四位作曲家親自擔任。負

責排練的樂團總監賴德梧先生則「功成身退」，退居幕後。這種「成功不必在我」的仁者之風，令人起敬。負責演奏的多倫多華人愛樂交響樂團，前身是多倫多華人室內樂團，在賴先生十多年苦心經營下，演變、升級為今天的編制齊全，能演奏任何大型樂曲的半專業交響樂團。目前在加拿大古典音樂作曲界最「紅」的雷德媛，其作品近年來常被加拿大幾個主要樂團用作世界性巡迴演出。她開始時並不熱中，也不大放心把作品交給音樂週演出。及至聽了該樂團排練後，頓時觀感大變，當即答應以後常與該樂團合作，發表新作品。於此事可見樂團現在水準之一斑。

《松花江上》掀起高潮

下半場壓軸之曲，是杜鳴心的鋼琴協奏曲。擔任獨奏的崔世光，不但是罕見的鋼琴奇才（這次音樂週，幾首風格涵蓋古典與前衛，難彈之極的獨奏、重奏曲，鋼琴部份均由他獨挑大樑），而且作曲也才華極高。協奏曲奏完後，觀眾掌聲彩聲不絕，曲終而人不肯散，他只好再出場，加奏一曲。當那輕得若有若無，彷彿是從心靈最深處傳來的琴聲一起，全場剎時安靜得連呼吸聲都聽不到。「什麼曲子？怎麼從來未聽過？是即興演奏嗎？」正疑問時，「我的家，在東北松花江上」的旋律，緩緩而出。「哦！松花江上！」早就聽說過崔世光以《松花江上》的素材，寫過一首甚為成功的鋼琴獨奏曲，卻一直無緣拜聽，現在終於聽到了。

那時而如訴如泣，時而倒海翻江，時而千迴百轉，時而直瀉千里的琴聲，令我當時忘記了崔世光和鋼琴的存在，只覺得自己淚欲流，心欲碎，神思飛出了音樂廳外。五十年前，我們的父兄輩唱《松花江上》，那是因為被日本人逼離了家鄉。五十年後，松花江畔已經不是外族在統治，可是海外還有多少有鄉歸不得的逃亡者，流浪者仍在借《松花江上》的悲怨旋律，一洩無奈的思鄉哀鄉之情！崔世光這一曲寫得，奏得真是精彩之極，無與倫比，

令我聯想起白居易的名句「六宮粉黛無顏色」。已記不清當時喊了多少聲「Bravo」，只記得我與全場聽眾一起，站起來，拼命鼓掌，音樂會後手掌還是又紅又痛。全場音樂會以這樣一個特大高潮結束，恐怕不但崔世光想不到，連這場音樂會的主要籌畫人之一，崔世光的至交好友兼崇拜者黃安倫也想不到。

內容與形式未臻統一之作

第二場音樂會，是中國現代室內樂及傳統音樂專場。開場曲是陳鋼的《京調》鋼琴五重奏。該曲的素材選自現代京劇「智取威虎山」中的「打虎上山」一段。正如不應因人廢言一樣，我們亦不必因為這齣戲經由江青一伙修改，捧紅而否定它在藝術上的某些方面成就，因此，用其素材作曲應不是問題。負責演奏的幾位洋人樂手，雖未盡得京劇神韻，但音樂、技術俱佳，大體上能把風雪中奔馳的景和情表現出來，聽眾的現場反應相當熱烈。然而，筆者聽後卻總有點不滿足，不過癮之感。原因何在？事後想了頗久，發現可能是該曲之內容與形式未能完全統一之故。室內樂，重奏這種形式，其特長是在抒情，在結構、在對位、在非標題的純音樂。捨其特長而用之於營造氣氛，描寫景色，演奏旋律加伴奏式的主調音樂，終非大道，正宗，中鋒。筆者甚為推崇陳鋼先生與何占豪合作之《梁祝》小提琴協奏曲，前幾年曾在台灣一音樂雜誌上評其為「雅俗共賞，中西一爐，具有揭示中國音樂創作方向意義的成功之作」；對陳教授的博學、精專、風趣，以及罕有的演說天才亦傾倒，心折得五體投地，自信無論評好或評壞，都不大有成見，惡意，所以敢於在此犯忌，有話直說。

曲高難奏之作

上半場的最後一曲是葉小鋼的《輓歌》鋼琴五重奏。由於該曲的演奏難度太大，又是無調無規整節拍之前衛風格之作，幾位

洋人樂手曾一再拒絕演奏全曲。幸而主事者沉得住氣,好話說盡,連求帶哄,才用某種折中辦法,有驚無險地把這台戲「唱」下來。其中過程,大概是連作曲者本人都不知道的。由此,筆者想到,曲高和寡,曲高難奏,固然是常有之事,但是,戲高者如莎士比亞並不難讀,曲高者如莫札特並不難奏。我輩中人,即使有莎氏莫氏之才,但如尚未有其高名高望,把作品寫得太難唱奏,連專業演奏家都應付不來,那不是有點跟自己過不去嗎?

　　把記敘寫成評論了,就此打住。

聲樂群星

　　第三場音樂會是聲樂作品專場。許慶強先生指揮多倫多華人合唱團演唱了黃自——黃友棣的《花非花》,張仲光的《往事》,筆者的《歲寒,然後知松柏之後凋》等。聞名中國大陸的民族唱法歌唱家郭蘭英之女公子郭影,用甚近其母之風格,唱了幾首中國民歌,大受歡迎。夫妻檔歌唱家葉曲凌、劉玉梅以男女聲二重唱的形式,唱了黃安倫的歌劇《護花神》選段和《松花江上》等,情真而藝高。最令筆者難忘的是來自北京中央歌劇院,唱、演俱佳的男中低音歌唱家李小護。此公年紀並不大,但能抒情,能戲劇,能逗笑。音樂會前一晚,在黃安倫家合伴奏。唱到《大阪城的姑娘》時,他邊唱邊舞,舞到了擔任音樂週總接待的安倫嫂——才華洋溢的鋼琴家歐陽瑞麗女士面前,大唱「不要嫁給別人,要嫁就要嫁給我」,逗得筆者笑痛了肚子,陳怡笑得直不起腰,安倫嫂則笑得「人仰馬翻」,在地上打了好幾個滾。也許是「惡有惡報」,演出那天,他大拉肚子,整天不能吃飯。然而,憑著過人的耐力和深厚的功力,演出時,他仍然把份量相當重,難度相當大的黃安倫的《詩篇二十三篇》等唱得感人至深。在聽眾一再要求之下,他不但把加唱的《大阪城的姑娘》唱得舞得與前一晚同樣精彩,而且還加唱了一首筆者首次聽到,便敢譽之為詞曲均典範

的《月亮》一歌。這首歌，由台灣某詩人寫詞，劉莊作曲，詞曲均美而含蓄。可惜手邊資料全無，不能略加介紹。

朱小強義捐機票

專程從溫哥華前來多倫多助陣的女高音歌唱家朱小強，在該場音樂會上演唱了聲樂套曲《母親與女兒》。這部套曲，內容與去年的「六・四」事件有關，戲劇性很強，對聲樂技巧的要求很高，是黃安倫的最新力作。朱小強不愧是歌劇舞台上磨練出來的人，一口氣連唱四曲而臉不紅，氣不喘，其詮釋令黃安倫和擔任伴奏的安倫嫂均十分滿意。看來，中國演歌劇的人才已經有了，就等著好作品出來。關於朱小強，還有一件必須一記的事——義捐機票。當她知道負責音樂週財務運作的梁德威先生正在為幾位大陸和台灣作曲家的機票問題發愁時，當即取得其經商的夫婿曲光輝先生的全力支持，一口承諾，幾位大陸和台灣作曲家的往返機票，全部由他們夫婦包起來。後來，部份大陸台灣作曲家沒能來，他們知道音樂週入不敷出，便仍然捐出這筆錢，作為其他方面開支。如此義舉，令人感佩，亦值得讚揚，提倡。

黃安倫義讓曲目

音樂會結束後，多倫多華人音樂協會請來自三岸五方的近二十位作曲家和數十位參加演出的中西藝術家吃晚飯。吃得興高采烈之際，各方代表發言。林樂培教授語帶譏諷地說：「我們今天有這樣難得的盛會，正是資產階級自由化的好處。」陳鋼教授立刻「反擊」說：「那為什麼這樣的盛會不是首先在香港、台灣、大陸、紐約舉行，而偏偏舉行在多倫多？」曾葉發先生出來打「圓場」，說：我們將力爭下一次在香港辦這樣的盛會。」

其實，陳教授的問題，答案是明擺著的：多倫多有黃安倫、許慶強、賴德梧、梁德威等這樣一群熱忱、真誠、能合作、肯犧

牲的愛樂朋友。德威兄私下告訴我一件鮮爲人知的事：音樂週籌
畫小組在討論曲目安排時，很爲作品太多但能上演的太少而傷腦
筋。特別是交響樂作品專場，幾乎沒有一個被邀請的作曲家不想
把自己的作品排進去。當時黃安倫提出，他是主人，爲讓更多客
人的作品能放在這一場，他的作品不上。後來，是許慶強等一再
堅持，第一場音樂會不能沒有本地作曲家的作品，他才同意把短
短的《岳飛》序曲擺進去，但希望作爲第一首。讀者諸君請勿誤
會黃安倫在爭第一。凡對音樂會稍有常識的人都知道，「打頭炮」
的曲子位置最不利，因爲觀衆剛剛進場，樂隊尚未「熱身」，雙方
「水準」都不大穩定。如果能夠選擇，沒有作曲家願意把自己的
作品放在這個位置的。天下之例外，大概只有黃安倫。

　　正是黃安倫這樣一批又傻又可愛的人，成就了這樣一個堪稱
空前的音樂盛會，爲中國音樂的發展和傳播出了一力，用中國音
樂之花把這個世界妝點得更加美麗。

<div align="right">

一九九〇年十一月中於台南

原載於《明報月刊》1991年1月號

</div>

第一屆中國作曲家
研討會散記

　　台灣省交響樂團在團長陳澄雄先生指揮下，於一九九二年三月廿九日晚在國家音樂廳，舉辦了全場中國作品音樂會。緊接著，又在日月潭舉行了爲期四天的中國作曲家研討會。出席者有台灣、香港、海外作曲家近三十人，列席者有各大專院校音樂科主，副修作曲學生三十餘人，以及新聞界人士多人等。筆者有幸聽了音樂會並參加了研討會的全過程。所聽，所見，所感，值得一記者甚多。限於時間和篇幅，只能摘要記下個人感受較深或興趣較大者。掛一漏萬之處，尚祈讀者鑑諒。

　　很久沒有聽過以大型管弦樂團演奏全場中國人的作品了。省交這場演出，極爲難得。最難得之處，是主辦者願做、敢做，又有能力做這種吃力不討好的事，而且做得很有氣度——把前衛派、現代派、傳統派的作品一網打盡，讓台灣的、香港的、海外的中國作曲家共聚一堂。這件事本身，便代表了一個重要訊息

──一花獨放，一派獨大的時期已經過去；兼收並蓄，容新納舊的多元時期已經來臨。

開這樣一場音樂會，指揮與樂團需要面對多少難題，克服多少困難，大概只有少數弄過樂團的人才體會得出來。首先是選曲，既要顧及演出的整體效果，又要涵蓋不同風格的曲目，還要考慮到作曲者所屬地域的比例。其次是指揮要在極短時間內單憑樂譜，熟悉這麼多首不同風格的全新作品，那是如浪淘火燒般考真本領，來不得半點弄虛作假的事。最後是排演。一般樂團團員都本能地排拒音響、節奏、記譜都反傳統的前衛音樂。這次省交一口氣排演了五，六首現代與前衛風格曲目，如果請陳澄雄先生講講他是用什麼方法來把團員弄得服服貼貼，順利而出色地開完音樂會的，一定很有趣。

曲目之中，黃安倫的《塞北小曲二首》與陳能濟的《神州賦》，令筆者同時享受到旋律、意境、功力之美。周龍的《大曲》與陳永華的《飛渡》，令筆者耳界眼界大開，受到不少啓發。潘皇龍的《禮運大同管弦協奏曲》，令筆者思考反省了不少音樂創作中的「道」與「術」，「標題」與「內容」的相互關係問題。葉小鋼的「多」，則令筆者體會到什麼是管弦樂曲寫作的整體構思和配器的精簡精練。

研討會上，來自多倫多的黃安倫和來自香港的陳永華，分別作了一場相當坦誠而精彩的演講。內容是他們創作過程中的得與失、甘與苦、成功與失敗。黃安倫的結論是：「作曲，先要解決一個寫什麼的問題。」他公開承認以前寫的東西有一大半是「垃圾」，而現在則主張「樂以載道」和寫能感動人的音樂。陳永華的結論是：「我沒有中國農村的生活背景，只能寫我所熟悉的現代香港人的生活和情思，這是對我自己的誠實。」筆者雖然不主張

樂必載道，而傾向於唯情唯美，但卻極為欣賞黃安倫的坦誠及他作品中的意境與功力之美。私底下，我曾多次向黃安倫請教有關作曲基本技術的訓練問題和管弦樂曲寫作的整體構思問題。我的結論是：在所有認識的作曲家朋友中，沒有一位曾像他一樣，在和聲、對位、曲式、配器、民間音樂這「作曲五大件」上，下過那麼多苦功。所以，黃安倫的成就並不值得羨慕。如果你我都曾像他那樣用功，成績不見得會比他差。

　　以前不只一次看過批評許常惠先生的文字。我猜想，寫這些批評文字的人，一定是沒有機會實際接觸過許先生。這次研討會期間，筆者有幸兩次親身感受到許先生的與眾不同之處。第一次，是研討會的頭一晚，一群各路英雄聚集在一起喝茶、喝酒、聊天。來自香港的林樂培先生忽然向筆者提起數年前的老話題，說筆者不應該把批評他及現代音樂的意見公開說出並寫成文章，收進書裡。一時之間，我辯也不是，不辯也不是，場面頗為尷尬。這時，許先生開口了：「沒什麼啦，被人罵罵是好事，越罵你越出名。我被人罵多了，現在不是好好的？阿鏜，來，給林大師敬酒！來，大家喝酒！」兩三句話，便把一個尷尬場面轉化為融洽而帶笑的場面。第二次，是黃安倫的演講之後，吳丁連先生發言，認為黃安倫主張寫偉大的音樂，但他在聽黃安倫的作品時，卻不覺得黃的作品有什麼偉大。這一來，又是個可能有好戲看的場面。在幾位發言者之後，許先生又上台說話了：「黃安倫在演講中，敢說自己的一大堆作品是垃圾，對自己夠真誠的了。作品偉大不偉大，留給我們的後代去評論吧！」這樣一來，又擺平了一個不平之局。難怪樂界人士，背後常尊稱許先生為許老大。老大風範，豈易得哉？如有人不服氣，那就請學學看。

　　筆者孤陋寡聞，從未聽說過書法可以不從正楷入手而一開始

便寫草書；也從未聽說過學琴可以不練音階練習曲而一開始便練大協奏曲。可是，在這次研討會上，卻聽到某位音樂科系學生說，她的主修老師一點不教她和聲對位，而要她一開始便寫無調音樂。還聽到一位外來和尚公開向一位作曲學生說：「現代人不必讀古文也可以寫白話文，爲什麼寫現代音樂非先學傳統和聲對位不可？」正道乎？邪道乎？高論乎？謬論乎？只有請讀者諸君自下判斷。

研討會的第三天，傳來台灣樂壇拓荒者鄧昌國先生辭世的消息。當天的演講會開始前，陳澄雄先生提議全體與會者，爲鄧國昌先生的辭世起立默哀一分鐘。這短短的一分鐘之內，筆者想得很多，很多：想到鄧先生的高德潔行，終獲得身前身後的廣泛尊敬；想到台灣樂壇濃厚的人情味；想到中國音樂文化承傳的責任，已經宿命地落在我們這輩人的肩上；想到爲這次研討會辛勤而默默地工作的一大群有名無名之士……。眞是逝者如斯，來者亦如斯啊！

來自香港的作曲家符任之先生，在某次會議上發言，希望樂評家對作曲家多些鼓勵，少澆冷水。同是來自香港的樂評家周凡夫先生接著發言，表示不同意符先生的意見。周先生說：「我雖然經常寫樂評，但從來不認爲樂評家一定對。從歷史上看，樂評家恰恰是犯錯誤最多的一群。身爲作曲家，應該練成一種不怕樂評家，不在乎樂評家說好說壞的本事。因爲樂評家說你好，你不一定是眞好；樂評家說你壞，你也不一定是眞壞。」符先生雖然是筆者多年的亦師亦友，但在這一點上，筆者卻由衷地讚同和欽佩周凡夫先生的高論。

研討會最後一天，陳澄雄先生特別加揷播放了譚盾的《交響

戲劇》一曲。聽完錄音後，周凡夫先生上台發言，說他要統計一下，認為這首交響戲劇是悲劇和喜劇的人各佔多少。結果，約有五分之一人認為是悲劇，只有一兩個人認為是喜劇。筆者忍不住上台發言，說：「聽了這首作品，我覺得在悲劇喜劇之外，還要另加上一個新劇種——恐怖劇。」可惜當時匆忙之中，忘了問沒有舉手投票的約五分之四人，是否同意筆者的意見把譚盾這首鬼氣森森之作，歸類為恐怖劇。

最後一場研討會上，陳澄雄先生建議發言者不要再說「感謝省交」一類話，並表示他任的是公職，花的是政府和納稅人的錢，做推廣中國音樂的事，是他的義務和責任所在。好一個「義務和責任所在」！真願各級文化官員，尤其是各公立樂團，音樂科系和文化中心的龍頭大哥大姊們，都聽聽和想想這句話，並有些行動。

聽說省交準備以後每年都辦數場中國作品音樂會，和一次作曲家研討會。在此筆者僅以多年前寫的一句歌詞，表示感謝和祝願：「獨秀的梅花，引百花放」，並願以後的音樂會和研討會，大陸作曲家也能來參加。

1992・4・8於台南
原載於《音樂與音響》1992年7月號

驚喜之事一籮筐
——雜記第三屆中國作曲家研討會

　　本來抱著半渡假，半會友的心情參加省交響樂團舉辦的第三屆中國作曲家研討會(1994年4月1日至5日，於花蓮亞士都飯店)，不期望太多，也不準備寫文章。可是幾天下來，所聽、所見、所感、所得實在太多，忍不住從個人角度雜亂記之，與同行師友共分享。

經典名言

　　「作曲家而寫不出賦格曲，恐怕難成大器」——研討會主持人，省交團長陳澄雄先生，在評論幾位作曲系學生的習作時如是說。眞是經典名言！這與筆者的業師盧炎教授反覆訓戒筆者的「學作曲，對位最重要。對位不好，什麼都是空的、虛的」剛好不謀而合。在一片以新爲貴，以怪爲高的潮流聲中，能聽到這樣的當頭棒喝，眞是驚喜莫名。如果我們的作曲老師和作曲學生都能認同和實踐這一至理，在對位上死下功夫，下死功夫，中國音樂和

台灣音樂將大有希望。

喜聽傑作

聽了鮑元愷教授的《中國民歌主題管弦樂曲》數首，驚喜之情，有如久旱逢甘露，急色遇美人。從來沒有聽過這樣令人耳朵享受，心弦震動，豐富多彩的民歌改編曲。從此以後，筆者敢於向朋友大力推薦的作曲家名單中，將增加一位——鮑元愷。

鮑先生的這組作品好在那裡？一是情感真摯而深厚。二是對位豐富而多變。三是配器色彩絢爛。

從鮑先生的發言和私下聊天中，得知他寫這組作品時，已把生死，名利，技術都拋到一邊，唯一想到的是「積德」——讓世人知道中華民族有這麼美的民歌，讓自己的良心有所安。

感謝公平的上帝！讓置生死於度外的人通過作品獲得永生，讓不求名利的人獲得最高榮譽，讓不考慮技術的人在作品中展現了最高妙的技術！

舊知新識

二十年前，筆者就在美國公開演奏過秦詠誠先生為小提琴與鋼琴而作的《抒情曲》。不久前，曾透過友人關係向秦先生求授權書，希望他准許筆者在自編的小提琴教材中使用他這首大作。就在研討會開始前幾天，收到他寄來的「送兒契」——一份工工整整，卻什麼條件也沒有的授權書。這次見到秦先生，才知道他原來是瀋陽音樂學院院長，曾主辦過「黑龍杯管弦樂作品大賽」和「瀋陽國際藝術節」等多項全國性，國際性的活動。私底下與他聊天，發現他不但對一些有爭議的問題（如改編他人作品和過份強調民族風格等）有精闢獨到見解，而且十分「好養」，半點大人物的架子也沒有。筆者既低且賤，居然交到這樣的高朋，不亦驚喜之事乎？

難得史料

　　聽完崔世光與朱小強極其精彩的聯合音樂會後，跟崔世光聊起中國作曲家的鋼琴作品評價問題。無意之中，崔世光告訴我一件鮮有人知的事：一九八二年，中國唱片社找他灌錄江文也的鋼琴曲《鄉土節令詩》。他反覆研究江先生的原作後，發現問題很多。在徵得江夫人吳韻眞女士的親口同意後（其時江文也先生已不能說話），他把樂譜作了大量改動，十二首剪拼濃縮爲六首，灌錄成唱片，並由人民音樂出版社根據此一演奏版本整理出版了樂譜。照道理，如此大幅度的改編，應該在樂譜上註明改編者，以示負責任。可能由於出版社的疏忽，這個版本只有整理者何少英的名字，而沒有提到暗中做了大量手腳的崔世光。剛好，何少英先生也來參加研討會，我便向他求證此事。何先生的講法與崔世光所說完全吻合，並補充了一點他的個人意見：「崔世光改編過的版本，比原作好聽很多。從這點上說，崔世光對江文也作品有功勞。假如當時人民音樂出版社細心一些，在譜上註明崔世光改編，何少英編輯或整理，會更妥當。」

　　如有人把江文也先生的原作與崔世光的改編版比較分析一番，相信會是件有趣而有益的事。爲免此事日後成爲無頭公案，所以把以上第一手資料寫下來，以作存證。

鞠躬緣由

　　聽完觀察員黎之瑋同學的習作《飲馬長城窟》後，忍不住向她鞠了一個躬。好友沈錦堂教授私下問我：「這首作品有那麼多缺點，問題，你不可能看不出來，爲什麼要向她鞠躬？」我回答：「她這首作品是用心而不是用腦袋，是用感情而不是用技術寫出來的。當今之世，這樣的作品太難得了。技術可以學，可以改進；感情太難學，太難改進了。」沈教授表示這個解釋可以理解，接

受。

共存共活

　　李西安教授在他的演講中，提出了「把兩極盡量拉開，讓中間的張力場擴大，讓各種音樂，各種流派都有足夠的活動空間」之主張，深得我心。現在，連政治都不必非你死我活不可，更何況音樂？

　　李教授私下讓我聽了由他作曲和親自吟唱的兩首唐詩之錄音，相當精彩。既保存了唐詩的「原汁原味」，又通過精緻而豐富的三幾件傳統樂器之伴奏而把詩的意境烘托得更加鮮明而有立體感。我建議他多寫多吟多唱這類古詩詞，並儘快出版發行。

　　據傳李教授曾因支持新潮音樂而遭大陸較保守人士之批評。聽他的作品，相當傳統。本身傳統而能容納新潮，李西安眞是一有胸襟而言行一致之人。

對位的本質

　　劉岠渭教授作了一題爲「從複音音樂的發展看西洋音樂的本質」之演講，令筆者獲益良多。從劉教授的演講中得到啓發，我向自己提出一個問題：西方音樂如此重視對位，那麼，對位的本質是什麼？思考了一天一夜，得到的結論是：形而下——讓音樂作品豐富；形而上——各自獨立，整體和諧。這個形而上的結論，可以引伸到西方哲學、社會倫理、政治體制上加以印證，作爲東方文化發展的借鑑和養料。

未說出的話

　　一面聽作品，聽發言，一面想到一些零星意見，未有機會在大會上說，現借此機會補說：

　　一、提倡「民族風格」與「自我風格」，不若提倡「雅俗共賞」

與「無我」。能得雅士俗人欣賞，民族風格自在其中。此猶如人之進德修業，氣度自華。能無我，則猶如水之變化無常，遇圓則圓，遇方則方，寫什麼，像什麼，是什麼，「自我風格」亦自在其中矣。

二、和聲無中西，樂器無中西，曲式無中西，技法無中西。有中西者，唯精神內涵與調式乎？

三、藝術作品的創新包括形式與內容兩方面。柳永開創詞之長調，蘇東坡利用長調抒其曠達之情。二人之創新，一在形式（技法），一在內容。今人之論創新，似乎只知有形式技法而不知有內容。捨本求末，苦己誤人，可嘆可哀！盼中國樂壇多出幾個黃安倫，鮑元愷，一振衰頹之風，帶來更多驚喜！

<div align="right">

1994・4・12於台南

原載於《音樂與音響》1994年6月號

</div>

1996年華裔音樂家
學術研討會側記

　　音樂人中、作曲家是問題難題最多的一群。

　　寫什麼？怎麼寫？為誰寫？為自己？為大眾？為比賽？為賺錢？寫完了沒有人唱奏，怎麼辦？演出了沒有人理甚至被貶被罵，怎麼辦？

　　諸如此類問題，作曲家自己關起門來開會，恐怕開一百次，也解決不了。

　　大概有鑑於此，台灣省交響樂團自一九九二年起連續辦了三屆作曲家研討會後，去年便改辦作曲研習會。今年則更上一層樓，把台灣、大陸、香港、海外四地的作曲家、指揮家、樂評家、音樂學者、樂團團長、音樂學院院長、文化記者數十人請在一起，各抒己見，互通有無，既是學術研討，也是交誼聯誼，更是腦力激盪。從二月廿七日至三月三日，從最南端的墾丁一直開到台中、台北，堪稱音樂界史無前例的大盛會。

　　盛會正式議程，有許常惠、梁茂春、林谷芳、王次昭、陳偉

光、朱踐耳、陳怡、樊祖蔭、羅藝峰等大老、教授、院長、名人的精彩專題演講。這部份已有文獻，錄影記錄和新聞報導，恕不重複。以下僅從個人角度，記一些休息時，閒談中，旅途上所見、所聞、所歷而又感觸較深的人與事。

歌劇三級跳

會議第一天晚飯，剛好與北京中央歌劇院院長王世光先生鄰坐。他讀過我的文章，我欽佩他的歌劇作曲。一見如故，一聊就不可收拾，從晚飯後一直聊到十點多。我跟他講歌劇寫作與演出所遇到的難題。他向我介紹歌劇《馬可波羅》的寫作心得和推廣中國歌劇實行「三級跳」的構想。「馬」劇的劇本初稿出來後，他為了把其中的非歌劇思維改變為歌劇思維，與劇本作者琢磨來修改去，還未開始作曲，就耗去整整五年。如此精心用心之作，因場地設備不便，無法看到他已帶來的演出錄影帶，是筆者此行唯一遺憾之事。

「歌劇三級跳」，是他鑑於歌劇製作成本巨大，不能輕舉妄動，但又希望凡已寫完的歌劇都有試演機會，而構思出來的做法。第一級，是在劇院內，先用鋼琴伴奏，清唱全劇，請有資格人士來鑑賞、評論。及格了，就升到第二級，租音樂廳，出動樂團，合唱團，正式演出全劇清唱，錄音，在電台播出甚至公開發行。第二級過關了，才投重資，製作服裝，布景，正式演出歌劇。

王先生這個構想，充滿慈悲與智慧。回顧十幾年來，台灣先後演出過《西廂記》、《萬里長城》等多部新創作歌劇，製作和作曲者大都元氣大傷，被弄得灰頭土臉甚至英年早逝。假如早些知道並實行「三級跳」，最少，不至於讓台灣現在一提起本土新歌劇，就人人害怕，再無勇者願挑起這副關係到中國音樂全面繁榮的重擔。

無聲者之言

與會代表中，有幾位從始至終未發一言。其中一位，是天津音樂學院的靳學東。

從朋友的私下介紹中，知道學東兄年紀雖輕（大陸代表中年紀最小），實力卻強，二胡拉得可與一流名家比美，所教的音樂學課極受學生歡迎，口才文才俱佳。於是，一抓到機會，便與他長聊，共聊了好幾次，得益良多。

聊天的話題太多太雜，記不勝記。且在此抄他兩段奇文，與各位共賞：

「音樂欣賞是一種期待。當音樂與你的期待格格不入時，它絕難鑽入你心底。而當它與期待過於吻合時，你又會覺得索然無味。」

「『世但有假詩文，無假山歌』。民歌畢竟是民眾用他們純樸真摯的情感鍛造而成。對於那些視中國如謎似夢的西方朋友來說，沒有比通過他們熟悉的器樂形式，來欣賞奇譎瑰麗的東方情韻來得更容易便當。而中國人也可透過他們熟悉的音調，去領略交響音樂的魅力。」

這兩段文字，均寫在鮑元愷先生的《炎黃風情》首演後第二天。單此一事，可見靳君眼光之敏銳、高遠，見解之精闢、獨到，文字之精練、傳神。

我中、老年輩樂評家，音樂學家朋友，面對如此後生，如不欲作前浪，非更用功不可。

團長的心聲

廣州交響樂團團長余其鏗先生，是筆者一位老朋友的老朋友。因這層關係，他對筆者無所不談，且毫無保留。

以下是他的部份心聲：

「作曲家，可以不管聽眾的感受，寫他自己要寫的東西。可是我面對票房壓力，面對近百位團員的發薪水，發獎金，不能不首先考慮到聽眾。聽眾不愛聽，不要聽的東西，我一年最多只能安排演一次半次。演多了，我會第一個被趕下台。」

「我真不明白，那麼多作曲家，為什麼那麼少人寫雅俗共賞的東西。像《梁祝》協奏曲，幾十年了，就得這麼一部，只好一演再演，三演四演，五演六演。如果作曲家是想寫而寫不出這樣的作品，那也罷了；如果是看不起這樣的作品，能寫而不寫，那是自絕於聽眾，太愚蠢了。」

會議的墾丁部份結束前，陳澄雄先生特別安排一段時間，讓指揮家和團長發言。我鼓勵過份老實謙讓的余團長公開講出他的心聲。結果，北京中央民族樂團俞松林團長和香港小交響樂團余漢翁團長發言在先。其鏗兄對我說：「不必講了，我想講的話，另外兩位團長已全替我講了。」

意外「嫁女兒」

朱踐耳先生在演講中，說到作曲家發表出版作品，就好比嫁女兒。陳澄雄團長插進一句話：「說起嫁女兒，台灣作曲家中，阿鏜是最會嫁女兒的一個。他一群女兒，嫁完一個又一個，婆家都不錯，可以請他講講嫁女兒的經驗。」

我只好站起來，說：「我最漂亮的一個女兒，等了十年都還未嫁出去，所以，實在沒有資格談經驗。」

陳團長知道我是在講歌劇《西施》，便半開玩笑地說：「有誰願意要阿鏜最漂亮的女兒《西施》，趕快下聘禮。」

沒有想到，這節研討會中間休息時，天津交響樂團指揮張春和先生一本正經地對筆者說：「我很想娶你的女兒《西施》，還想要你另一個女兒《神鵰俠侶》陪嫁，不知你要什麼樣的聘禮？」

我見他不像開玩笑的樣子，便說：「聘禮倒不用，但為了女

兒將來與你成佳偶而不是怨偶，我們是否先相親，後訂婚，然後再談婚論嫁？」他說：「太好了。就這樣，一言爲定。」

假如這個已在閨中待嫁十年的女兒眞能嫁出去，這杯媒人酒，非請陳團長喝它個痛快不可。

途中屢驚艷

從墾丁到台中的旅途中，爲解悶，省交研究組的羅嘉琳小姐爲我們在車上播放兒歌卡拉OK和舞劇《敦煌夢》錄影帶。《敦煌夢》我已看過現場演出，也寫過文章作介紹，所以是「雖遇艷而不驚」。兒歌卡拉OK，則從第一首《郊遊》開始，到後面的《小毛驢》，《踏雪尋梅》等，從配器到演奏演唱，從錄音到影像，都超乎尋常的好。幾十年來，從未聽過，見過這樣高水準，高品質的兒歌製作。驚艷之餘，趕忙去打聽何人製作，何人配器，何人錄音，何人錄影。結果，發現這套名爲「串起童年的聲音——兒童歌謠曲集」的伴唱錄影帶，策畫製作是省交響樂團，錄音師是省交輔導推廣組主任林東輝先生，錄影帶承製是台威傳播事業公司。誰配的器？錄影帶上沒有寫，錄音帶和ＣＤ上也沒有寫。我向林主任打聽，原來大部份是鮑元愷，少部份是黃安倫。怪不得這麼好！

從台中到台北途中，看到的錄影帶是一位女高音歌唱家，唱的是德國藝術歌曲和台灣民謠。歌聲動聽，歌者漂亮。是誰？我睜大眼睛，看清楚後，才發現竟是同在車上的戴金泉教授夫人陳麗香老師。筆者認識戴老師伉儷十幾年了，卻從來不知道陳老師唱得這樣好。第二天同遊故宮時，與他們聊起來，才知道陳老師早年在國立藝專畢業後，相夫教子爲先，直到孩子長大獨立後，才再出國進修，並在知天命之年，重登舞台。一九九四年，開全場台灣歌謠獨唱會。一九九五年，連開五場德國藝術歌曲獨唱會。我笑陳老師是「老蚌生珠」，生晶瑩透亮的藝術之珠。她不怒反笑。

在此，我要為如此可愛的「老蚌」大聲喝采，打氣，並期望有更多「老蚌」不服老，加入「生珠」行列。

還有不少東西想寫。例如：

胡炳旭先生告訴我，他聽了省交的工作簡報後，極受感動，認為台灣省交給大陸所有樂團樹立了學習榜樣，令他對中國音樂的前景更加樂觀。

樊祖蔭院長告訴我，省交幾位負責接待工作的小姑娘，熱忱服務，任勞任怨。大陸現在像這樣的年青人，已不大容易找得到。

侯軍先生帶我去兩處茶館喝茶。他一邊喝茶，一邊採訪，一邊交朋友，讓我見識了一位優秀的文化記者，如何利用每一個機會做採訪，交朋友。

對音樂界有贊助而無所求的洪誠一先生，招待全體代表到他美如大花園的屏東別墅午餐。後來知道，會議期間每天兩次的精美點心小菜，都是由他私人捐助。

雙燕樂器公司總經理陳少甫先生，安排全體與會者參觀他們在桃園的樂器工廠，讓筆者大開眼界，知道原來不少世界名牌鼓樂、管樂器，真正的產地是台灣。

陳澄雄團長告訴我，台灣作曲家到會的人數比例偏低，令他深以為憾。那麼好的一個交流和「推銷」自己作品的機會，不珍惜，太可惜。

一位不願名字曝光的朋友，在聊到目前海峽兩岸的緊張局勢時，提出了一句匪夷所思的口號，叫做「為台灣，不能獨。為大陸，不能統。」初聽之下，覺得不可理解。細細思量，卻覺得不無道理。

……

限於篇幅，不得不收筆了。希望這樣的盛會，以後常常有。更希望這樣的盛會，不單只台灣省交辦，最好大陸也辦，香港也

辦，海外也辦，讓中國音樂之花，在二十一世紀開遍全世界。

<div align="right">

1996・3・15於台南

原載於《省交樂訊》1996年4月號

</div>

台北愛樂歐洲之旅
隨行雜記

　　一九九三年六月中、下旬，台北愛樂室內及管弦樂團由亨利‧梅哲先生領軍，赴歐洲巡迴演出，在維也納、里昂、布魯塞爾等地共演出七場。曲目包括莫札特的嬉遊曲（KV 136），蕭斯塔高維契的鋼琴協奏曲（作品35號，李堅鋼琴獨奏）、舒伯特的弦樂四重奏《死神與少女》（馬勒改編版）、布列頓的聲樂套曲《幻像》（湯慧茹獨唱）、拉威爾的豎琴七重奏《前奏與快板》、馬水龍的弦樂四重奏《行板》、以及筆者的《西施幻想曲》（小提琴與弦樂團，蘇顯達小提琴獨奏）。

　　拜國人作品日漸受重視，被肯定之賜，筆者得以作曲者身分隨行，一路所見、所聽、所感不少。現摘要記之，與讀者共分享。

奇蹟創造者

　　六月十五日晚，在維也納愛樂廳的演出結束後，以文章辛辣刻薄著稱的樂評家安德勒先生（Franz Endler，《卡拉揚傳》等書

的作者）在KURIER報上發表樂評：「在維也納愛樂大廳，我們聽到了一個只有七年歷史，但卻有著驚人結果和值得尊敬水準的樂團——台北愛樂室內樂團的演出。……他們的演奏相當精確而敏感。……梅哲的指揮雖然給樂團很大發揮空間，但舒伯特（《死神與少女》四重奏，馬勒改編版）仍然深深打動我們的心。」

亦醫亦樂，豪放直言的維也納名人湛乾一先生（國立藝專早期畢業生，維也納不少政，商，文化界要人都是他的病人），為台北愛樂這次歐洲之旅，出了不少力氣，吃了不少苦頭，也受了一些委屈。聽完六月十三、十五日兩場音樂會後，他高興得手舞足蹈，連聲說：「你們給中國人爭了不少面子，下次我還要再幫你們。」

六月十九日晚，在法國聖·珍尼拉娃市（St. Genis-Laval）的演出後，市長費羅特（Herry Fillot）先生在招待晚宴上說：「過去我們只知道台灣人很會做生意，經濟上很成功，沒有想到，你們的樂團水準這樣高。歡迎你們明年再來，我們將會接待得更好。」

六月二十三日晚，在今年歐洲文化年的首都，比利時安特衛普市（Antwerpen）大主教堂的演出結束後，全場觀眾起立，長時間熱烈鼓掌。藝術節總監威爾奇先生（Maurice Velge）表示，他很高興能請到台北愛樂參加歐洲文化年的藝術節演出，樂團水準超乎想像的好。比國公主史蒂芳妮（Princesse Stéphancé）當場表示，明年要安排台北愛樂到德國、荷蘭、巴黎等地演出。

一個經營條件相當困難的私人樂團，成立才八年，便把大刀耍到關公面前，卻居然獲得激賞，這實在是一個奇蹟。奇蹟的創造者，包括總監兼指揮梅哲先生，樂團執行長俞冰清小姐，以及全體團員與工作人員等。

台北愛樂好在那裡？

旅途休息時，我問資深樂評家伍牧先生：「如果要用最簡單

的詞語，來形容台北愛樂的聲音特點和音樂特點，您會用什麼詞語？」

沉思良久，伍牧先生說：「這是個不大好答的問題。聽台北愛樂的演奏，我的耳朵會滿足，我的心會被感動。這種滿足和感動，是聽國內其他樂團所沒有的。不久前，我曾用『浪花四濺』來形容某場以黃河為主題的音樂會，那多少帶點貶意。因為在此之前，我曾用『波濤洶湧』來形容過另外一個『黃河』的演奏版本。這『波濤洶湧』四個字，也許可以借用來形容台北愛樂音樂上給我的感受。至於台北愛樂的聲音特點，我想到的是「精雕細刻」四個字——每一個音、每一句、每一段的結束音，都經過精雕細刻，絕不隨隨便便，絕不讓你挑到瑕疵。」

我又轉問身旁的樂團首席蘇顯達先生：「台北愛樂這種獨特的音樂感動力和漂亮完美的聲音，究竟是怎樣產生的？」

蘇教授說「任何樂團的好壞，指揮當然是第一因素，但團員素質的高低和是否齊心合力，也十分重要。台北愛樂團員的組成很特別——各部首席都是老師，其他成員不是老師，就是各音樂科系的佼佼者。老師帶得起來，學生跟得上去，沒有素質特別差的團員，沒有人在演奏中「搗亂」，每個人都是真的喜歡音樂，都全力以赴，這是台北愛樂的一大特點。」、

伍、蘇二位的話，頗能一語中的，說出台北愛樂好在那裡和為什麼好。

我個人連聽台北愛樂多場排練演出，耳界大有提高，深切體會到什麼是「渾然一體」和「千變萬化」。音樂整體上的完美完整，聲音高度集中，融成一團，既和諧而又有極強的穿透力，擴散力；音色音量在橫的進行時千變萬化，在縱的各聲部比例上賓主分明，層次清楚，富於立體感——這些我多年來夢寐以求以待的一流樂團必備品質，都在台北愛樂身上看到聽到了。真為中國人有這樣的樂團而感到幸運，驕傲。

「勿出差錯！亨利！」

音樂會即將開始，全世界都好像暫時停止了呼吸。

突然，從舞台側面傳來極輕的，微帶顫抖的聲音：「勿出差錯！亨利！」

怎麼回事？過了片刻，我才反應過來：原來是梅哲先生出場之前，在自己對自己說話（原話雖然不文，但極精彩傳神，實在不忍「割愛」，茲照錄如下：「Don't fuck up！Henry！Don't make any stupid mistakes！」）

我感到深深的震撼，腦中不由自主地湧出兩句「變形」古詩——誰知譜中音，粒粒皆辛苦（原詩上句是「誰知盤中飧」）。

我又想起楊敏京先生在《人的音樂》一書中的某段話：「大凡祇對藝術成品稍有認識的人，很少會瞭解藝術家在創作過程中，在金錢上實際的耗費和犧牲有多大。」

一個指揮，擔負了全場演出成敗的最大責任。他所耗費的，也許不是直接的金錢，卻是更多的汗水；他所承受的，是比原作者更大，更直接的精神壓力。如果不是要對抗極度的精神緊張，如果不是稍一不慎或分神，就可能當場「死」在台上，梅哲先生何用出場前如此自言自語!?

我忽然明白了俞冰清小姐為何能包容和忍受梅哲先生常有的挑剔和暴燥，也明白了樊德生先生（梅哲的音樂助理）所說：「全世界只有俞小姐一個人可以長期侍候梅哲，並把他的長處全部發揮出來」這句話所包含的多重意義。

文化立委

台北愛樂這次歐洲之旅，雖然得到文建會、教育部、外交部、新聞局的跨部會補助，得到帝門藝術中心、台鳳公司等贊助，得到無數樂迷的捐款，可是一直到臨出發前幾天，還未籌足所需經

費。

　　這時，救星突然出現：一向不知台北愛樂為何物的翁大銘先生，因為立法委員陳癸淼先生一句話：「能否支持一下文化外交？」慨然無條件贊助台北愛樂一百萬元。

　　筆者是個終生不涉現實政治的人，一向對政治和政治人物都敬而遠之。這次與陳癸淼先生初次相識，見他說話神情和平坦蕩，身為總領隊卻毫無領隊的架子，吃、住、行都與團員無異，又知道他在歷史博物館任館長期間，曾幫助過不少畫家，現在還兼任台灣民俗藝術基金會董事長，再加上他的長相和說話聲音像足了筆者的恩師馬思宏先生，不禁對他另眼相看。

　　六月廿一日，在我國駐比利時辦事處代表魯肇忠先生主持的僑界歡迎會上，陳癸淼先生說了一句話：「你有錢，人家只會羨慕你。你有文化，人家才會尊敬你。」這句話，將令筆者終生不忘，也值得各界朋友三思。

義工錄音師

　　音樂是時間的藝術，除非把它錄下來，否則，不管多精彩，多難得的演唱演奏，都是瞬間一過，便永遠消失。所以，全世界優秀的錄音師，無不地位崇高，身價不凡。

　　在台灣古典音樂界，講起錄音，沒有人不知道宋文勝先生。不久前，聲樂巨星多明高來台演出，錄音，錄影和現場轉播的總其成者，就是宋文勝先生。

　　當知道宋先生是這次歐洲之旅的隨團錄音師後，我猜想，台北愛樂一定所付代價不輕。誰知道，一次閒聊起來才發現，宋先生這次隨團錄音，不但分文不取，而且連搬運，裝卸器材等應該是助手做的事，他都一個人全包了。

　　我問他何能如此？他說：「共襄盛舉嘛！這次出來，經費不足，連湯慧茹、蘇顯達都是不拿酬勞。如果我能錄到台灣有史以

來最高質量的樂團演出和音效，這個義工就沒有白當了。」

上天不負有心人。樂團最後一場在安特衛普大主教堂的演出，宋先生果然錄出了他認為台灣樂團前所未有的極佳效果。且等著台北愛樂這次歐洲之旅的ＣＤ唱片發行，看看我們這位義工錄音師的技藝和品味是否名至實歸。

全能首席

短短十來天的歐洲之旅，筆者極幸運地交了多位好朋友。其中一位是樂團首席蘇顯達教授。

台北愛樂的首席不好當。一般的樂團首席，只要技術好，經驗夠，人緣不差，便可不過不失。台北愛樂的首席，除了上述條件必備外，尚需一樣：能包容和彌補梅哲先生的短處與過失。

梅哲先生有排山倒海的音樂氣魄，有調出七彩顏色的畫師本領，有絕不浪費一分鐘的極高排練效率，有內涵足卻動作少的大師風範。然而，有長處必有短處。梅哲先生是長於音樂整體而短於技術細節，長於吼叫瞪眼而短於諄諄善誘。這時，樂團首席就必須使出渾身解數，彌補指揮的不足與偶然失誤，化解團員與指揮的衝突，承受與化解偶然受到的不客觀白眼。

這方面，蘇顯達以他高超的琴藝，謙厚的個性，不但表現特優，而且可以說，不大可能再找到可以跟他相比的人。

筆者為小提琴與弦樂團而寫的《西施幻想曲》，由蘇顯達教授擔任獨奏，在維也納愛樂廳首演（據說這是有史以來第一首中國作品在該廳演出），獲得不俗評價（以苛刻出名的樂評家安德勒先生過獎之為「中西音樂的完美結合」）。浪得此殊榮，除了要感謝梅哲先生外，真要特別感謝顯達兄。我並沒有告訴過他每段音樂的「潛台詞」（有好些段落是從歌劇唱段中改編過來，音樂原先是有歌詞的），可是他卻把其中的喜、怒、哀、樂之情，都理解和表現得恰如其份。有不少地方，他詮釋得比我想像的還要好得多。

由於是世界首演，不可能預先有多幾次試演機會，演出錄音達不到完美無缺，可以放進ＣＤ唱片的程度，不免小有遺憾。但是，雙方合作過程中的默契，快樂，已經比任何其他東西都更重要，更珍貴。

台北愛樂的啟示

從桃園機場回台北途中，司機先生談起台北的捷運系統由於是公營不是私營，所以錢花得比日本、香港多，而各種問題也出現得比日本，香港多。

這令我聯想到，為何台北愛樂的水準會超越歷史更長，花錢更多的國內公立樂團？除了指揮與團員的因素外，恐怕最重要的原因是台北愛樂是私營的。如果它不好，就沒有生存空間。單是這一點，就逼使它從指揮到主事人，到每一個團員和工作人員，都無不拼了命，力求好上加好。也由於它是私營的，所以沒有用人上的限制。誰好，就用誰。誰不好，下次就不用。這一優越條件，是所有公立樂團都沒有的。

目前，台灣已有越來越多的演奏好手，也開始有年輕一代的優秀指揮學成歸國。假如政府能像翁大銘先生那樣，多出錢，不管事，資助私人樂團放手發展，或改用財團法人的方法去經營現有的公立樂團，相信整個台灣樂團水準必可短期內更上層樓。

站在國家的全局去看，公立和私立樂團，都是屬於國家的，出國時都是代表國家，何不只問水準高下，不問姓公姓私？

說到把國人作品推向世界，前提固然是作品本身要立得住，但也要由有國際水準的團體和唱奏家去唱奏，才有可能被國際承認。

不在其位而謀其政，不該我說的話而我說了，實在出於不得已。尚祈有關人士海量包涵。

1993年7月中於台南

原載於《音樂與音響》1993年12月號

洛賓先生在台灣

今年（1993）三月七日，台北文化出版界爲名作家柏楊先生舉辦了一個盛大的「慶祝柏楊版資治通鑑七十二冊全部完成暨七十四歲生日」酒會。看著自己的等身著作，面對佳賓，耳聽掌聲，柏楊先生感慨地說：「早知道有今天這樣的日子，當年我坐牢、家破、心碎時，就不會那麼難過了。」

今年三至五月，台灣一片王洛賓熱。報紙、電台、電視台幾乎天天有王洛賓的消息、歌聲、畫面。洛賓先生所到之處，無人不識，無人不敬，受歡迎程度遠過於任何來訪的外國元首。我猜想，洛賓先生面對此情此景，應與柏楊先生有同感：「幾十年來投注在中國民歌收集、整理、填詞上的心血沒有白費，連十幾年的牢也沒有白坐。」

處處歌聲處處情

本來，洛賓先生是應台灣演藝界名人凌峰先生主持的中華文

化促進基金會之邀，來台灣訪問一個月，主要活動是參觀訪問。不料，洛賓先生在傳播媒體一暴光，就如連珠炮響，這一炮引爆另一炮，越爆越響，越響越遠：

第一家電視台播出洛賓先生的訪問專輯後，反應極為熱烈，於是其他電台電視台馬上跟進。一時之間，每位電台電視台的節目主持人都以能請到洛賓先生上節目為榮。

一所學校請了洛賓先生演講，聽到的人無不深受感動，感染，同時得到音樂，文學，歷史，民族意識的教育與美的享受。於是，眾口相傳，互相推介，短短兩個月內，洛賓先生跑遍台灣北、中、南部，作了大小演講數十場。

洛賓先生走在台北的馬路上，隨時有人因在電視上見過他而向他問好，有人因喜歡他的歌而送他禮物，有人因仰慕他而請他簽名，請他一起照相留念。

四月初，他應邀到台灣南部巡迴演講。省交響樂團團長陳澄雄先生耽心他在南部無人照顧，一通電話打給高雄商界的好友洪誠一先生，請他就近關照一下洛賓先生。四月十五日，當洪誠一先生開著他的豪華大轎車，送洛賓先生來到筆者任教的台南家專音樂科演講時，我很驚訝地問他緣由。他說，開始是受陳團長之託，盡點地主之誼。幾次接觸洛賓先生後，他深深被洛賓先生的音樂和人格所感動，遂放下繁忙商務，自動為洛賓先生擔任在南部期間的全天候司機與隨從。

像洪誠一先生這樣本來並不相識，卻在短短時間之內，成為知交好友的例子，洛賓先生在台灣遇到過好幾個呢！

「在那遙遠的地方」

四月廿五日，在台北國父紀念館，由警察廣播電台和民生報等單位聯合主辦了一場題為「在那遙遠的地方——王洛賓之歌」的慈善音樂會。

這是一場頗為特別的音樂會。

特別之處，其一是參加演唱的歌手，包括聲樂名家陳思照、湯慧茹等教授；著名流行歌手殷正洋、許景淳、大小百合二重唱等；還有國立政治大學校友合唱團及專門為演唱洛賓先生的新作「台北姑娘」而組成的知音六重唱等。音樂會的執行製作兼節目主持人呂麗莉與方笛小姐，均是音樂科班出身的聲樂家，也是著名電台節目主持人。這樣的陣容組合，並不多見。

其二是負責編曲配器的陳能濟先生，擔任伴奏樂隊指揮的王正義先生和警廣管弦樂團，均是臨危受命，倉促成軍，卻居然表現不俗，有相當好水準。

其三是全場曲目均是一般人從小耳熟能詳，卻不知道原來都是王洛賓先生所作。筆者五年前便曾寫過介紹洛賓先生的文章，發表在香港明報月刊上。可是，直到當晚聽了音樂會，才知道連《彩虹妹妹》、《瑪依拉》等名歌，也是洛賓先生的心血之作（收集，改寫民歌，為其填進漢語歌詞，其難度恐怕遠超過白手創作）。

其四，也是筆者認為最特別的地方，是音樂會的主題歌《在那遙遠的地方》，被不同歌者，用不同風格，形式，唱了四次之多。每一次，都各有其精彩，動人之處，不但不令人生厭，反而令人耳目一新，耳界大開。

且略記這四個不同演唱「版本」的個自特色：

第一版本，由政大校友合唱團唱出。好處是充分發揮了四部混聲合唱人多勢大，音色豐厚多變，有和聲、對位、轉調之美的特點。

第二版本，由當晚的特別佳賓，來自內蒙古的流行歌手騰格爾唱出。雖然只是一把吉他伴奏的自彈自唱，但那略帶沙啞，充滿張力的聲音，第一個音出來，便緊扣住聽眾的心弦。到第二段歌詞時，本來偏於優雅、含蓄的旋律，卻突然翻高了一個調，音色和感情一變而為粗獷、激越，甚至帶幾分淒厲和無奈。照理說，

這樣的詮釋與歌詞的內容並不相符，可是當時聽來卻不覺得有任何不妥。大概是騰格爾先生深知洛賓先生曾歷盡苦難，受盡冤屈，下意識地用歌聲代他發洩一點不平之氣吧！

第三版本，由主持人臨時邀請洛賓先生上台唱出。同樣的旋律，出自合唱團是多姿多彩，出自騰格爾是如刀似箭，出自洛賓先生則平靜，深情，純美得有如陳年美酒，輕嚐一口，便令人身心俱醉，忘卻人世間還有恩怨是非。

第四版本，由流行歌星殷正洋唱出。真料想不到，殷正洋不但歌聲優美動人，而且字正腔圓，音樂處理得奔放而不失細膩，是幾個版本中最「學院派」的。

一歌四唱，唱唱精彩。難怪有人要用一部大型管弦樂曲，來跟洛賓先生交換那簡單得不能再簡單的旋律。

簽證延期多驚險

洛賓先生一生充滿傳奇色彩和戲劇性。他的台灣行，也有不少傳奇性際遇。最值得一記的，是他因遇到青年音樂家文教基金會的執行長崔玉磐先生，而完成了一套前無古人，也不易後有來者的有聲回憶錄。

崔玉磐先生素有樂壇伯樂之稱，曾組織並指揮過黃安倫的合唱傑作《詩篇第一百五十篇》管弦樂伴奏版，以及筆者的交響組曲《神鵰俠侶》之世界首演。一個偶然的機會，他聽了洛賓先生的演講，深受感動，決定排除萬難籌集經費，為洛賓先生製作一套包括他本人口述，口唱以及手稿歌集在內的有聲回憶錄。

等到萬事齊備，正要進錄音室時，才突然發現，洛賓先生在台停留的簽證即將到期。如不能在兩天之內取得另一國簽証，洛賓先生必須兩天後離台。

這下子，基金會一群董事急壞了。他們問遍想得出來的外國領事館，卻沒有一家可以在兩天之內辦出簽證。迫不得已，只好

動用所有的私人關係，包括拜託在外交部、中央黨部、總統府工作的朋友幫忙。

台灣，不愧是一個已有初步法治基礎的社會。這樣一件人情小事，居然所有的答覆都是要先辦好第三國簽證，然後才能在後續的事情上幫得上忙。

眼看時間一分一秒過去，離洛賓先生的離台時間只剩下一天半。崔玉磐急得像熱鍋上的螞蟻，卻一籌莫展，只有一面為洛賓先生打點離台的一切，一面向上帝祈禱。

也許真是上帝幫的忙。在這關鍵時刻，本身也是藝術家的基金會董事楊壽延女士，突然靈光一閃，想起一位開旅行社的朋友。一通電話撥過去，答覆居然是「請給我二十分鐘時間考慮一下。」二十分鐘後，這位朋友回電，說門路找到了。結果，一天之內，他們真的為洛賓先生取得某一剛在台灣設立領事館的不知名小國之簽證。

等拿到簽證，再去出入境管理局辦好延期居留的手續，離洛賓先生法定離去的時間，只剩下兩個小時了。這中間如稍有差池，不但這套精美感人的有聲回憶錄做不出來，而且洛賓先生將要被列入違反出入境條例的黑名單，今後不得再來台灣。真險啊！

「沒有海峽兩岸之感」

洛賓先生在台期間，不單止交了很多同行朋友，愛樂朋友，連不少達官貴人，也樂於與他為友。只要是朋友，洛賓先生便一視同仁，無分彼此，來者不拒，真誠相待。

行政院文化建設委員會主任委員申學庸教授，本人是聲樂家，以前唱過教過不少王洛賓作品。為了表達敬意，她特別請了台北一群知名聲樂家作陪，設宴招待洛賓先生。當她知道洛賓先生要到中南部演講後，便主動與教育部聯絡，下指令讓中小學音樂老師凡聽洛賓先生演講，可以停課請公假。

現任台灣省政府主席宋楚瑜先生的夫人，是古典音樂愛好者，常常支持幫助音樂活動。為了推介洛賓先生和他的有聲回憶錄，她特別邀請了薇薇夫人、蔣勳、林懷民、蔡琴、樊曼儂等文化界知名人士午宴，向他們介紹洛賓先生。

　　四月三日，洛賓先生應邀出席了一場在國家音樂廳舉行的小提琴獨奏會。獨奏者韓義明出生時就沒有眼球，被父母遺棄街頭。二十年前，一對德國牧師夫婦收養了他，把他從台灣帶回德國。二十年後，韓義明成了一位有多方面成就的傑出音樂家。洛賓先生從韓義明身上和他的音樂中，深深感受到宗教的崇高偉大。音樂會休息時，總統夫人特別請他到貴賓室小聚，向他問好，感謝他為中國人寫了這麼多好歌。

　　五月中旬某天，洛賓先生在台北公園閒逛，遇到一位年紀與他相若的老先生。老先生對他說：「我的兒子，媳婦，孫子都會唱《青春舞曲》，《掀起你的蓋頭來》，我自己多年前就會唱《在那遙遠的地方》。我們是老朋友了。」洛賓先生很高興遇到這位初識的老朋友，並由此得到靈感，寫下一首題為「沒有海峽兩岸之感」的小詩：

　　　　在抗日戰爭的年代，
　　　　我曾在風陵渡，黃河兩岸背運傷兵。
　　　　頭上有敵機轟炸，
　　　　腳下是滾滾黃濤。
　　　　那時候，
　　　　心中從沒有黃河兩岸的感覺。

　　　　今天，我漫步在台北公園，
　　　　與陌生的老人聊天。
　　　　談起當年打日寇，
　　　　心中突然湧出一個念頭——

說不定，

當年我曾經背過他。

五十年前，心中沒有黃河兩岸之感，

今天，心中更沒有海峽兩岸之感。

最珍貴的紀念品

「兩個月前，因著機緣，我們得以認識這位傳奇性的大師——洛賓先生。

　　當時，他給我們的震撼不僅是讓我們認識了從小熟悉的歌謠的作者，更感受到一股無以抗拒的力量。他告訴我們，音樂如何在他一生苦難而長久的歲月中支持著他。曾有三次，他拿起繩子想結束自己多舛的命運，全靠這份在生活中實踐藝術的力量，陪伴他渡過了難關。現在的他，是一個被藝術完全洗禮過的人，對人類充滿了寬恕，對民族充滿了熱愛。在他身上，我們看到了藝術的胸懷，感受到了藝術的力量。他不僅是民謠之父，也是生活哲學家。

　　如今，我們有幸為他製作了這部有聲回憶錄。雖然我們微薄的力量無法作到盡善盡美，但也希望藉著這部回憶錄，能將他的寬恕與愛，伴著他的音樂，帶給海內外所有的中國人。」

　　以上是在幕後支持崔玉磐先生最多的青年音樂家文教基金會董事長陳和慧女士，為洛賓先生的有聲回憶錄發行所寫的序言。相信她的話，說出了不少人心中所感，所以全文抄錄下來。

　　這套回憶錄，不但是洛賓先生口中「台灣之行最珍貴的紀念品」，也是中國近代文化史的一部重要文獻，是一套同時兼具音樂、文學、歷史價值的藝術珍品。

回憶錄共分四卷。第一、二卷「失去作者的民歌」，記錄了洛賓先生如何收集、整理、改寫《阿拉木汗》，《半個月亮爬上來》等民歌，及如何為其填上漢語歌詞。第三卷「囚犯之歌」，記錄了洛賓先生十幾年牢獄生涯中所寫的部份作品。第四卷「奴隸的愛情」，記錄了洛賓先生的同名歌劇寫作經過及部份唱段。每一卷都既有洛賓先生的自述，自唱，同時有以洛賓先生的作品改編而成的管弦樂曲作為背景音樂。

　　五月廿八日，在告別台灣的記者會上，洛賓先生向記者表示，台灣給了他一生最多歡笑的回憶，也給了他一生最珍貴的紀念品。明年他計畫再次來台，演出他的歌劇《奴隸的愛情》，並繼續製作有聲回憶錄。

　　筆者謹衷心祝願，洛賓先生健康長壽，明年順利再來。同時，也希望有更多中國音樂家，用音樂來填平海峽兩岸之間，人與人之間的鴻溝、窪洞，讓每個中國人以至全世界的人，都生活得更美好，更快樂。

<div style="text-align: right">

1993・6・6於台南

原載於《明道文藝》1993年8月號

</div>

香港樂旅雜記

今（1994）年暑假，提前寫完了《小提琴技巧教學新論》一書。於是，給自己一個大慰勞——去香港度假三週。可是，一到香港，就被香港音樂界的朋友安排見這個，聽那個，完全不像度假，倒更像一趟充實，忙碌而甚有意義的音樂之旅。以下把印象較深者簡略記之，與讀者共分享。

聽聖樂大匯唱

抵港第二天（八月廿一晚），摯友梁文仕兄帶我去觀塘的基督教梁發紀念堂聽聖樂大匯唱。

參加匯唱的，有來自不同教會的十多個詩班及數位專業與業餘聲樂家。形式和曲目相當豐富多彩。有兒童詩班、婦女詩班、青年團契詩班等。有傳統的鋼琴伴奏合唱、獨唱，也有吉他伴奏，氣氛輕鬆活潑的民歌和半流行曲。其中由劉孝揚先生改編和指揮、安素堂詩班演唱的幾首以中國民歌曲調填上聖詩歌詞的混聲

四部合唱，最令筆者耳目一新。當時的感覺，是既親切又陌生。中國民歌的曲調和聖經的內容都是熟悉的，所以親切。二者本來相距十萬八千里，現在卻合而為一，所以陌生。從長遠看，「量體裁衣」，按詞譜曲，當然是最好的做法。但作為過渡，用一般人耳熟能詳的曲調唱聖歌，對加速基督教本土化，大眾化，也許有好處。

當晚有兩件令筆者驚喜之事。一是見到聲樂名家顧企蘭老師，赫然出現在安素堂的唱詩班內。有顧老師指導和助陣，難怪他們的歌聲特別好聽。二是男高音歌唱家張福天先生，高歌一曲《Holly City》，把全場音樂會推到最高潮後，唱了一首筆者寫的小歌《感謝您，天父上帝》。他鄉遇知音，其樂遠過於衣錦還鄉。

與毛宇寬先生論音樂的個人風格

毛宇寬先生，筆者的亦師亦友，半年前，他想推薦筆者參加今年底由香港大學劉靖之先生主持的「中國音樂美學研討會」。我告以在私立學校教書，請假不易，加上不想「撈過界」，婉謝了他的好意。為了幫助俄國頂尖的小提琴家Grach到香港和台灣演出，他在幕後做了大量費力賠錢之事。明年中，Grach將來台灣開演奏會，其中半場曲目，是小提琴與作曲前輩馬思聰先生的作品。這件意義非凡的事，便是毛先生一力促成。

與毛先生飲茶，聊天，只論藝術，不涉世事，是此行的一大享受。一次，我們聊到音樂作品的個人風格問題。

他說：「一個作曲家，如果沒有他個人特有的風格，其作品便價值不大。」

我說：「可是，一個作曲家，如果一心追求個人獨特風格，成就也不會大。」

他問：「這話怎麼講？」

我說：「作曲家必須全力追求好。好是耕耘，是因。至於個

人風格，那是自然形成的東西，是收穫，是果。一般評論家重果不重因，是正常和必然之事。可是，作曲者本身如果也重果不重因，重獨特風格而不重好，那就有如一個農夫，整天只想著收穫好果，而不去辛苦耕耘，其結果可想而知。」

他說：「你這樣講，令我想起柴可夫斯基也說過類似的話（錦按：柴氏的原話是：「沒有比尋求新穎獨特更為枉然的了。有才能的創造者從來不考慮這一點。」引自1881年8月致塔涅耶夫的信，見《柴可夫斯基論音樂創作》一書，人民音樂出版社1984年出版，第177頁）。看來，我們的評論家有必要把評論的角度和重點，轉移一下，多重視作品的好不好，高不高，以免助長社會上重果不重因之風氣。」

與張福天互當師生

在台灣，我曾向好幾位聲樂家朋友表示過，想跟他們學一點聲樂常識。大概他們覺得，我是教小提琴和作曲的，所以沒有人跟我認真，而我也在寫了多年聲樂曲之後，對聲樂常識仍然近乎無知。

這次在香港遇到張福天兄，我問他能否教我一點聲樂常識。他一口答應，真的傾囊相授，極認真的給我上了幾堂長課。回到台灣，我把他所講的東西轉述給一位已相當有成就的聲樂家朋友聽，她居然認為甚有價值，叫我把它寫下來，並表示希望有機會認識張福天。

福天兄是位對人慷慨到毫不保留程度的人。他說：「把自己倒空，才能裝進新的東西。」難怪香港聲樂界的大阿姐楊羅娜女士，一再叮嚀筆者：「張福天是香港最優秀的男高音，唱得好，人也好，你有機會要把他介紹給台灣音樂界。」

以下，是福天兄教我的聲樂常識要點：

吸氣——腹部向兩邊打開。

頭腔共鳴——放鬆下巴，不要下巴，閉嘴，打開口腔，發「唔」音，讓聲音爬上頭頂。

音量音色——千萬勿追求大聲。要追求聲音集中，放鬆，傳得遠。要讓聲音離開身體，向前行走。

共鳴位置——唱較低的音也要用較高的共鳴位置。

口型——保持自然，微笑。要練習用一個圓的口型，發所有母音。

跳音——要有彈性，有「投擲」力，要向花腔女高音學習。

「來而不往，非禮也。」我還報福天兄的，是向他講解一些我譜過曲的古詩詞之意境。此外，我們還漫無邊際地討論一切與音樂有關的問題。印象較深者有二：一、歌唱家是否應該絕對尊重作曲家的意見？二、如何評斷一首歌的高低、好壞？

第一個問題我個人覺得無論歌唱家或作曲家，都應該尊歌詞和歌詞作者為最高。起碼，我本人譜曲的歌，如果改動某些音符或改變某種處理，對表達歌詞意境更為有利，我一定支持這種改動。

第二個問題，我個人評歌的標準是：一、曲是否達詞意？二、旋律是否美而新？三、伴奏寫得好不好？四、曲調與歌詞聲調是否相配？五、結構是否嚴密？假如五方面都得高分，自然是好歌。反之則是差的歌。

與福天兄有講有唱，有來有往，既當學生，又當老師，共度了多次極其快樂的時光。

深圳古典音樂環境點滴

在近十年之內，從無到有，突然變成全大陸最令人注目和嚮往的深圳市，其古典音樂環境如何？相信這是不少台灣同行朋友都想知道的。

剛好，現任深圳市文化局演出公司經理鄧超榮先生，是筆者多年前的同學，承他之邀，我和文仕兄一起去深圳遊了兩天，走馬觀花地了解到一些這方面情形。

　　按照超榮兄的理想，深圳市最好有個每年一次的國際藝術節。由於經費預算有困難，只好退而求其次，由演出公司與深圳大劇院（相當於台北的中正文化中心）聯合起來，每年辦一次大劇院藝術節。今年，除了大陸和香港的演出團體外，大劇院藝術節特別邀請了台北市立國樂團和傑出女高音歌唱家任蓉，參加藝術節的演出。深圳本地的壓軸節目，則由大劇院王玉成總經理一手策畫，邀請中央樂團的嚴良堃先生，指揮深圳市交響樂團及本地幾個合唱團聯合起來，演出貝多芬的第九交響樂。

　　我問超榮兄：「這類高雅藝術的演出，賺不賺錢？」

　　他說：「當然賠錢。」

　　我問：「錢從那裡來？」

　　他說：「我們是刼流行，濟高雅，每年從經辦流行音樂演唱會的盈餘中，撥出一部份賠在高雅音樂會上，好在大劇院的王總經理，本人是大提琴家，既內行又有理想。如果不是他的全力支持、參與，大劇院藝術節便辦不起來。」

　　不久前，深圳市一位高級官員提議花兩百萬元人民幣，請英國倫敦交響樂團到深圳演出。鄧超榮心想，這個意見好是好，但與其花兩百萬請英國樂團，不如花一百萬來辦一個「中國交響樂音樂節」，把中、港、台最有代表性的交響樂團請來，每場演出都要有半場中國交響樂作品，既提倡了高雅藝術，鼓勵了中國交響樂作品的創作與演出，又能提升深圳的國際形像，豈不大妙？他這個構想一提出，即得到各方面熱烈迴響和支持。且看這個一箭三鵰的計畫，能否順利實現。

　　深圳唯一的藝術學校，是「深圳藝術學校」。校長陳家驊教授，是筆者少年時在廣州音專的理論作曲老師。抵達深圳的第二天，

陳校長熱情地引領我們參觀這所他一手創立起來的藝校。該校座落在市中心，外型設計像一個多層大花籃，十分獨特而漂亮。它包括音樂與舞蹈兩大系。音樂系是各種專業應有盡有，師資來自全國各地。學制目前是從小學一年級到高中三年級。明年開始，將與中央音樂學院合作，開設大學課程。文仕兒了解到近十年來深圳藝校已經培養出不少優秀藝術人才後，表示希望介紹一些香港演藝學院容納不下的學生前來就讀，一方面加強中港藝術文化交流，一方面可以抒解香港專業藝術學校學位不足之困。

參觀中大音樂系

多年前，就在余光中，梁錫華，黃國彬等人的散文中，對依山傍海，有如世外桃園的香港中文大學，有不少美好印象。九月五日，承中大音樂系主任陳永華博士之邀，參觀音樂系並遊校園一週，得償多年心願。

永華兄首先帶我參觀音樂系圖書館。該圖書館收藏各種中國音樂資料之豐富，令筆者難以置信。遠至三，四十年代七十八轉的粵劇粵曲唱片唱本，近至海峽三岸最新的音樂期刊、書譜、ＣＤ，無所不收。連筆者的小提琴作品ＣＤ，樂譜及剛出版不久的一本小書，都在其中。

系裡的師資，剛好中、西各半，幾乎全是博士。其中研究中國音樂卓有成就者又佔了一半，包括一、兩名老外在內。

永華兄送了一張為中文大學三十週年校慶而出版的ＣＤ給我。內中全是該系老師的作品或演奏。其中有紀大衛的《小樂隊之對話》，張世彬演奏的古琴曲《憶故人》，以及永華兄寫於一九八九年「六·四」之後，寄託了當時所感所思的管弦樂曲《晨曦》等。

談到該系的特色，陳博士告訴我：「香港幾所大學音樂系之間，常常互相通氣，各自建立自己的特色，避免惡性競爭。比如

說，演藝學院是偏重培養演唱演奏人才，浸信會學院是偏重培養音樂老師和提供實用音樂課程，中文大學則偏重音樂理論以及中國音樂的創作與研究。」

相比之下，台灣各院校的音樂科系似乎共性多，個性少。香港同行的做法與經驗，或許可作借鑑？

現代音樂節記者會前後

參觀完音樂系，永華兄請我去專為中大教職員服務的餐廳飲茶。邊吃飯，我們邊聊了不少有關音樂創作的問題。這幾年，他寫了不少大型作品，其中第四交響樂是聖樂合唱為主，不久前才由香港聖樂團演出過。兼任系主任之後，他仍不斷有新作品問世。我問他何能至此，他說：「把別人休息，看電視的時間，都用在寫作上。如此而已。」

吃完飯，他問我有沒有興趣和時間，下午跟他去演藝學院，參加香港作曲家聯會為今年國際現代音樂節舉行的記者會。我下午剛好沒有事，便欣然隨他前往。

到了演藝學院記者會場地，意外地發現，招呼我們的音樂節執行製作人，是陳子愉先生。五年前，筆者在多倫多有半場作品音樂會，子愉兄曾以作曲學生兼記者身份，訪問過我。我在〈多倫多以樂會友記〉一文中，有一段專門寫到他（該文刊登於明報月刊1990年3月號）。老友相逢，自是無話不談，不亦樂乎。

打開子愉兄給我的資料，發現幾乎比較活躍的香港作曲家，都有作品在音樂節中演出，唯獨缺了陳永華的作品。我問永華兄是怎麼回事。他說：「我是本屆香港作曲家聯會主席，也是這次音樂節的總策畫人。不放我的作品進去，一方面讓其他作曲家多一個機會，一方面我工作起來，可以更加放手。」

何等的胸襟！何等的氣度！怪不得香港作曲家聯會有那麼大

的能量和向心力，可以為會員的作品出版一系列ＣＤ唱片和樂譜，可以一呼百應，爭取到香港政府和各界人士的大力贊助，辦起這樣一個共有八場演出，四場大師班講座，讓洋人音樂家來演奏中國人作品的國際音樂節。

欽佩，感動之餘，我多少有些羨慕，感慨。如果台灣和大陸的樂界領袖，多幾個陳永華這樣的人，何愁樂界一盤散沙，何愁中國音樂不興旺！

篇幅關係，且略過記者會上各路英雄雲集，奇人異士亮相，中英致詞媲美，閃光燈與人面爭輝的場面，單記一段頗特別的「尾聲」。

記者會結束後，永華兄問我：「你有沒有寫過歌劇？」我說：「有呀。我有一部四幕歌劇《西施》，寫好後放在抽屜快十年了，尚未有機會正式搬上舞台。」他說：「我帶你去見盧景文先生。他是演藝學院院長，是香港唯一有能力把歌劇搬上舞台的人。我知道他正在找中國歌劇作品。」

於是，我跟著陳博士，走到院長辦公室。

巧極了。已經過了下午五點鐘，盧先生仍然在辦公室。永華兄向盧先生略為介紹了我的背景，我們便閑聊起來。

對盧景文先生的第一個印象，是他的音樂記憶力罕有的強。他說，不久前聽了陳永華一首管弦樂作品演出，印象很深。略思考了幾秒鐘後，他竟唱出了該作品的主題。

談到中國歌劇，他說他最近閱讀了不少香港的「地方誌」，很想從這些地方傳說中，選幾個故事，請作曲家譜成獨幕歌劇，他可以使用演藝學院的資源，在演藝學院演出。永華兄說，有位大陸作曲家已提出「預他一份」的請求。我是個偏於保守的人，沒有看過文學劇本，不敢說能寫或不能寫，所以沒有表示任何意見。

最近，盧先生在全力製作歌劇《茶花女》，男主角是莫華倫。同期，香港無線電視台有一個連續劇，主題歌一反慣例，不用流

行歌曲，而用威爾弟《弄臣》中〈女人愛變卦〉一曲，填上粵語歌詞，由莫華倫用正統美聲唱法唱出。這樣做，相信對拉近一般市民與歌劇及美聲唱法的距離，培養歌劇觀眾人口，有莫大好處。可惜當時忘了問盧先生，此事是否與他有關。

由於事先毫無準備，我無法送與《西施》有關的資料給盧先生，只好送他兩卷管弦樂曲和歌曲作品的錄音帶。他則在臨別時送了我一句話：「作曲家要心胸開闊，捱得住寂寞。」言外之意，大概是叫我不管作品有沒有機會演出，都要不氣餒地寫下去。

聽陳培勳的「心潮逐浪高」

中國樂壇，演唱、演奏、指揮新秀好手不斷湧現。好的獨唱，合唱，獨奏曲，也開始有一些。好的管弦樂曲不是沒有，可是不多。究其原因，是管弦樂曲的寫作，需要最高的對位、結構、配器功力。它無法靠天才而產生，也不是扮鬼嚇人便能奏效。此所以筆者多年來，只要一聽到好的中國管弦樂曲，一定自動當義務宣傳員，為其擂鼓助威。

九月九日，周凡夫先生為我約好去見雨果唱片公司的老闆兼總錄音師易有伍先生。我原意是想問問易先生，有沒有興趣出版我的粵語古詩詞藝術歌曲唱片。我自認為這組作品寫得不差，而香港是全世界最適合出版這組作品地方。可是，當易先生告訴我，他最近錄製了好幾張中國作曲家的管弦樂作品專輯時，我便忍不住請他每張都放一些片斷，先聽為快。

令我深受震撼，一聽鍾情的，是前輩作曲家陳培勳先生的「心潮逐浪高」。這首作品，論意境的深沉，音響的厚度，對位的豐富，結構的嚴密，均超出我以前所聽過的中國管弦樂作品。該曲由麥家樂指揮俄羅斯愛樂交響樂團演奏，詮釋與錄音均甚佳。

易先生告訴我，陳培勳先生已年老多病，本人並不熱中於製作和推廣自己的作品。是他們連「追」帶「逼」，才製作出了這張

CD。

　　可惜陳培勳先生當時不在香港，否則，我一定去拜訪他，做三件事：一、拜他為師。二、寫一篇他的專訪。三、建議他把「心潮逐浪高」改名為「心潮」。

與周凡夫談樂評

　　聽完陳培勳等先生的作品後，已過了香港的下班時間。周凡夫先生叫我跟著他，我便糊里糊塗，跟著他走。上了他的夫人專程開來接他的車，穿隧道，過荃灣，一直到了青山公路黃金海岸附近，我才知道他把我帶到他府上來了。

　　趁著等他的千金回家吃飯之空檔，我們閑聊起來。我問他：「一個樂評人，最重要的條件是什麼？」

　　他的回答大出我所料，竟然是：「要有耐心。」

　　大概他看見我一臉困惑的樣子，便接著解釋：「寫樂評掙不到飯吃，還常常會被人罵。吃力而不討好之事，沒有耐心必然做不下去。此其一。寫樂評，不能孤立地評一場演出或一首作品，必須知道前，也知道後。如果不是三年五年，十年八年地堅持長期寫，長期觀察，寫出來的樂評就很難客觀，中肯，有歷史感，有說服力。此其二。」

　　我問他：「你是怎麼堅持一寫就是幾十年的？」

　　他說：「我以前一直在一家公司上班，寫樂評純屬興趣，既不靠它吃飯，也不靠它出名。近年來，我的孩子長大了，又有了自己的房子，不必再為生活而工作，才辭去公司的職務，一心做自己喜歡做的事。」

　　「以寫作音樂與藝術文字為業」——凡夫兄最新的名片上印著這樣一行字。當今海峽三岸，能以此為業者，似乎尚未有第二人。凡夫者，不凡也。

　　那天晚上，凡夫兄嫂帶我去吃很特別的海鮮大餐：自己去海

鮮店買活海鮮，帶到附近的酒樓由酒樓的廚房代煮。這樣吃法，自然是既新鮮又價廉物美。照道理，我是作曲者，周凡夫是樂評家，是我有求於他，應該我請他吃飯才對。可是，那天一切都反了過來了，變成我採訪他（雖然當時雙方都不知道），他請我吃飯。人生偶爾變換一下角色，也是一樂。

聽草田與藝術合唱團排練

大概是磁場關係，筆者去到任何地方，都自自然然，會跟當地合唱團結緣。這次一到香港，在《亞洲週刊》工作的陳國楨兄就叫我跟他去聽草田合唱團練習。

善解人意的國楨兄，沒有向指揮和團員作任何介紹，讓我坐在最後一排當聽衆。聽鄭旦老師帶發聲和練歌，覺得鄭老師的專業造詣相當高，既嚴格要求，又不失風趣，團員的潛能都被他充分發揮出來。

中間休息時，鄭老師主動過來跟我聊天。幾句話之後，覺得投機，一下就聊到諸如「合唱團的困難何在」，「合唱團的最大可能性如何」一類話題。

下半場排練前，鄭老師把我介紹給合唱團團員時，「嘩」聲大作。原來，有近半數團員曾唱過我的歌。那是他們的聲樂顧問顧企蘭老師教他們唱的。突然之間，一群陌生人變成了老朋友，感覺真好。

聽鄭漢成老師指揮的香港藝術合唱團練習，情形剛好相反。

當文仕兄領著我一走進排練場，鄭老師便「命令」團員鼓掌歡迎，要我們坐在他旁邊，面對合唱團員，發表演說兼「點歌」。好在文仕兄見慣大場面，又深知鄭老師爲人極熱忱而有親和力，幾句話便打消了我的緊張不安，讓我放心地點唱和說話。他們先後唱了黃自作曲，林聲翕編合唱的《天倫歌》，賀綠汀的《游擊隊之歌》，劉雪庵的《長城謠》等多首中國歌曲。每一首都唱得感情

充沛，完全投入，能深深地打動人心。難怪他們建團的歷史不長，但發展很快，已有一百多位團員，且有越來越壯大的趨勢。不久前，他們在香港大會堂舉行了一場題為「山河頌」的音樂會，全場爆滿，一票難求。這在香港是近乎奇蹟的事。

排練完後，我們一起吃宵夜。我問鄭老師，為什麼他選唱那樣多與中國歷史有關的歌曲。他說，這些歌，最能代表中華民族的精神。可是，現在大陸是流行音樂的世界，很少人再唱這些歌了。香港，台灣，一般人也不大唱，不大聽這些歌。他希望藉著藝術合唱團這群年青朋友的歌聲，把民族精神和民族文化承傳下去，讓禮失還可以求諸野。

從鄭漢成老師身上，我感受到中華文化強韌的生命力，不禁對他肅然起敬。

與李敬章，黎可生論樂教

李敬章先生，香港通利琴行第二代實際掌門人。

黎可生先生，琴而優則商，近年造出了質優價合理的小提琴，正雄心勃勃，計畫進一步拓展海內外市場。

阿鏜，一手教琴一手作曲，想做雅事卻缺少俗錢，所以全力編新教材，欲與鈴木教學法一爭長短。

三個人，很偶然地聚在一起吃飯，聊天。完全沒有在商言商談生意，反而都是談普及性音樂教育的存在問題。

李先生說：「我很憂慮一種情形：香港不少父母逼小孩子學鋼琴，考級。有些孩子一考過八級，便終生不再彈琴，也不讓他們自己的小孩子學音樂。」

黎先生說：「撇開老師的個人性格，理念不談，造成這種現象的主要原因是教材和教法太枯燥。不管鋼琴或小提琴，只要教材枯燥，教法呆板，小孩子一定沒有興趣。要培養更多音樂人口，必須從增強教材的趣味性入手。」

李先生說：「樂器只是個工具，音樂才是目的。不同的工具，可以達到同樣的目的。反過來，不同的目的，也可以使用同一件工具。有沒有可能為同一件樂器，編寫完全不同音樂品種的教材？比如說，同是小提琴教材，一套是通向古典音樂的，一套是通向流行音樂的，一套是通向爵士樂的，一套是通向粵劇和廣東音樂的？」

我說：「我目前的做法和思維方式恰好相反。我希望用最有趣又最有效率的教材，讓學生儘快掌握小提琴這件樂器。然後，學生要用這件樂器來『玩』那一種音樂，則隨君自便。」

這頓飯和這場討論延續了近兩個小時。沒有目的，也沒有結果。可是，覺得獲益良多。起碼，知道有李敬章先生這樣做生意賺錢之外，也關心到音樂教育問題的商界人士，知道世界上有人的思考和做事方式與自己正好相反。希望以上問題，能引起更多人的思考和行動。

在香港短短三週，曾由陳能濟先生介紹，拜會了香港中樂團總監石信之先生；由張毓君先生帶領，參觀了浸會學院音樂系；由黃佑新牧師帶領，參觀了浸會神學院音樂系，由葉純之先生帶領，參觀了香港音專……。限於篇幅，不能一一詳記。此外，與林（聲翕）師母及其家人，與程瑞流，舒巷城，黃建國等詞友，與郁慶五、余章平兩位聲樂名師，與陳建台、趙克露兄嫂，與三十年前的老師與同學湯龍、黃志銘、黃英森、黎永生、劉楚瓊、張汝珠、林明點等，均有極其溫馨，愉快的聚會。謹在此向他們一併致謝。

<div align="right">

1994年10月初於台南

原載於《省交樂訊》1995年1月與2月號

</div>

《陳主稅主題變奏曲》
的故事及其他

　　今年（1992）三月十四日晚，台北愛樂室內及管弦樂團，將在國家音樂廳演出我為弦樂合奏寫的《陳主稅主題變奏曲》與《賦格風小曲》。本來，我不想自己指揮，怕怯場，但梅哲先生給予很多鼓勵，堅持要我指揮，我只好學那為了孩子而變得無所畏懼的媽媽，硬著頭皮上。另外，寫文章作自我介紹，難免有老王賣瓜之弊。不得不寫的原因是：俞冰清小姐告訴我，他們歷來介紹中國作曲家作品的音樂會，票房都不好。我想，台北愛樂是個純民間團體，沒有政府的錢可以拿來虧蝕。這場演出，少人來聽我的作品事小，害得他們以後不敢再演出中國人的作品事大。所以，也只好厚著臉皮寫。

《陳主稅主題變奏曲》的故事

　　一九八六年六月底，其時我正在台北寓所埋首寫歌劇《西

施》。為了專心寫作，電話線也拔掉了。一個雷雨交加的下午，突然有人敲門。「誰會這個時候來找我？」我邊吶悶邊去開門。打開門一看，人楞住了：是陳主稅和劉富美夫婦！

音樂圈中，不知道這對夫婦的人可能不多，音樂圈外，可能有人不知道，有必要略加介紹。

這是一對被公認人好藝高的音樂俠侶，男拉女彈，男作曲女演奏。陳主稅除了是南部教小提琴出名的好老師外，還兼任台南家專音樂科的音樂組長。他寫過很多各種體裁、形式的音樂作品，多數由太太首演和錄音。劉富美除了鋼琴彈得出色，常常在音樂會上獨奏伴奏外，還兼任台南家專音樂科鋼琴組召集人，在鋼琴教學上貢獻良多。就在生命和事業都處在高峰時，突然傳來不幸消息──陳主稅得了胃癌。

「不在南部好好休養，跑來台北找我幹什麼？」這是見到他們後，我當時的直覺反應。

原來，當年台南家專的李福登校長，建議音樂科的入學考試曲目應盡量多用國人作品，以推動國人創作與演奏。陳主稅對我這個同行小弟的作品，不但不相斥相忌，反而欣賞鼓勵有加。他想徵求我同意，用我的小提琴獨奏曲，作為那年的入學考試指定曲，並希望我能參加考試評審。電話打來打去打不通，他只好親自跑這一趟。

知道原委後，我感動得久久說不出一句話來，更不敢因為要拼命趕寫《西施》而推辭家專的入學試評審。在那種情形下，如果說「不」，那還是人嗎？

陳主稅不幸在兩個月後便告辭人世，我亦因種種原因移居紐約，一住就是五年。很多當年的事情都已如雲如煙，消散無影。可是，陳主稅夫婦雷雨之中，帶病來訪那一幕，卻像烙印一樣深深的銘刻在我心中，永遠不會忘記。

一九九○年底，我重返台灣，在台南家專任教。音樂科周理

俐主任指定要我帶弦樂團。我本來對指揮有恐懼症，並不想帶，在推不掉的情形下，才勉強接任。誰知道，半年下來，弦樂團水準大有提高，我也帶出了興趣和信心。剛好，成功大學邀我們去演出一場，於是，便計畫安排一場音樂會的曲目。

在我心目中，一場中國人開的音樂會，沒有一首中國作品，是件不怎麼正常的事。而當時，我手上找不到一首適合的中國弦樂作品。

這時，陳主稅，台南家專，弦樂團的音樂會，這三件本來並不直接相關的事，忽然自動串聯在一起，逼出了這首《陳主稅主題變奏曲》。也全靠這樣的機會，讓我有可能在排練過程中，一再修改，把作品改到現在的樣子。

一九九一年五月十日，在成功大學成功廳首演完，周理俐主任自掏腰包，請弦樂團全體團員吃宵夜時，充滿感情地說：「我從來沒有聽過一場這樣令我享受，感動，不必提心吊膽的音樂會」。成大中文系廖美玉教授事後告訴我，她在聽我的兩首弦樂合奏曲時，感動得流了眼淚。

還有件值得一講的趣事：排練巴赫、莫扎特、貝多芬、布拉姆斯等大師的作品前，我都很認真研究總譜，想好每個細節怎麼處理。到排練《陳主稅主題變奏曲》時，我想，這是自己寫的作品，每個音符都在腦中，應該不必預先準備了。誰知道，排練一開始，我整個人都呆掉了：很多地方應該用什麼速度，力度，很多轉折的地方要如何處理，都不清楚。這時，我才明白，作曲者和指揮者，是兩個完全不同的角色；也才懂得，為什麼有人說最糟糕的指揮者是作曲家。事後，我回到家裡，把總譜拿出來，當作是別人的作品，重新研究一番，再排練時，才得到比較滿意的效果。

《賦格風小曲》的故事

　　我是標準的金庸武俠小說迷。早於一九七六年，在美國肯特州立大學念研究院時，就立心為《神鵰俠侶》寫一部管弦樂組曲。一九七九年，我把經過金庸修改，用作貫穿《神鵰俠侶》之主題詞「問世間，情是何物」（金朝人元好問原作），譜成獨唱曲，拿給當時的理論作曲老師張己任先生看。張先生看後，認為應把這個主題用對位手法，加以擴張發展，寫成有賦格風味的東西。

　　像我這樣缺少理論根基，連鋼琴也不怎麼會彈的人，要寫各種音樂體裁之中，最複雜，最精緻，對作曲技術，尤其是對位技術要求最高的賦格曲，那是談何容易！於是，除了張先生外，我又先後正式拜了盧炎和林聲翕二位老師，間中亦有向許常惠、馬水龍、游昌發等先生請教，苦練起對位技術來。

　　時光飛逝。到了一九八九年，我居然順利地把〈問世間，情是何物〉一歌，重新寫成了一首賦格風的大合唱。不久後，又把這首合唱配器為管弦樂，用作《神鵰俠侶》組曲中的〈情是何物〉一段。弦樂合奏〈賦格風小曲〉，就是根據這段音樂，再改編而成。

　　為什麼我對這首歌特別偏愛，一寫再寫，一改編再改編呢？

　　除了因為這首歌的意境帶有某種悲涼，而這種悲涼恰恰與我們所處之大時代的悲涼相通相共之外，最重要的原因，是這首歌所用的調式，既不是西方的大小調，也不是中國傳統的五聲音階，而是一種源自粵劇、潮劇、豫劇等地方戲曲的九聲商調。這種調式，既有豐富的色彩，強烈的戲劇性，提供了和聲對位寫作的多種可能性，又有濃郁的中國風味。任何文藝理論，都必須有立得住腳的作品來支撐，否則只是空頭理論，遲早會被推翻。近代的十二音列體系，如果產生不出一批讓人愛聽、愛奏、愛唱的作品，恐怕亦難逃此命運。假如九聲商調，徵調也算一種小小理論體系

的話，我希望，最少能用它寫出一兩首立得住腳的作品。當然，結論要由他人和歷史來下，自說自話是不算數的。

又為什麼我不用「情是何物」，而用「賦格風小曲」為題呢？

這牽涉到長期以來，本人對傳統中國音樂重具象，輕抽象，重寫景，輕抒情的不滿與批評。我總覺得，音樂，尤其是器樂，是宜抽象，宜抒情的藝術，要做到不靠標題，亦能讓聽者起共鳴，受感動，才算成功。去掉具象標題，也算是給這首小作品一個考驗吧！

梅哲的故事

時至今日，梅哲先生在台灣已是人所共知的優秀指揮，純藝術家。

所謂純藝術家，就是一切以藝術上的高，低，好，壞為評定，取捨標準。你好，即使毫無淵源關係，甚至素不相識，也說你好，給你機會；你不好，即使你是皇帝總統，也說你不好，也不賣你的帳。這樣的性格，作風，在美國也許適合，在台灣這樣一個講人情、重人脈的社會，吃不開，寂寞，是注定了的。好在有蘇正途、蘇顯達、陳威稜，劉慧謹等一批亦是純藝術家型的人全力支持他，而他又是一個喜歡關起門來研讀總譜，常常一讀就是一整天不出門的人，所以至今尚能「無恙」，真一異數。

關於梅哲先生，有兩件我自己身歷的小故事，值得一講。

第一件：約八年前，他聽了我為小提琴與鋼琴寫的〈中國民歌改編曲四首〉後，透過王恆先生，問我能否把它配器為管弦樂，他想指揮高雄市立交響樂團演出（其時他任高雄市交總監兼指揮）。我當時毫無配器經驗，不敢冒這個險，便感激地謝絕了。後來，他徵得我同意，把這四首小曲寄回芝加哥，請長期為芝加哥交響樂團配器的Jay Miller Hahn先生，配器成管弦樂，由高雄

市交演出過多次。

第二件：大半年前某天，我第一次到他的台北寓所，跟他商談某音樂會曲目的事。正事談完，他說：「我讓你聽一首好音樂。」然後，他就播放他指揮金希文先生的一首管弦樂作品給我聽，並讓我邊聽邊看總譜。聽完後，他問我：「印象如何？」我說：「很有生命力，技巧比我好得多，我喜歡。」他說：「金的管弦樂很有效果，個人風格尚不夠強。你雖然個人風格比較強，但可向金學學管弦樂法。」我點頭深以為然，並謝過他的指教。

五十多年前，齊爾品先生提攜中國作曲家，推廣中國作品的雅事，至今傳為美談。梅哲先生指揮演出過的中國作曲家作品首演，尚有馬水龍的室內樂、潘皇龍的管弦樂、許常惠的歌劇等。二人稱得上異代同心，前後輝映。

俞冰清的故事

台灣有兩位不靠音樂吃飯，但與音樂界關係重大的女性。一位是賠錢辦大呂出版社，專門出版音樂書籍的鐘麗慧，另一位是賠錢辦台北愛樂室內及管弦樂團，讓梅哲先生能在台灣一展長才，把台灣的管弦樂演奏水準帶到前所未有高度的俞冰清。可以說，沒有俞冰清的慧眼識英雄和克服了無數外人難以想像的困難，就沒有梅哲在台灣的立足之地。也可以說，沒有台北愛樂這樣一個純民間辦的樂團，創出了國家音樂廳最佳賣座記錄，無形中給幾個公立樂團頗大壓力，很可能就不會出現短短幾年之內，省交市交水準突飛猛進，你追我趕的可喜局面。

約七年前，俞冰清即將初為人母。我當時正準備全家搬回紐約，有不少用過的嬰兒用品要處理，便問她嫌不嫌那些東西舊。她一口說不嫌，便照單全收。此事可見她對自己的省儉。

不久前，台北愛樂演出兩場莫札特《費加羅的婚禮》，虧蝕四

十多萬元。本來，俞冰清寄望可向文建會借到一筆錢來支付已開出，將到期的支票。結果，事與願違，錢沒借到。她急得好幾個晚上不能睡好覺，連白天說話的速度也突然急促起來。我無意中知道此事後，又向她老調重彈：「這樣辛苦，別撐下去算了。弄得不好，連身體都垮掉，怎麼辦？」結果，她還是咬緊牙，一方面向朋友和娘家求救，一方面親自出馬，到處「行乞」，硬是又一次把這個難關闖過來。此事，可見她對別人的慷慨。

俞冰清是虔誠的佛教徒，連梅哲也受了她的影響，信了佛。可是，她的先生賴文福醫師，卻是位虔誠的基督徒。他們夫婦之間，不只相敬如賓，而且志同道合。這給了我很大啟示——人世間，不同宗教，不同民族，不同政黨，不同派系之間，不也應該這樣和睦相處，道不同仍可做朋友嗎？

記得一代散文大家吳魯芹先生說過，自己說自己好，是不怎麼有出息的事（大意如此）。我在這裡說了不少自己和朋友的好話，連自己都覺得太沒出息。不過，如讀者諸君有人讀了這些小故事後，有興趣來聽三月十四日晚的音樂會，便再沒出息，我也心甘。

原載於《音樂與音響》1992年4月號

天津錄音奇遇記

緣起

　　今年（1995）初，鮑元愷教授應台灣省立交響樂團之邀來台講學時，送我一份頗奇特的禮物 —— 一盒錄音帶，內中是楊文靜小姐唱錄我的兩首小歌《滿江紅》與《梅花頌》。鮑教授見我聽後確實喜歡，便問：「如果由楊小姐唱錄一輯你的古詩詞歌，由她負責製作好母帶，你是否願意和能夠把它變成ＣＤ發行？」

　　十多年來，我曾數次費盡心力、財力、想做此事，都不成功。現在有人送上門來，那裡還要考慮？於是，一句「太好了！沒問題。」便與鮑教授商定，趁七月下旬去天津參加大陸全國第三屆少兒小提琴比賽任評委之便，同時錄音。

　　一位作曲家，主動策畫爲另一位當代同行的作品錄音；一位歌唱家，自掏腰包，唱錄一位遠方從未謀面之作曲者的作品，此事緣起已奇。

大石落地

　　四月底，又遇到一件奇事：失去聯絡三十多年，剛剛才聯絡上的老同學陳汝騫，把我的粵語古詩詞歌推薦給在香港開錄音室的傅太太（蕭潔娜）。傅太太自己試唱了一下，甚合口味，居然找到當今大陸頂尖級的女中音歌唱家張倩和曾多次為參加國際聲樂比賽獲獎之中國選手伴奏的湯明女士，在她的錄音室，一口氣唱錄了十幾首我的小歌，作為小樣，寄到台南來。我一聽，不得了：聲、情、韻俱佳！內中除了有幾首我很想要的粵語古詩詞歌外，還有多首原非我想要的國語古今詩詞歌。附信中，傅太太說，如果我聽過喜歡，她將正式邀請張倩和湯明在香港唱錄我的全部獨唱歌曲。

　　這種情形下，我當然不可能對傅太太說「不！」於是，趕忙給鮑教授打電話，問他：「如果楊小姐的唱錄不是唯一版本，天津的錄音還做不做？」電話中，鮑教授當場決定：「照做！」

　　這一來，我的心理負擔反而更大：楊小姐自己付出這麼大代價，如果錄出來比不過張倩的版本，我豈非大大對她不起？

　　七月廿一號，我飛抵天津。第二天一早，便到鮑教授的琴房聽小楊練歌。

　　聽她唱了第一首《遊子吟》後，我的心有如大石落地：她聲音漂亮，字正腔圓，情感豐沛，每一個音和字都經過雕琢而又不覺得有雕琢痕跡，而且全部背譜。更妙的是，作曲家鮑元愷這時變成聲樂指導兼鋼琴伴奏。很多大大出乎我所料的高妙處理，都出自他的建議。

　　我們很快便把全部歌走了一遍。吃午飯時，我才放心，開心地把香港另一版本錄音之事，原原本本，告訴他們。

　　我問楊小姐：以她二十歲出頭的年齡和相當單純的人生經歷，怎麼能把多首古詩詞的滄桑感，悲涼意，表現得那樣深刻，

動人？

鮑教授代她回答：「這半年來，爲全力準備這次錄音，她推掉了所有歌廳演出。單是各首詞詩的解說文章，她就手抄了多種版本。」

楊小姐接話：「鮑老師花了很多時間，向我講解詩詞，處理音樂。例如，《念奴嬌‧赤壁懷古》一曲，我們就嘗試過四、五種不同的處理方式。」

這時，我腦子中又出現「誰知曲中音，粒粒皆辛苦」這兩句「歪詩」（原詩上句是「誰知盤中飧」），久久揮之不去。

打算放棄

七月廿三至廿七日，我被全國少兒小提琴比賽「關」了五天，廿八日才恢復自由之身。當天一早，我們去天津音樂學院，聽楊小姐正式合伴奏。

才聽第一首歌，我就全身血氣不通——這位伴奏者不要說音樂，連音符也彈不出來。如沒猜錯，她是完全沒有準備（後來知道她是臨時接到出國任務）。

小楊忍著胃疼和眼淚，鮑教授連連搖頭，我是先苦笑後沉默，幾個人好不容易才熬完這個上午。

中午吃飯時，小楊完全吃不下。我心裡已打算放棄，便安慰小楊：「這次錄不成沒有關係，我們可以下次再錄過。飯，要照吃。」

三個人之中，只有鮑教授最積極。他除了自責太過輕信大意外，腦筋一直在轉：如何扭轉敗局？

吃完飯，他安排好我的住宿後，叫我安心睡一覺，他要帶小楊去拜會天津音樂學院附中一位姓宋的鋼琴老師。

峰迴路轉

　　我一覺睡了兩個小時。鮑教授事先已為我安排好，傍晚五時要跟他的老同學，北京巴洛克合唱團團長鄭小提老師，去北京聽該合唱團排練我的幾首合唱曲。正要上車，楊小姐趕到，滿面笑容地告訴我：她下午已跟宋兆寒老師把全部歌合了一遍，唱得很舒服，兩人合作很有默契，叫我放心去北京聽合唱排練，等著看明天的奇蹟。

　　來回天津至北京的路上，我禁不住暗暗祈禱，感謝上天上帝，又一次創造奇蹟，把不可能的事變為可能。

兩日兩夜

　　七月廿九、卅日，在天津音樂學院音樂廳，我們渡過了終生難忘的兩日兩夜。

　　廿九號，從早上九點半，工作到深夜一點。

　　卅日，從下午一點，工作到第二天早上五點。

　　總共錄了十四首歌：憶秦娥（佚名），念奴嬌・赤壁懷古（蘇軾）、鵲橋仙・七夕（秦觀）、滿江紅（岳飛）、遊子吟（孟郊）、江城子・記夢（蘇軾）、結廬在人境（陶淵明）、烏夜啼、虞美人、浪淘沙（李煜）、金縷衣（杜秋娘）、錦瑟（李商隱）、靜夜思、將進酒（李白）。

　　音樂方面，我是挑剔得近乎殘忍，一次又一次地說：「還可以再好一些。」音響方面，鮑教授和錄音師李國起先生，常因一些我聽不出來的細微雜音而要求重來。楊文靜和宋兆寒的自我要求也出奇的高，常常我「ＯＫ」了，她們還不滿意，一再重錄。可以說，結果雖非盡善盡美，但每個人都已拼盡全力。

　　最後錄的是《將進酒》。該曲鋼琴伴奏難度極大，又超乎尋常的長。只好分成幾段錄，然後剪接。單這一曲，連練帶錄，就花

了五個小時。錄到最後一句時，楊文靜的鐵嗓子已快撑不住；宋兆寒則雙眼發黑，每個黑鍵都一變爲二，譜上的音也一片模糊，全靠把身體最後一點能量榨出來，加上不可思議的意志力，才把這一句錄完。

「功德圓滿」後，被極度緊張和疲乏弄得「失常」的幾個人都「瘋」起來——小楊跑上舞台，又舞又唱；鮑教授坐到鋼琴傍，又獨奏又伴奏，彈的都是流行歌；宋兆寒跑去錄音室聽剪接，連問：「這是誰彈的鋼琴？宋兆寒嗎？不可能！不可能！」

到全部剪接完成，天已大亮。錄音師李國起先生馬上要趕火車去北京。鮑教授要爲他的新作品《京都風華》趕寫樂曲解說。爲了這個錄音，他畢竟還是把自己的事耽誤了——八月一日晚，我跟鮑教授同赴北京音樂廳，聽他這部新作由譚利華指揮北京交響樂團首演。節目單上，只見光禿禿的曲名，沒有各段標題，也沒有樂曲解說。

通俗亦頂尖

早就聽鮑教授說過，楊文靜這朵美聲奇葩，他是偶然在歌廳發現的。在這之前，不要說在全國默默無聞，連在天津音樂界，也很少人知道她美聲唱得好。

我對此十分好奇，很想耳聞目睹一下小楊唱流行歌時是個什麼樣子。也很想探究一下，唱流行歌的背景、經歷，對她唱美聲有何正、負面影響。

爲此，鮑教授特別請他的畫家好友，天津楊柳青集團總經理李志強先生做東，七月卅一日晚，請我們到有流行歌表演的福臨門餐廳吃晚飯。

邊吃飯，邊有令我眼界大開的「時裝表演」。之後，便是駐餐廳之樂隊和歌手的流行歌表演。很湊巧，四位歌手中，有兩位是原天津音樂學院的學生。他們見到鮑教授帶朋友來「捧場」，很高

興，一再表示歡迎和向客人作介紹。

　　歌舞幾回後，楊小姐向服務人員點了幾首她要為我們唱的歌。主人歌手表示歡迎，但提出一個要求：等他們全部唱完後，才讓小楊唱。我當時有點不解。等到小楊開口一唱，頓時，「六宮粉黛無顏色」，我才明白為什麼。

　　一唱流行曲，楊文靜完全變成另一個人：厚重變成輕巧，滄桑變成天真，高貴變成奔放。一眼神，一舉手，一投足，無不恰到好處，無不令人舒服到極點。連伴奏樂隊，在她幾個手勢帶領之下，也當場振作起來，變成一個好了一大截的音樂整體。

　　小楊唱的幾首歌之中，《父老鄉親》一曲，情感真摯動人，鄉土味道濃烈，竟然罕有地，聽得我流出了眼淚。可見，流行歌到了高處，也能登堂，也是藝術。它廣受歡迎，廣泛流行，自有它的道理。

奇談偶記

　　在天津數天，有不少機會與鮑元愷兄閒聊。聽他的高論奇談，常忍不住拍案叫絕。時隔多日，仍記得幾則。茲錄於此，與同好分享：

　　「主動結交藝術家的政治家，是一流政治家。主動結交政治家的藝術家，是末流藝術家。」

　　「用人，首選是沒有名氣而有實力。其次是又有名氣又有實力。無實力者，有無名氣皆不能用。有名氣而無實力者，一用，準倒大楣。」

　　「穩、準、狠這三個字在聲樂藝術上的新解是：要通美聲，聲音才會穩；要通民族唱法，咬字才能準；要通流行唱法，感情才夠『狠』。」

　　「純美聲唱法，太過專注於聲音本身而忽略了中國式的咬字與情感，韻味，不易為中國人接受。治此病之道是兼學民族唱法

的咬字清楚和流行唱法的情感直接，講究韻味。」

「明明出盡力氣，卻要裝作若無其事，臉帶微笑，這是美聲唱法。明明有所保留，卻要裝作全力以赴，瞪眼露牙，這是流行唱法。唱高音時，這種區別尤其明顯。」

「你（指阿鎧）的全部文章加起來，其價值也抵不上一篇《音樂之美》（鎧按：該文曾刊登在《音樂月刊》1993年2月號及《香港文藝》創刊號）。花八個月寫出這樣一篇文章，值得！」

付帳無門

雖說事先講好，到母帶做好為止這一段，費用由楊小姐負責，但我絕沒想到，在天津住旅館的多天賬單，也由她代付了。我要把錢還給她，她死活不肯收。

鮑教授告訴我，小楊要付一筆「勞務費」給宋兆寒老師，宋也是打死不肯收。

鮑元愷這位策畫兼製作人，不要說沒收楊文靜和我一分錢，連每頓飯，都堅持一定是由他付賬。

不是說大陸現在一切向錢看，凡事認錢不認人嗎？怎麼我遇到的人和事，正好相反呢？

是天津人特別淳厚？是這幾位朋友都又奇又怪？是藝術之神謬斯巧手安排，讓我們得以暫避世俗名利的陷阱？

沒有人給我答案。我只有深深的感謝和甘味的長憶。

歪詩三首

阿鎧從未學過做詩，既不懂韻腳，也不通平仄，更不曾「和」過詩。

臨別之際，只因一股感激之情，在胸中迴盪，無處宣洩，竟爾破例，一口氣寫出同韻的歪詩三首，贈天津樂壇三奇人。

贈楊文靜

元氣淋灘眞美聲　　亦高亦雅亦流行
古詩今唱開新境　　文靜小姐第一人

贈鮑元愷

自古詞賦與歌聲　　情到深時便風行
獨具慧眼鮑元愷　　從此樂壇多新人

贈宋兆寒

臨危受命奏新聲　　仙樂如水伴歌行
功成拒謝高風義　　宋兆寒是古時人

尾聲

　　回到台灣，即與搖籃唱片公司的杜潔祥，張玉珍伉儷聯絡，
洽妥由搖籃唱片代理發行這張凝聚了古今詩人樂客，兩岸知音好
友不少心血汗水的《阿鎧古詩詞歌曲集》ＣＤ唱片。

　　日前，又收到鮑元愷教授寄來一份奇禮。此奇禮一分爲三：

　　一是母帶一卷。內中是仍由楊文靜演唱，宋兆寒鋼琴伴奏的
歌劇《西施》幾個最重要唱段。《西施》選段是暫別天津時，我交
給小楊作資料用的。沒想到，她一唱鍾情，說錄就錄。

　　二是剪報一篇。這篇刊登於八月二日天津「今晚報」，由該報
記者馬明先生寫的專訪，正題是「津門一段樂壇佳話」，副題是「記
鮑元愷，黃輔棠爲弘揚民族文化協手合作」。內中有一段深得我
心：「對這次成功的藝術合作，鮑元愷感慨萬千。他說，中國古
代的優秀詩詞應該譜寫成動人的歌，讓它流傳下去。而黃輔棠先
生也由衷感嘆，還從來沒有一個作曲家爲另一個同代作曲家的作
品付出過這麼大的精力。」

　　三是鮑教授〈和贈阿鎧〉歪詩一首：「詩詞歌曲留美聲，阿

鏜不虛天津行。若稱此片為上品，功勞首歸作曲人。」這真是名符其實的歪詩──把「世上先有伯樂，而後有千里馬」之關係歪曲了。

　　到年底唱片正式發行時，且請各位讀者朋友來評一評，此片能否稱上品。如能，「願君多採擷」；如不能，鮑元愷兄可就「歪到家，招牌砸」了。

<div align="right">

1995年9月中於台南
原載於《明道文藝》1995年10月號

</div>

《笑傲江湖》首演小記

　　國樂合奏《笑傲江湖》一曲，約在十年前完成，大概好事總要多磨，或是自己太不願也不喜求人之故，總譜在抽雇一躺就是十年。

　　半年前，旅美指揮家葉聰先生忽然從美國來電話，說台北市立國樂團有意請他指揮一場音樂會。因爲他從未指揮過國樂團，也不清楚北市國的狀況，所以要我給他一點意見。我平常是個反應偏慢的人，那天卻反應奇快，連一秒鐘也沒考慮，便向他說：「接！這對北市國和你都只有好處沒有壞處。」

　　過了兩週，我才想到，何不讓葉聰知道我有一首《笑傲江湖》曲，說不定他會有興趣指揮首演呢。於是，把「笑」曲的鋼琴縮寫譜寄給他，並特別說明，如他對此曲有興趣，不妨考慮，如不合口味，則千萬不要勉強。不久後，接到北市國演奏組吳瑞呈先生電話，向我要「笑」曲的總譜，說葉聰已把它排進一九九四年五月三十日在台北國家音樂廳的演出節目中。

到了九四年四月初，我打開兩廳院五月份節目表，找到北市國音樂會專欄，卻只見《廣陵敬》、《戰颱風》、《秋月》等曲目，不見有《笑傲江湖》。「這次的嫁女夢又泡湯了」——我當時這樣想。好在類似的事情已經歷過多次，加上我天性不強求，所以連向北市國問清原委的電話也懶得打，只是寫了一封信給葉聰，告訴他此事，請他不必介懷，一切隨緣便可。

到了五月十日晚，突然接到吳瑞呈先生電話，向我要「笑」曲的樂曲解說和個人簡介。我問他：「不是不演了嗎？」他說：「沒有呀。怎麼可能？」細問之下，原來是連他自己也不知道的無意疏忽，造成了一場誤會。

失而復得，高興之情，不必細表。

首次排練那天，我一大早從台南趕到台北。葉聰叫我向團員講幾句話，解說一下樂曲。我說：「沒有話要講。」葉聰以為我是「讓音樂自己說話」。其實，我是誠惶誠恐，不知寫出來的東西能不能聽，不敢講話。結果，全曲試奏下來，除了一個賦格式段落不甚理想外，全曲效果不差。

第二次排練，葉聰照例只挑出其中問題最多的段落來練習。練到那段賦格曲，指揮和團員都全力以赴，練了多次，可是仍然怎麼聽怎麼不對。看來，問題出在配器上。

我把疑問帶回台南，花了兩天時間，把整個段落重新配器並抄好所有分譜。這時，已經完全沒有排練時間了。唯一可用的，只有演出當天上午預演的大約二十分鐘。我打電話跟葉聰商量，他考慮片刻後，說：「演出前改譜，好比臨陣換將，是兵家大忌。但那段賦格曲確實有問題，如不改譜，全曲的完整性受影響。如果你願賭敢賭，我只好陪你賭這一次。」

五月三十日，我再次一大早從台南趕到台北，把所有修改過的分譜放好在各個譜台。預演開始時，葉聰請求團員諒解和合作，容許作曲者與他「犯忌」，改用新譜。由於全體團員通力合作，居

然在二十分鐘之內便把新譜練了出來，而新譜的效果比舊譜好很多。至此，我的心情才如大石落地。

此事讓我體會到，演奏新作品的指揮和樂團是多麼難能可貴而責任重大。如果不是遇到葉聰和北市國這群團員，「笑」曲即使有機會上演，也不可能是現在的樣子。

演出結束後，橫跨中西樂界的大行家梁銘越教授對我說：「國樂交響化，從你這首《笑傲江湖》曲開始。你把西方古典，浪漫樂派最精華的對位技巧和主題發展法，用到國樂曲上，用得很成功，很自然。今後要多寫。」國樂界作曲編曲名家盧亮輝先生，笛子名家，北市國指揮陳中申先生等，除給我不少鼓勵外，還提出一些具體意見和建議。例如，某些樂器的音域用得不理想，某些樂器的特點發揮得不夠等。他們的鼓勵和意見，將鞭策我今後繼續努力。

我原先頗擔心，這首曲子題獻給金庸先生，會不會丟了金庸的臉。演出完後，這個擔心盡去。希望不久後能把演出實況的錄音帶錄影帶，呈獻給金庸先生，請他來品評一番。

感謝葉聰先生，感謝北市國王正平團長和全體同仁，幫我把這個「女兒」「嫁」得如此風光。阿鏜「嫁女」，歷來賠錢。這次不賠反賺，既賺到作曲費，又賺到友情。希望以後「嫁女」，運氣也這樣好。

<div style="text-align: right;">

1994年6月於台南

原載於《音樂與音響》1994年8月號

</div>

《神鵰俠侶組曲》香港
演出記

團長「媒人」

去年（1996）二月底，台灣省立交響樂團在墾丁舉辦了爲期一週的「華裔音樂家學術研討會」。這場史無前例盛會的最特別之處，是與會者包括了台灣、香港、大陸、海外四地的華裔作曲家、指揮家、樂團團長、音樂學者、樂評家、音樂經紀人、文化記者等數十人。省交團長陳澄雄教授在開幕式上開宗明義地說：「我們任重而道遠，各幹各是不成的。要互相通氣，互相幫助，整合力量，才有可能讓華人音樂在二十一世紀的世界樂壇上大放光彩。」

筆者有幸參加了這場盛會，並因此而認識了香港小交響樂團主席余漢翁先生。作爲見面禮，我送了他一盒交響組曲《神鵰俠侶》在台北首演的錄音帶。

沒想到，五月底某深夜，突然接到余先生從香港來電話，說

香港小交響樂團決定十一月三十日在香港大會堂演出《神鵰俠侶》全曲，要我儘快把總、分譜寄給他。

武俠小說「神鵰俠侶」的原產地是香港。交響組曲《神鵰俠侶》構思，寫作均在美國，試奏在北京，首演在台北。如今，她終於有機會「嫁」回香港，一了筆者多年一大心願。追源起來，這椿喜事，全靠陳澄雄團長做的「媒人」。

排練高手

當我收到排練日程表，一看，連預演只有五次排練時間，不禁爲這場音樂會的指揮葉聰先生，也爲「神」曲擔心。直到十一月廿八日，一抵港便馬上去聽他們的第三場排練，聽完後，擔心才變爲信心。

葉聰的排練，可歸納爲「專練難點」、「出乎所料」、「週密安排」、「張弛交替」四方面特點。

專練難點，是時間只花在眞正有困難，有問題的地方。不練也可以過的段落，連一秒鐘也不花。從頭到尾走一次？連預演在內都沒有試過。

出乎所料，是忽而練中間，忽而練後面，讓團員因不知道下面要練那一處，而始終保持意外感和新鮮感。預演也一反常規，先練最後一段，最後才練第一段。

週密安排，是預先計畫好要練那些地方，要解決那些問題，每處大約要花多少時間。絕不讓非練不可的地方，因疏忽或安排不週而沒有練到。

張弛交替，是嚴格要求之後，講段笑話讓氣氛輕鬆一下；練完快的，繃得緊的段落之後，練慢的，輕鬆的段落。有時，爲了某件樂器的音準或節奏有問題，要這件樂器連續獨奏多遍，還不讓過關。有時，看見團員實在又賣力又疲倦，便宣布提前休息。

靠著這樣高明、高效率的排練，葉聰贏得全體團員一個「服」

字，也交出了讓作曲者，演奏者，聽衆都相當滿意的演出成績單。

金庸題字

音樂會開始前約半小時，我正忙著與一群數十年未見面的老同學，老朋友寒暄，照相，程瑞流先生過來說：「金庸先生到了，快去招呼一下。」

我跟著程先生，走到大會堂另一端。只見金庸先生正在與費明儀女士、王榮文先生等聊天。他顯然已到好一會兒了。

見到他，眞高興。握過手後，問候他近年來身體可好？他說，前兩年心臟做了大術，現已痊癒。聊到這場音樂會，他說：「我前些時候考慮了一下，也許可以用這樣的名稱……」。我平常反應偏慢，此刻突然福至心靈，打開手上一本有空白頁的節目單，請他把所想寫下來。只見他提筆徐書，先在中間用直行寫了「俠之大者交響樂會」八個字，然後在右上方題了「黃輔棠兄」幾個字上款，再在左下方簽上「金庸」兩個字。

信筆寫來，已成書法珍品。阿鏜何其幸運，不求而得如此無價珍寶！可惜，這場音樂會已來不及用了。希望還有下一次，可以用上它。

大俠登台

音樂會的上半場，是黃安倫的《岳飛序曲》，何彬，馬聖龍的二胡協奏曲《滿江紅》。下半場，是《神鵰俠侶》組曲。八段一口氣奏完之後，照例是指揮先謝幕，然後作曲者謝幕。我謝完幕後，掌聲仍然熱烈，沒有一位聽衆站起來離場。這時，葉聰先生示意聽衆安靜下來，向全場宣布：「今天我們很榮幸，《神鵰俠侶》的原作者查良鏞先生在座。讓我們用熱烈掌聲，請查先生上台。」頓時，全場掌聲雷動。只見聽衆席中，一位身穿淺灰色西裝的長者徐徐起立，先向舞台鞠一躬，又轉身向聽衆鞠一躬，便徐徐坐

下。葉聰見查大俠無意上台，便再請一次。查大俠鞠躬如儀，坐下如儀。再請一次，仍是如此。葉聰這時大概也是福至心靈，竟打破常規，招呼我一起走下舞台，走到查先生的坐席旁邊，連請帶扶，硬是把大俠請上了舞台。此時，全場掌聲呼聲震耳欲聾，氣氛熱烈到了頂點。大俠在舞台上一再向樂團和聽眾致謝，答禮，仍然平息不了掌聲。直至我和葉聰扶他走下舞台，回到坐位，掌聲才慢慢消歇。

如此難忘場面，幸賴香港小交響樂團幹事陳傑麟先生和筆者的摯友、香港鋼琴音樂協會祕書梁文仕先生，充任臨時攝影師，留下珍貴的歷史鏡頭。

知音人語

音樂會結束後，在聽眾席上，遇到聲樂名家顧企蘭老師和她的一群學生。顧老師說：「你的音樂，真的感動了我。特別是《黯然消魂》那一段，把我幾十年內心最強烈、最壓抑，卻又說不出來的感覺，全都翻了出來。」

香港著名專欄作家，樂評家梁寶耳先生當晚約我長談，說：「從你這部作品中，我感受到大時代的悲涼和這一代知識份子心靈的痛楚，呼喊。」

香港樂界前輩，泛亞交響樂團音樂總監葉惠康先生，在我請他填寫的「聽後總印象」欄中，寫下一句話──「一部十分有創意的管弦樂曲。」

香港作曲家聯會主席，香港中文大學音樂系主任陳永華博士的評語是：「細緻的旋律，澎湃的配器。層次分明，進退有序。」他並鼓勵筆者「繼續寫金庸的小說！或寫武俠歌舞劇！」

與筆者素不相識的香港著名作曲家、香港出版總會名譽會長陳健華先生的鼓勵之語是：「作品及演奏均出乎意料的好。希望能多聽到一些你的作品。」

最過譽也最特別的評論，來自香港著名聖樂作曲家、世界基督教聖樂促進會董事局主席楊伯倫先生：「最好之處乃中與西結合，動與靜結合，少量樂器演奏與整個樂隊演奏結合，悲壯與雄壯結合，嚴肅與靈巧結合，古典與新潮結合，美麗的旋律與粗獷之樂段結合，單獨完整的故事與整個樂曲的連貫性結合，眞摯的感情與戲劇化效果結合，崇高之意念與一般市民口味結合，南方音調與中原樂韻結合。此乃我欣賞華人作品五十年來所聽過最精彩，最嘔心瀝血之巨作。可謂『驚天地，泣鬼神』，必可留存至永久。」

其實，筆者最推崇的中國管弦樂作曲家是陳培勳、鮑元愷、黃安倫。以管弦樂曲的寫作功力論，筆者只夠資格當他們的學生。以作品論，《梁祝》協奏曲是不可能超越的天才之作。《黃河》協奏曲也絕非一些外行人所以爲的那樣簡單。《炎黃風情》更是雅俗共賞，中西結合的眞正經典。知音朋友的鼓勵、過譽，阿鏜感激不盡。但是，請讀者朋友千萬不能當眞。否則，誤導衆生，罪過不小。

飲水思源

慶功宴上，極意外地，金庸伉儷在坐、國樂名家黃安源伉儷在坐、著名歌唱家，香港藝術發展局音樂舞蹈組主席費明儀女士在坐、雨果唱片公司老闆兼總錄音師易有伍先生在坐。此外，還有台灣遠流出版公司發行人王榮文先生、香港電台第四台台長鄭新民先生、新華社香港分社文體部副部長劉效炎先生、著名樂評家周凡夫伉儷、參加演出的二胡大師蕭白鏞伉儷、各聲部首席等。

金庸先生談興甚濃，向余漢翁先生和葉聰先生建議，應把「神」曲錄成ＣＤ和ＬＤ。費明儀女士也建議香港小交響樂團，應把「神」曲再多演幾次。易有伍先生則明確表示，雨果唱片公司有意錄製「神」曲，等安排處理好各種技術細節，便可進行錄製。

在此一片歡愉氣氛之中，我不禁思念起為「神」曲付出過極大心力的兩對音樂俠侶——北京中央樂團的劉奇、叢雅峰伉儷和台北青年音樂家文教基金會的崔玉磐、許慧珊伉儷。

1988年中，在經過十二年構思和技術準備之後，我寫出了「神」曲第一稿。因為是頭一次寫這樣大型的管弦樂曲，對配器沒有把握，便委託劉奇先生修訂一下配器並設法試奏。沒想到，有好幾段配器，他是「另起爐灶」，並找到陳佐湟先生擔任指揮，中央樂團樂隊負責試奏。只有很內行的人，才能想像這樣的工作，需要耗費多少心力時間，具備何等通天本事才能勝任。全憑這個試奏錄音，我得以把全曲作了第一次大修訂。也全憑這個錄音，得到崔玉磐老師的傾盡全力，飽嘗艱辛，把「神」曲搬上了台北舞台。為讓我能邊排練邊修改總譜分譜，首演的排練時間多達二十幾次，每次四小時。其中《俠之大者》一段，一改再改，一排再排，均不滿意。到最後，乾脆整個中段重寫，才比較滿意，成為現在的樣子。一部新作品有這麼多排練時間和修改機會，單這一點，就可能破了世界紀錄。可以肯定地說，沒有當年劉、崔二位的付出在前，就沒有今天的音樂會成功在後。此刻，豈是把「神」曲題獻給這兩對音樂俠侶，便能表達筆者的感激之情於萬一！

音樂會第二天晚上，甫接下香港小交響樂團音樂總監職位的葉聰兄要趕赴巴黎，指揮一場全是現代作品的音樂會。余漢翁伉儷賜飯兼送行。首次見面的余太太對我說：「聽了你的音樂，我要去買金庸的小說來看了。」葉聰兄說：「我倒希望，看過金庸小說的人，都來聽聽阿鏜的音樂。」我說：「這次嫁女兒嫁得如此風光圓滿，都是你們幫忙的結果。」

真希望雨果的錄音計畫順利，讓更多沒有聽到音樂會的人，能通過唱片，欣賞到金庸小說的精彩，聽到郭靖、楊過、小龍女的心聲。

<div align="right">原載於《明道文藝》1997年2月號</div>

第五輯

樂人相重

任蓉與我

初識

　　三年前，就有朋友告訴我，任蓉在台北某場音樂會上唱了我的歌，不久之後，收到友人寄來任蓉在香港的「唐宋詩詞藝術歌曲演唱會」節目單。我的兩首小歌《金縷衣》和《問世間，情是何物》，被分別作為上，下半場的壓軸曲。當時的直覺是：「阿鏜何德何能，竟逢如此知音！」

　　兩年多前，我住在紐約市。某天中午，電話鈴響，我拿起話筒，對方說：「是阿鏜嗎？我是任蓉。」我趕快問她：「你在那裡？怎麼會有我的電話？」她說：「我在宓永辛家裡，是宓姐給我你的電話。」我說：「真是巧到了極點。這幾天，我正在爲你寫一首獨唱歌曲（鏜按：當時香港的銀禧合唱協會正在籌辦一場「徐訏詩樂欣賞會」，委託我爲徐訏先生的詩譜曲，將由任蓉演唱），所以常常在想像您的聲音和您唱歌時的樣子。」

一小時後，我開車來到紐約上州宓永辛大姐家，第一次正式見到了這位大名鼎鼎、仰慕已久的任蓉姐。出乎意料的，她一點架子也沒有，親切、平易得完全像個普通人，可是卻多了幾分一般人沒有的爽快與率真。

　　那天整個下午和晚上，我們都在談音樂和唱歌。任、宓二位多年前在趙琴主持的「中廣藝術歌曲之夜」上，一唱一彈，因合作而結為知交，音樂上甚有默契。她們唱了林聲翕老師的《輪迴》、《期待》，黃永熙先生的《懷念曲》，黃友棣教授的《問鶯燕》等歌。為自我享受而唱，不必「表演」，沒有壓力，音樂意境更加純美。我當免費聽眾，偶而還可以「點唱」，更是極大享受。唱唱談談，不覺已是深夜。當時情景，現在回想起來，竟像昨夜一美夢。

直言

　　去年十月，任蓉應國立中正文化中心邀請，在國家音樂廳開了連續三場，場場不同曲目的「中國藝術歌曲之回顧」音樂會。在此期間，她主動邀請劉明儀小姐與我吃晚飯聊天，談歌劇《西施》的存在問題。

　　由劉明儀寫劇本，筆者作曲的歌劇《西施》，早於八年前便完成了第一稿，四年前曾作過一次局部修改。可是，我心中一直隱約覺得它有一些破綻和問題，只是不知道問題的真正所在。

　　那天，任姐第一句對我和劉明儀說的話是：「《西施》的戲不夠，高潮出不來。如果要它成功，一定要修改！」這真是當頭一大炮，把我轟得腦袋頓時清醒起來。接著，她為我們分析了一些西方經典歌劇作品，指出它們成功的原因及其「戲」與高潮所在，並指出了一些沒有成功的中國歌劇之所以不成功的原因。

　　全靠任姐這一番用心良苦的直言，促成我痛下決心，要求劉明儀小姐重新構思高潮所在的第四幕，增加了不少「戲」，並重寫全部音樂。新版的第四幕，增加了一個舊稿所無的重要情節：夫

差發現西施是越王所派遣，欲殺西施。西施不怨夫差，只怨自己命苦，從容領死。夫差殺不下手，轉而自殺。這時，才順理成章地帶出了全劇最高潮的西施哭吳王詠嘆調《天地蒼蒼何處容》。

假如將來《西施》有幸被搬上舞台，演出成功的話，任大姐這直言之功不可沒。

爭論

今年七月初，趙琴小姐在中廣的「音樂風」節目中，約了劉塞雲和任蓉兩位聲樂大名家做一個「談談唱唱」節目。那幾天我剛好跟著任姐在台北到處交朋會友，便沾光以作曲者的身分臨時加入了對談。談到三、四十年代，我們有黃自、冼星海等作曲家的抗戰歌曲；五、六十年代，我們有林聲翕、黃友棣等作曲家的藝術歌曲。七、八十年代，我們有什麼拿得出來留得下去的東西？劉塞雲教授列舉並播放了曾永義詞、游昌發曲的《憐伊》。任蓉則列舉並播放了劉明儀詞、筆者曲的《明朝又是天涯》。趙琴問我有何看法，我說：「很久以來，我就有兩個夢。第一個夢是有很多中國人愛聽愛唱我的歌。第二個夢是外國的音樂同行也承認我的歌寫得好，願意聽、學、唱。《明朝又是天涯》一歌，也許中國人會愛聽愛唱，但拿到世界樂壇上去，恐怕就立不住腳。」劉塞雲教授表示理解和同意我的看法。任姐卻大不以為然，跟我爭論起來，說：「你一直說你的歌是半藝術，我不同意。什麼叫藝術？表現美，表現人性人情，又表現得自然的，就是藝術。用這個標準來衡量，你的歌藝術得很。」我說：「藝術是有層次之分的。我也承認《明朝又是天涯》的旋律和意境都很美，字的音高與旋律的音高也配搭得相當講究。但論到作曲功力，卻不能說高。因為它在素材的發展變化、結構、對位、和聲等方面，都沒有可觀之處。」任姐說：「你認為那些有高功力的作品，不見得有多少人會喜歡，也不見得能留傳下來。可是我敢保證，《明朝又是天涯》

以後一定會有很多人唱，很多人喜歡聽。」我沒有繼續與任姐爭論下去。只能一方面感謝她的厚愛偏愛，一方面希望自己認爲藝術性較高的作品，也能遇到知音。

預見

　　一般人只知任蓉是知名、傑出、用功、執著的歌唱家，少有人知道她文學造詣甚高，是寫作歌劇劇本的罕有高手。一次偶然的機會，我拜讀了她寫的兩個喜歌劇劇本，當即驚爲天人並大膽斷言：以完全用歌劇舞台的思維方式構思，從頭到尾都充滿「戲」，唱詞旣押韻又充滿文采論，任蓉是中國海峽三岸第一人。她的劇本，一旦遇到好的音樂相配並搬上舞台，必將放發異彩，成爲叫好又叫座的傳世佳作。

　　任蓉最近灌錄了三張一套的「中國藝術抒情歌曲集」CD唱片，內中包括四十多首不同時代、不同風格、不同作曲家的作品，由朱象泰小姐鋼琴伴奏。文建會、中視文化公司大手筆贊助與製作，沙鷗音樂中心不計盈虧負責發行這樣一套兼有藝術與歷史價值的唱片，眞是一功德無量之事。筆者把這套唱片從頭到尾聆聽一遍後，不敢說這是一套盡善盡美，無懈可擊的製作，但敢說它絕對值得一聽並珍藏。單是內中有多首一般人從未聽過的歌，有多首歌處理得極爲美妙感人，便已物有所值。就如同任蓉在國家音樂廳一連三場的「中國藝術歌曲之回顧」，這套唱片有它不可替代的獨特意義與價值，必將在近代中國音樂史的「藝術歌曲篇」中佔上一頁。

<div style="text-align:right">

1992・8・2於台南
原載於《明道文藝》1995年4月號

</div>

李堅小記

　　今年五月九日、廿四日，國際大師級的青年鋼琴家李堅先生兩度蒞臨台南家專音樂科，作示範演奏和教學。其罕見的精彩演奏，可用「至情至理，滴水不漏」八個字來形容。其高妙之見解，約略記之如下：

　　「演奏家很忌諱自我炫耀。真正的演奏大師，無不自視為作曲家的僕人，謙卑、忠實地為作曲家服務。」

　　「當代有一種演奏家，為了讓別人印象深刻，不看作品是否需要，拼命彈得大聲。這是一種炫耀，應該引以為戒。」

　　「放鬆是一種內在的感覺，不是一種外在的擺動。」

　　「不必要的動作和過多的臉部表情，必定影響自我傾聽。不會自我傾聽的人，音樂很難達到高境界。」

　　「不單止要聽聲音出來的剎那，更要聽聲音的延續。主旋律較長時值的聲音出來後，伴奏的聲音不能蓋過它的延續音。這樣層次才會分明。」

　　「彈室內樂的最大好處是你不能不聽。幾個人合作，該剛不剛，該柔不柔，該強不強，該弱不弱，一定被人罵：『你有沒有

耳朵？』」

「我們平常練習，總是頭腦走在手之前。正式演出時，要反過來，頭腦不要往前想，要往後想。因爲演出時心跳加速，加上頭腦往前想，一定會越彈越快，聽不見自己彈出來的聲音。往後想，則可以穩住速度，聽淸楚自己所彈。隨時做必要的調整。」

「豐富多變的音色是怎麼來的？是追求，要求，想像得來的。你腦子中有某種想要的音色，一直去追求，一直要求自己，你遲早一定會得到這種音色。」

「和弦與根音的觀念很重要。西方很多音樂作品的旋律是從和弦，從低音變化出來的。所以，常常要把根音彈得突出些，讓它像地基一樣支撐整座大廈。」

「同音或同和弦的連續重複，一定要有線條感和方向感，切忌音與音之間各自爲政，互不相關。」

「要把難的東西彈到容易，把容易的東西彈到難。」

「彈琴不能公事公辦，要把每個音符都當作好朋友或親人。」
……

曲終人散後好幾天，仍聽見家專音樂科的鋼琴老師同事在談論李堅的演奏和示範教學。有人對他音色的多變和層次的豐富羨慕不已，有人對他元氣淋漓而含蓄內斂的演奏風格特別推崇，有人對他演奏的整體感與嚴密欽佩得五體投地，有人從他的某句話中悟出新的教琴奏琴方法。

我問一位中提琴學生有沒有去聽李堅的演奏和示範教學，她說沒有。我半開玩笑地罵她：「笨蛋！你去聽他的演奏和教學，最少可以節省幾萬塊錢學費！」

1995年5月29日

原載於《古典音樂》1995年6月號

訪葉聰談指揮

　　十多年前，在紐約第一次聽葉聰指揮曼尼斯音樂學院的非正式學生樂團，演奏史特拉汶斯基之《大兵的故事》。其時他雖然是一位名未上經傳的學生，但我卻有強烈直覺：這將是一位星光熠熠的大師級指揮。

　　五年前，他在贏得EXXON青年指揮選拔賽冠軍，並在美國擁有自己的樂團後，以傑出校友身份，應邀回紐約指揮曼尼斯音樂學院管弦樂團，演出全場交響樂作品音樂會，獲極大成功。我向他道賀時說：「希望以後能爲你寫一篇專訪」。

　　兩年前，他指揮台灣省立交響樂團在台南演出。我深受感動、震撼之餘，對省交整個印象改觀，更加信服「沒有不好的樂團，只有不好的指揮」這一真理。

　　前幾天（一九九二年五月卅一日晚）聽他指揮台北市立交響樂團，在國家音樂廳演出全場拉赫曼尼諾夫作品音樂會。音樂會結束後，謝幕六次，觀眾掌聲仍然熱烈。他只好請樂團首席帶頭

離座，以解沒有準備「安可」曲之困局。由此可見葉聰指揮的魅力。

趁他返美前，我逮到一個空檔，與他長談了幾小時。以下是對談記要：

尋求最好的動作

黃：聽你的音樂會，耳朵是享受，眼睛也是享受。似乎沒有見過任何一位指揮家，有你這樣豐富的肢體語言和如此講究指揮動作之美。你是否學過舞蹈？

葉：沒有正式學過，但從舞蹈，戲劇中吸收了很多好東西，用在我的指揮上。

黃：能否具體談談？

葉：編舞家無不費盡心力去設計舞蹈動作。可是，一般指揮家卻多是憑音樂直覺去指揮，很少用心設計指揮動作。我覺得指揮不單是聽覺藝術，同時也是視覺藝術。讓樂團團員和聽眾享受到音樂之美的同時，也享受到線條、動作、手型、姿勢之美，這是我追求的目標。

黃：你指揮的每一個動作，都經過設計嗎？

葉：有一段時間，我確實是每一個動作都經過思考，設計。現在經驗多些，一般的地方便不需要。但是重要的地方，高潮的地方，一定要設計，要尋求最好的動作來達到最好的音樂效果。

此時無動勝有動

黃：在拉赫曼尼諾夫第二交響樂曲終前，有幾下大鈸帶出的高潮，你的動作像漁人撒網，像運動員擲鐵餅，像統帥發進軍令，「帥」極了。我從來沒有看過這樣指揮大鈸出來的。

葉：這個動作我也是最近才找到。以前多次指揮這部作品，此處都

不滿意。現在的動作是：先把左手轉到極右面，然後用全身之力帶動左手，向左前方向揮出。這樣，整個高潮才淋漓盡致地帶了出來。

黃：兩年前，你在台南指揮省交演奏貝多芬的《哀格蒙特序曲》，我至今印象仍深，覺得那是與眾不同，震撼人心的罕有演出。請問你處理該曲是否有特別心得？

葉：第一個和弦很重要。它不能太剛烈，太剛烈便無餘韻。也不能太柔弱，太柔弱就缺少英雄氣概。我在這個和弦出來之前，一定眼睛遠望，似乎在朦朧之中，看到一座遠古的紀念碑，紀念碑上記載著一位偉人的悲壯事蹟。這樣，和弦出來便有力而深沉，剛強中帶柔韌，朦朧。某高潮處，我採用了很特別的肢體語言：雙手握拳高舉，全身像雕塑一樣完全不動，只用心靈感應去指揮。

黃：那個地方效果太棒了！真是「此時無動勝有動」。這樣前不見古人的動作，你是怎麼想出來的？

葉：一切從音樂出發。音樂意境無窮無盡，指揮動作也就無窮無盡。我對自己永遠不滿意。即使是保留曲目，也要求自己每一次演出，都要在音樂上和指揮動作上有新的發現，新的進步。

轉益多師是吾師

黃：你這套「美形指揮法」——我臨時想到這個名詞，不一定適合——有沒有師承？

葉：沒有直接師承，但所有優秀指揮家、舞蹈家、戲劇演員，都是我的老師。卡拉揚手型的豐富多變，身體造型的漂亮高貴；小澤征爾左手特別強烈的表現力；克萊伯的打破拍子對動作的限制；芭蕾舞者的美麗線條；京劇演員的亮相……，都是我的師承。有一段時間，我要求自己每聽一場音樂會，都要向該音樂會的指揮學一兩個手部動作「招式」。幾十場音樂會下來，自己就增加了好

幾十個招式。不過，吸收只是第一步，要能應用，才是最要緊的。要多練，特別是對著鏡子練。這方面，鏡子是最好的老師。

太極拳的啓示

黃：你指揮慢而柔韌的音樂，特別有韻味，讓人覺得充滿張力卻不緊張，變化多端而不誇張。請問有何祕訣？

葉：慢而不太強烈的東西確實比快而激烈的東西更難指揮。我曾學過太極拳，師傅要求手移動時，掌心和指尖要有氣。手中無氣的動是假動，動了等於沒有動，我把這個原理用到指揮上——手移動時，手中要有音樂。手中無音樂的動，只是打拍子，不是帶音樂，不足爲訓。也許你說的韻味，與此有關。

用眼睛指揮

黃：除了手部動作外，你的肢體語言還包括那些部份？

葉：臉部表情很重要，眼睛特別重要。比如說，奏悲哀的音樂時，臉部就不能木然無情。有幾十種不同的悲哀，臉部就應該有幾十種不同的悲哀表情。奏活潑的音樂時，眼睛要明亮。樂隊隊員從你的眼神中感受到活潑的情緒，奏出來的音樂自然就會活潑。什麼時候用什麼招式很重要。何時用眼睛，何時用臉部表情，何時用大動作，何時用小動作，何時完全不用動作，都很難有死規矩，全靠指揮者自己根據音樂來決定。

對初學者的忠告

黃：初學指揮者，有什麼東西要特別注意？

葉：我自己曾犯過一些毛病，後來花了很大力氣才改過來：一是無目的地同時用兩隻手打拍子。較好的指揮通常只用一隻手打拍子，用另一隻手去做音樂表情變化及照顧各聲部的進出。二是只

注意打大拍子而不注意打小拍子，只注意大動作而不注意小動作。其實，小拍子、小動作很重要，也難，我近年來更深刻體會到這點。三是頭和身體無目的地亂動。不管是手還是頭還是身體，每一動，都應該有目的、有效果，有解釋得出來的理由。

人格最重要

黃：對一位指揮來說，什麼東西第一重要？

葉：Personality（人格、性格、個性）！這是Max Rudolf先生對我說的，對此我深信不疑。音樂當然重要，肢體語言當然重要，節奏準確當然重要。可是，沒有一樣東西，比得上人格重要。

黃：你說的人格，帶不帶褒意？

葉：多少帶一點。指揮站在指揮台上，要讓樂隊隊員起敬、心服，就成功了一大半。蕭堤（Solti）的動作很難看，但他有令人肅然起敬的人格，有很好的音樂修養，所以他成功了。人格低劣或沒有性格的人，最好不要學指揮。

美中樂團之不同

黃：你指揮過不少美國樂團，也指揮過大陸、香港、台灣的不少中國人樂團，它們之間有什麼主要差別？

葉：有個頗有趣現象：美國人樂團的速度容易拖，中國人樂團的速度容易趕，我一時也想不透原因何在。也許；美國樂團的團員一般感覺比較強烈，喜歡把音樂的起伏幅度誇張，一誇張就容易拖。中國樂團的團員一般感覺沒有那麼強烈，音樂變化的幅度也比較小，所以容易趕。就像開車，轉彎多時容易慢，走直路時容易快一樣。

未來展望

黃：你對指揮教學有興趣嗎？

葉：到美國之前，我曾在大陸的藝術學校教過書，對教學有一種多年培養出來的興趣。到美國後，得到過很多人各方面的幫助。每念及此，便覺得自己有責任盡力去幫助後來者。我曾在美國一些指揮訓練班擔任過教授。今年下半年，加拿大的國際指揮訓練班將去捷克租一個樂團，爲期三週，讓學生有機會實際練習，我被聘爲這個指揮班的幾位老師之一。希望將來有機會爲培養台灣的指揮學生出點力。

黃：美國底特律交響樂團的總監兼指揮Jarvi，靠灌錄美國作曲家的作品起家，短短幾年之間出了一百張唱片。你有意效法他嗎？

葉：我曾指揮過葛甘孺等中國作曲家的作品，也很想灌錄唱片。但優秀的中國交響樂作品似乎不太多，也不容易找到願意出錢錄製，發行的唱片公司。你有何好建議？

黃：台灣有位前輩作曲家郭芝苑，有一部鋼琴與弦樂團的《小協奏曲》；多倫多的黃安倫，有一部舞劇音樂《敦煌夢》，大陸作曲家王西麟的《雲南音詩》，都是我敢向您推薦的優秀中國作品。一般唱片公司都要等作品出了名，流行開以後才願意投資出唱片。這是可以理解的無奈之事。如能通過你指揮的音樂會，把眞正優秀的中國作品介紹出來，相信將來會有唱片公司主動找你灌錄唱片。

葉：謝謝你的建議，也希望你的預言成眞。

　　與葉聰聊天，發現他不單止音樂與指揮才能出衆，而且有相當豐富的文學、歷史、哲學、宗教等方面知識修養。這應了張繼高先生一句名言：「沒有一個大音樂家是沒有學問的。」小有遺

憾是當時沒有照相機在手，不能把他極為精彩的肢體語言拍攝一些下來，與讀者共享。希望下次有機會補拍。

　　最後，要感謝台北市立交響樂團團長陳秋盛先生、副團長林光餘先生，慧眼識英雄，大度容英雄，讓台灣的聽眾有機會欣賞葉聰的指揮藝術，也讓我有機會寫下這篇小文。

<div align="right">

1992・6・6於台南

原載於《明報月刊》1992年10月號

</div>

樂壇園丁游文良與
莊玲惠

　　一九八五年六月，在艾薩克・史坦恩（Isacc Stern）先生首次來台演奏，順帶主持的小提琴講習會上，有位來自台南的小朋友，拉孟德爾頌的小提琴協奏曲，給我頗深印象。事後，一位朋友告訴我，這位小朋友的老師，名叫游文良。那是我第一次知道台南有這樣一位傑出的小提琴老師。約半年後，長榮基金會以每年壹萬兩仟元美金獎助資優音樂學生留學美國，委託國立藝術學院甄選三位學生。評審會上，全體評審委員一致通過，給予那位曾有一面之緣的小朋友杜鳴錫等三人該項獎學金。

　　去年底，筆者的恩師馬思宏教授和董光光教授應國家音樂廳之邀回台北開音樂會，順道來台南家專講學。馬先生是位每到一地，都想聽聽當地小提琴學生演奏的熱心人。當時筆者手上並無可以代表台南市小提琴水準的學生，只好向也是傑出小提琴老師的游文良夫人莊玲惠老師求救（當時游老師正在美國進修），請她安排一些較好的學生演奏給馬先生聽。那天，馬先生邊聽邊連連

驚嘆：怎麼台南市有這樣好的學生?!而且不是一位兩位，而是五位六位！每位都是技術音樂俱優！筆者一向自以為小提琴教得不壞，也以曾教出過一批算得相當優秀的學生而自傲。可是那天聽完後，卻從心底裡自認不如游、莊二位教得好。起碼，沒有從零開始教出過這麼多好學生。

最近，游、莊二位老師的一位中提琴學生王怡蓁，接連獲得全省比賽青少年組冠軍，奇美基金會藝術人才培訓獎及莫斯科音樂學院音樂營全額獎學金等多項殊榮。筆者曾面聽過王的演奏，覺得她確實是技巧音樂均出類拔萃，得到這幾項難如中狀元的殊榮，完全是憑實力過人，絕無半點僥倖或不公。台灣本土能培養出這麼優秀的音樂演奏人才，其意義也許並不下於自產高科技商品外銷吧？

懷著「揭祕」的好奇心，趁游老師從美國返台度假的機會，我提出想訪問和寫他們。他們一再謙辭，覺得沒有什麼值得講和寫的。禁不住我一再請求，他們才答應以閒聊的方式隨便談談。以下是他們的夫子自道摘要：

游：教學生，學生在成長，我也在成長。多年前，我教學生是以凶惡、刻薄出名的。學生拉不好，會罵，會逼，會諷刺，會打屁股。近年來，我已經比較懂得欣賞和稱讚學生的優點，用比較輕鬆，幽默的態度來指出學生的問題。也許這跟自己有了小孩子，比較能體會小孩子的感受有關。方法上，我是學無專師，誰有長處就向誰學，學了以後把別人的方法消化、融化，變成自己的。比如說，我早期從陳秋盛老師處學了很多技巧的方法，雖然後來有些方法我自己加以發展、變化，有些甚至變得面目全非，可是，陳老師那種重視對每個技巧問題加以理論上的解釋，及善於聯想的思維方式，對我影響極大，令我在教學上受益無窮。多年來，我

堅持每天一早起床練琴，凡學生在拉的曲子，我一定自己預先練習。這對我自己的進步和教學生都有很大幫助。

莊：也許是多年來在一起生活，有時同教一個學生，同教一首樂曲的關係，我和游老師的審美觀念和教學方法越來越接近。以前常常會有對某個技術問題的教法或對某首作品的詮釋不一樣的情形，現在這種情形越來越少，不過，以前游老師對學生很凶，我比較有耐性，可是現在反而是他常常提醒我對學生不要急躁，不要動肝火。他現在常常講笑話，用幽默的方法教學生，這點我學不來。

　　訪問完游、莊二位後，我覺得意猶未盡，遂請他們安排幾位學生，請學生從另一個角度來談他們的教學。於是，在炎夏的某天，我同時會見了剛剛從琵琶第音樂學院先修班畢業，考上了朱莉亞音樂學院後，回國渡假的杜鳴錫；剛剛從東吳大學音樂系畢業，即將前往琵琶第音樂研究所就讀的金貞吟；剛剛從大成國中音樂班畢業，甄試保送進入省立台南女中音樂班的黃淑郁；以及過幾天便起程去莫斯科音樂學院音樂營的王怡蓁；與他們進行了一場充滿笑聲的談話。以下是他們的談話摘要：

杜鳴錫：對游老師，印象最深的是常被他打屁股和關到琴房裏練琴。那時我們都很愛玩，不喜歡練琴。有時，趁著他在隔壁的房間教琴，我們幾個小頑皮就聊天，玩耍，一聽到他走出來的腳步聲，便趕快溜進廁所，裝作在上「一號」。有一次來不及溜，被他逮住，被狠狠修理了一頓。上課中途，最怕聽到他大喝一聲：「把琴拿穩」——那是他要打我們屁股前必說的一句話，因為他怕打下來時，琴拿不穩，會摔壞。現在回憶起來，雖然當時吃了不少苦頭，但後來的成績，進步，都是那時候打下的基礎，所以對老師很感激。

黃淑郁：我以前琴夾得很低。一次，游老師跑進廚房，拿了個菜籃子出來，掛在我的琴頭上。從此，我就再不敢把琴夾得太低了。

金貞吟：我在家專四年級時才開始跟游老師學琴。與我前、後的老師相比，游老師的語言表達能力特別強，常常是一下子就把學生的問題抓住，用很簡單的話，把問題的來龍去脈和解決方法講得清清楚楚，明明白白，讓學生一下子明白很多道理，向前邁進一大步。

王怡蓁：我跟莊老師學的時間比游老師長。記得那時游老師比較凶，莊老師則比較苦口婆心，常常把要求和道理一講再講，直到學生達到要求為止。我起步比較晚，開始兩年成績都落在同班其他同學之後。到了第三年，情形才有所好轉。我這隻笨鳥，如果不是莊老師一直耐心地帶著飛，絕不可能飛到今天這個高度。

　　我本來想記錄一些統計數字，如游、莊二位一共有多少學生在全省音樂比賽上得冠、亞、季軍；有多少學生考進各大學音樂科、系；有多少學生正在國外留學；有多少學生已經得到碩士學位等。但他們認為這些數字不代表什麼，更不值得張揚。我只好以從命表示恭敬，把這些數字略去。

　　不久前，曾聽說南部某音樂班因規定只聘用有碩士以上文憑者，所以無法聘用明知很優秀，但卻只有文化大學五專文憑的游老師任教。這令筆者想起當年蔡元培先生任北大校長時，僅憑熊十力先生一本著作《新唯識論》，就聘請了連中學畢業文憑也沒有的熊十力先生為北大教授。幾十年過去了，今天的用人制度是在進步還是倒退？這不是值得我們深省嗎？

<div align="right">

1991・8・8於台南

原載於《明道文藝》1991年10月號

</div>

金字塔最底層的音樂拓荒者——吳玉霞

　　如果要我在認識的朋友中，舉出兩位對台灣的音樂扎根工作最有貢獻的人，我大概會舉出兩個名字：陳澄雄和吳玉霞。

　　陳澄雄先生是人所共知的。太久的不說，單是他接掌省交響樂團團長這幾年來，每年全省各地奔波演出，辦作曲比賽，辦作曲家研討會，作曲研習營，讓無數學校級的合唱團參加貝多芬第九交響樂演出，辦山地原住民的兒童合唱團，辦管樂團，辦合唱團，辦國樂團，辦青少年管弦樂團，辦中小學音樂教師研習會，指揮世界各地交響樂團演出，出版各類音樂教材錄音帶，ＣＤ，出版樂譜……，所做事情之多，恐怕無人能及。

　　吳玉霞是誰？一般人恐怕連名字都沒有聽過，憑什麼把她與陳澄雄先生相提並論？

　　且聽阿鏜慢慢道來。

　　先講一件小事：五年前，吳老師問我：「小提琴有沒有可能用團體課來教？」我想都不想，馬上回答：「不可能。」當時的

理由是：小提琴這麼難學，我用個別課來教，都無法保證把每個學生都教得像樣。團體課一個老師同時教好多個人，怎麼可能照顧到每一個學生？可是，後來由於種種原因，我全力投入了小提琴團體課教材的編寫和教法的實驗，發現用團體課來教初學者，效果竟比用個別課來教好得多。如何把一群亂七八糟的小朋友從無秩序變成有秩序，無興趣變成有興趣，這裡頭大有學問，不是任何小提琴教授能教的。從不會教變成會教，從會教變成頗有心得，這個過程，我拜了兩位老師，一位是台南某位開過幼稚園的學生家長，另一位就是吳玉霞老師。

最近，吳老師把她多年的嬰幼兒音樂教育研究和創作成果，出版了一套ＣＤ書，名為《生命樂章》。這是一位媽媽兼嬰幼兒音樂教育工作者，獻給所有初生嬰兒和他們父母的一份重禮。

嬰幼兒音樂教育，本來就是一個教育部管不到，也極少有音樂工作者去關注的領域。如果把整個音樂教育體系比作金字塔，世界級的作曲家、演唱演奏家當然是塔尖。嬰幼兒及其父母，就是金字塔的最底層了。

單是全力投身最底層的工作，已經值得尊敬。更難得的是，吳玉霞自己作詞作曲，為幼兒寫了多首極成功，極可愛的幼兒歌曲，也為初為人母者寫了多首好歌詞，由他人譜成曲。歌詞難寫，兒歌歌詞歌曲尤其難寫，這是人共皆知之事。難在那裡？連我這個自認為頗善分析，歸納的人，也說不清楚。也許難在要童心未泯，也許難在多高的功力技巧都派不上用場，也許難在大人學最小的小孩子，怎麼樣都學不像。多年來，新的好兒歌極少出現，足以證明其難。

請看看吳老師為新媽媽寫的幾首歌詞：

餵奶歌

媽媽知道，寶寶餓了，要吃奶奶，要吃奶奶。

寶寶乖乖，媽媽餵餵，好好吃奶奶。
奶奶可以，使你長高，長高又長大。
奶奶可以，使你聰明，聰明又健康。
快快吃，快快吃，快快吃，快快吃。

換尿片

哦！哦！媽媽來了，媽媽來了。
唔，臭臭！唔，尿尿！唔，臭臭臭！唔，尿尿尿。
來來來，乖乖躺著，小腳翹起來。
來來來，乖乖躺著，擦擦小屁股。
乾乾爽爽，舒舒服服，做個健身操。
一二三四，二二三四，三二三四，四二三四，
唔，可以包起來，包起來囉。

洗澡歌

洗洗澡，洗洗澡。寶寶天天都要洗洗澡。
擦一擦，小臉臉。擦一擦，小耳朵。
洗一洗，胖胖腿。洗一洗，小圓肚。
小寶寶，小乖乖，洗個乾淨澡，寶寶心情好。

這樣的歌詞，大作家怎麼寫得出來？恐怕連想都不敢想呢！
再看幾首吳老師為幼兒寫的歌詞：

三人行

爸爸牽，媽媽牽，小寶寶走中間。
一二三，三二一。Do Re Mi，Mi Re Do。
So La So，手拉手，快樂地一起走。

挖土機

挖土機，真神氣。一會兒高，一會兒低。

挖土機，有力氣。天天工作不休息。

小狗

小狗小狗，我的好朋友。搖搖尾巴，想吃肉骨頭。

小狗小狗，我的好朋友。吃了骨頭，跟在我後頭。

紅綠燈

紅燈停，綠燈行，黃燈要看清。

眼睛看，耳朵聽，開車走路要小心。

牽牛花

牽牛花，像喇叭。不牽牛，只開花。

牽牛花，像喇叭。卻不會，Di Di Da。

這些歌詞，實在可愛，實在精彩。可惜無法把樂譜也錄出，更無法把唱奏出來的效果，用文字告訴各位（這套有精美插圖的嬰幼兒音樂教材，包括兩張ＣＤ，一本樂譜，一本記事簿，由致凡音樂工作室出版發行）。

筆者在編小提琴團體課教材時，為了尋找只有五個音的好聽兒歌，費盡心力，只找到三、五首。可是在吳玉霞的教材中，這樣的兒歌就有《我愛家人》，《挖土機》，《積木》等多首。可以預言，這些兒歌，一旦傳唱開去，必將大受喜愛，成為下一代，下無數代人的啟蒙音樂教材。其影力之深遠，對音樂文化貢獻之大，絕不下於任何大作曲家的交響樂和藝術歌曲。

吳玉霞老師曾擔任過台北古亭國小音樂班主任。後來自己當了媽媽後，決定全力投身嬰幼兒音樂教育和音樂創作。她這方面的成就，是以犧牲很多世俗利益換取得來，決非僥倖獲致。謹此向她致上行同的敬意和為人父母者的感謝。

原載於《明道文藝》1997年5月號

洛賓先生的啓示

　　當一首歌，人們知道它、熟悉它遠多於知道和熟悉它的作者時，這首歌是有獨立的生命，將與天地共存了。

　　當歌者在舞台上放聲高歌，台下的聽衆都熱烈地同聲唱和時，這首歌是眞正成功了。

　　當一首歌，經得起不同歌者，用古典、流行、合唱、重唱等不同方式去唱，都能同樣動人心弦時，這首歌便堪稱經典，有靈有性，成爲全民族以至全人類的精神財富了。

　　四月二十五日晚，在國父紀念館聽了由警察廣播電台、民生報等單位主辦的「在那遙遠的地方──王洛賓之歌」音樂會，聽到多首從小耳熟能詳，卻不知道作者是誰的歌，不由得好奇心大發，想一探洛賓先生寫歌成功的祕密。第二天，在崔玉磐老師的協助安排下，我得以與王先生長談了一整晚。

　　王先生從他年輕時曾遭日本人無理毒打講起，談到他無力以槍炮、科學、實業救國，只能通過從小喜愛的音樂，以求喚起和增

進國人的民族自愛心和自信心。六十年來，他無怨無悔，全身心投入西北各族民歌的收集、整理、改寫、填進漢語歌詞的工作，原動力就是這份民族情感和信念。十九年的冤獄生涯，精神意志沒有被摧毀，在獄中寫囚犯之歌，出獄後寫自由之歌，支撐力是這份民族情感和信念。最近兩個月，他以八十一歲高齡，馬不停蹄地跑遍台灣北、中、南部，演講和示範唱歌數十場，目的也是希望更多人了解和喜愛中國的民族民間音樂。

我問王先生：「你的詞和曲都寫得這麼好，分開來，各自都美，合起來，加倍的美。我真想用一首大型管弦樂曲，跟您換一段《在那遙遠的地方》的旋律，不知您換不換？」王先生笑笑，說：「不用換，你喜歡我就送給你。誰喜歡我也把它送給誰。」

我本來想問他寫歌的成功之道，聽了這個回答，我問不出口。他爽朗的笑聲，已經給了我最好的答案。像王洛賓先生這樣事事只想到別人，想到民族的人，恐怕從來就沒有追求過成功。一切都是發乎至情，出於自然而已。

回家的路上，我破例沒有馬上坐計程車，在台北仁愛路上慢慢走了一大段。一面走，一面細細回想洛賓先生的歌聲，笑聲。

原載於《文心藝坊》1993年5月15日

祝格拉齊音樂會成功

在台灣音樂圈工作這十多年來,有兩樣東西常常讓我心裡很「憋」。一樣是台灣作曲家和作曲學生人數不少,可是很少人為小提琴這件能剛能柔,能高能低,能唱能跳,能喜能悲,表現力極強的樂器作曲;眾多在演奏上相當出色的小提琴家也不為自己的樂器作曲;以至在教學和音樂會中,可以選用的中國小提琴作品很少。另一樣是本土優秀的指揮家,演唱演奏家越來越多,他們常常開音樂會,可是,不要說專場或半場的中國作品音樂會不多見,有很多音樂會,內中連一首中國作品也沒有。

最近,俄國小提琴家格拉齊(Edward Grach)先生來台灣開演奏會。曲目中安排了整整半場馬思聰先生的作品。這總算把我心中「憋」了很久的「氣」,全都放了出來。

馬思聰先生是中國小提琴音樂的拓荒者,其作品量多質優,雅俗共賞,前無古人,至今後無來者。格拉齊先生這次的演奏曲目,有他晚期的作品《阿美組曲》和《第三號奏鳴曲》。這兩部作

品我以前從未聽過，可能是世界首演。我期待這兩部作品或像他早期的作品一樣如珠似玉，晶瑩可愛，或更上一層樓，展現出更深廣的意境和更高超的功力。最希望的是各位作曲家朋友，從馬思聰先生成功的作品中得到啓示，鼓勵，加入小提琴音樂的寫作行列，寫出好作品來，讓我們有更多本國本土的作品可奏可聽。

格拉齊先生在俄國小提琴界地位崇高，早年曾多次在國際小提琴比賽獲獎，現任莫斯科音樂學院教授，曾獲頒「蘇聯人民藝術家」的最高榮譽。以他的地位，願意演奏整整半場中國作曲家的作品，這應該讓宣稱「中國沒有好作品」，「我不演奏中國音樂」的××之輩感到慚愧。

任何優秀作品的產生，都需要環境與土壤。有人要奏，有人要聽，這是最基本的環境與土壤。不久前，我向某位學生家長「推銷」一位小提琴家好朋友在台南的音樂會。該位家長說，那些曲目他聽不懂，如果有中國音樂或台灣民謠改編曲，他才要去聽。可見，聽的人是有的，但奏的人太少。十年前，筆者的《鄉夢組曲》要錄唱片，我把國內某位小提琴家列爲第一人選，但洽談時卻被謝絕。後來，由唱片公司找到日本頂尖的小提琴家久保陽子女士擔任獨奏，合作極其愉快，演奏品質也比預期的好得多。中國人看不起中國人，中國人不扶持中國人，卻讓外國人來做應該由中國人自己做的事，這是眞正的「中國人的悲哀」。

非常遺憾的是，馬思聰先生已經聽不到他的作品被西方一流演奏家演奏，也享受不到他應得的榮譽。海峽兩岸，至今未見有馬思聰的小提琴作品全集樂譜與CD。這是一件應該做而尙未有人做的事。假如格拉齊的音樂會，能間接引發政府或私人文化機構來做這件事，那將是一件很大功德。

毛宇寬先生爲促成這場音樂會，默默做了大量賠錢不討好的事。龍霖傳播公司爲籌辦這場音樂會，克服了很多外人難以想像的困難。謹向他們致謝並預祝這場音樂會大成功。

原刊於 1995 年 1 月 21、22 日格拉齊先生在台北國家音樂廳音樂會的節目單

聽劉峰畢業作品
音樂會雜感

　　中國音樂學院高材生劉峰，於今年（1992）六月一日在北京音樂廳，舉行了一場規模甚大，規格甚高的畢業作品音樂會。曲目包括一部長近一小時的《第一交響曲》，一首現代風格的主題幻想曲《倒影》，以及一首序曲《歡慶》與兩首管弦樂伴奏的藝術歌曲。全場音樂會均由中央樂團演奏，譚利華指揮。二十歲出頭而有這麼重份量的作品拿得出來，呈現得如此完整，這在當今的海峽兩岸，都似乎前所未見。日前，收到友人寄來該場音樂會的節目單和錄音帶，即放下一切，一口氣聽完。有些意見和感想，也許很主觀，也許不合時宜，也許不中聽，僅抱著說實話，共商討的心態，把它寫下來，就教於同行師友。

唯情能動人

　　劉峰作品的難得之處，是有情。他的第一交響曲取名《還報》，從名字和內容中，可以感受到他的民族之情，家國之情，報恩之

情，既深且厚。在全世界的學院派作曲主流都傾向於重結構，重觀念，重音響效果，而不重作品情感與精神內涵的當今之世，這是尤為難得之事。從錄音帶中，筆者可以感受到音樂會現場聽眾反應的熱烈。如非從音樂中得到共鳴，受到感動，聽眾是不會有這樣熱烈反應的。雖然演出的成敗，不等於作品的成敗。這裡面可能有聽眾素質高低，演出者水準高低等因素在起作用。但是，可以肯定一點，無情的作品不會動人，演上一百次，由最好的演奏者來演出，還是不能動人。我為劉君的作品有情而叫好！

交響不易

　　二十多分鐘的《倒影》，全用現代作曲技法，聽起來覺得相當順耳、完整。可是，《還報》交響樂，從頭到尾都有好聽的旋律，作曲技法和風格也比較傳統，卻令我這個「復古派」聽起來覺得不滿足、不過癮。這是怎麼回事？

　　想來想去，結論是：畫鬼不易，畫人更難。倒不是說劉君的《倒影》是畫鬼。事實上，這首作品在音響的豐富度，樂器色彩的發揮，結構的邏輯性等方面，都相當好，而且難得的並沒有「鬼氣」。唯一可向作者建議的是，可以考慮在長度上壓縮一點。記得魯迅先生說過，寧可把長篇小說的材料壓縮成短篇小說，而不可把短篇小說的材料拉大成長篇小說。此理在音樂上也是適用的：寧可把交響樂的材料寫成小品，而勿把小品的材料寫成交響樂。

　　那麼，《還報》交響樂的問題在那裡呢？恐怕是在音響「縱」的豐富度不夠上。換句話說，是在對位，複調嫌弱上。

　　論情感，氣魄，這部作品絕對有。論橫的長度，旋律的動聽流暢，起伏變化及曲式的豐富上，也無問題。以作曲者這方面的才華與功力修為，寫歌，寫小品，可以做到縱橫無阻，得心應手，馬到成功。可是大型交響樂，除了要具備以上各種條件外，音響的豐富，線條的重疊交錯，是絕不可少的。一少掉這個，「交響」

二字就大打折扣，甚至不那麼能成立了。

我不是只在這裡批評劉君的作品，也是在批評我自己和一大票中國作曲家。

單線條的思維方式和思維能力，是中國人與生俱來的。聽戲唱戲，聽故事說故事，看小說，讀詩，講話，統統都是單線條的。而交響曲這種形式，本質上是多線條的。如果缺少多線條的欣賞習慣，審美標準，寫作能力，是談不上交響樂的。真是「交響二字，談何容易！」

近幾年在台灣被炒得熱如火燙的某位已過世作曲家，我細聽其作品，對位根本不合格，卻被某些外行人捧為「中國管弦樂大師」，真是可笑復可悲！

我自己多年來一直跟單線條的音樂思維方式在搏鬥，想勝它一招半招，寫出一兩首可沾點「交響」，「豐富」邊的小作品來。可是一直力不從心，一出手還是「單刀」而不是「雙刀」或「多刀」，更不是「千手觀音」。

說實話，論感情，文學家有，一般人也有。論胸襟氣魄，有些宗教家，文人，甚至政治家和商人都有。可是，高超的對位，複調技術，卻極少人有。不少靠作曲吃飯的人，也沒有這個技術。

劉君既有才華，又有志於交響樂創作，筆者衷心希望，他能專心在對位上下幾年死功夫，寫出既有思想感情深度，又堪稱「交響」的作品來，為我輩爭光爭氣。

節目單應印上歌詞

兩首聲樂作品《美人芳草》與《鷙鳥不群》，相當好聽，變化幅度亦大。有部份歌詞聽不清楚，我想從節目單中找歌詞，結果找不到。藝術歌曲不在節目單內印出歌詞，多少是跟演出者自己過不去。除非有難言之隱，是應該讓聽眾知道歌詞和歌詞作者的。

應多辦專場新作品音樂會

　　新作品音樂會，一般都不可能有充足的排練時間。考慮到這一點，整場演出的水準和指揮的排練效率可以說相當高。中央樂團不愧是中國大陸首屈一指的交響樂團，其音準節奏、音色、清晰度、聲部的平衡，都達到國際水準。指揮家譚利華先生和中央樂團能為一位青年作曲家演出全場交響樂新作品，這件事本身，就值得宣揚、提倡。「萬紫千紅才是春」。一方面是中國缺少優秀的管弦樂作品，一方面是很多作曲家寫了管弦樂作品沒有機會試奏、演出。這不是很矛盾、很不協調的事嗎？真盼望海峽兩岸的專業與非專業樂團，都來多辦這種性質的音樂會，讓老、中、青作曲家的作品都有機會拿出來，接受聽眾與歷史的考驗，以造成中國交響樂作品萬紫千紅的春天。

<div align="right">1992・9・11 於台南</div>

補記：這篇小文寫出來後，一直未曾發表。日前接到大陸消息知道劉峰的序曲《歡慶》在「黑龍杯」管弦樂作品大賽的決賽中，得到優秀作品獎。該大賽是大陸歷年來規模最大，規格最高的一次管弦樂作品比賽，參賽作品共一百五十多首。經過兩輪淘汰，選出十二首進入決賽。1992年12月31日晚，由陳燮陽指揮上海交響樂團在北京21世紀劇院演出全部決賽作品，中央電視台即時向全世界播出決賽全過程。決賽音樂會由著名指揮家鄭小瑛擔任現場講評，評審委員包括著名作曲家吳祖強，杜鳴心，桑桐等。

　　筆者現在把這篇小文拿出來發表，除向劉君表示祝賀外，也想藉此提起更多人注意，海峽兩岸的比武過招，管弦樂作品創作

和推廣方面，台灣似乎只有省交在獨自出招，難免顯得勢單力薄。如得不到更廣泛支持，這場比賽恐怕又要讓大陸領先了。

1993・1・18
原載於《音樂月刊》1993年5月號

聽陳能濟的《兵車行》小感

　　去年十二月二日，在國家音樂廳聽了陳能濟先生的合唱交響詩《兵車行》後，一直想寫點觀感文字。由於當時筆者自己有作品要首演，急在眉捷的事情不斷，所以拖到今天才能提筆。

　　中國的文學藝術作品，長於抒情、哀怨，似乎一向缺少如荷馬史詩、但丁神曲、巴赫馬太受難樂、海頓創世紀一類大規模、大氣魄的史詩式作品傳統。想不到與我們同時代的陳能濟先生，以大手筆、大氣派，把杜甫的詩歌與音樂結合，把合唱與交響樂結合，把傳統的作曲技法與前衛派的音響效果結合，寫出了這樣一部詩史式的傑出作品。作曲者以人聲、以朗誦、以旋律、以發自心底的吶喊、以尖銳刺耳的音效，爲我們描繪出一幅悲慘、恐怖、令人毛骨悚然，深受震撼的古代戰亂圖。邊聽這部作品，筆者邊聯想到蔣兆和先生的「流民圖」。二者一美術一音樂，一靜一動，一今一古，共同喊出了「反戰！反戰」的百姓心聲。筆者爲我們的時代和民族，能產生這樣優秀的作品而感到自豪。

文藝作品「寫什麼」固然重要，但「怎麼寫」卻往往決定成敗。《兵車行》之所以成功，除了作曲者對杜詩有強烈共鳴深切理解，並具備相當高專業作曲技巧外，在形式與技法的選用上恰當、恰好、恰如其份，是一重要因素。假設作曲者不是採用合唱與樂團，而是用獨唱與鋼琴，或是無伴奏合唱，或是單純的器樂，都一定無法取得現在的效果。又假設作曲者過份保守，不敢使用現代音樂所特有的強烈不協和音效；或是過份前衛，從頭到尾沒有一句好唱好聽的旋律，相信亦不可能取得現在的成功。筆者在〈賞樂雜談〉一文中，曾說過一句話：「內容與形式及技法的統一，是藝術作品成功的第一要素。」《兵車行》的成功，也許能提醒現代作曲界重新重視這一被忽略已久的文藝創作「鐵律」。

　　省立交響樂團與附設合唱團、南投縣教師合唱團、台北世紀合唱團，以及擔任郎誦與獨唱的男中音洪英寬先生，在陳澄雄團長的指揮下，把《兵車行》演釋得動人心弦，內涵與神韻全出，這不單止是杜甫與陳能濟的幸運，亦是當代中國音樂的幸運。作曲者與表演者的相知相遇，自古為難。一旦相契，死音符才有活生命，內涵神韻才有形貌可寄身。願更多演藝團體和指揮能像省交和陳澄雄先生，成為當代優秀中國作曲家的知音，讓我們有機會聽到更多當代優秀的中國音樂作品。

<div style="text-align:right">原載於《省交樂訊》1994年2月號</div>

聽郭芝苑先生的
《小協奏曲》小感

　　如果要選十部當代最優秀的中國音樂作品，我一定毫不猶豫，把其中一票投給郭芝苑先生爲鋼琴和弦樂團而寫的《小協奏曲》。

　　筆者前後聽這部作品不下二十次，越聽越有味道，越聽越覺得聽不夠。每次聽，腦中都會浮現出一位中國的德者、隱者、孤高者三合一的形象。這位高人，對世人充滿關愛，卻從不說半句「甜話」來討好世人；他身懷絕藝，卻寧可隱居山林，也不願到處自我推銷，求人賞識；他身處困境，卻常懷信心，永遠一步一脚印地邁向目標。這樣的聽樂聯想，當然極爲主觀。作曲者取題《小協奏曲》，顯然並無以音符爲高人造象之原意。大概作曲者的性情、抱負、胸襟、潛意識，總是會不自覺地流露在音符之中，所以令筆者有如此感受、聯想？

　　要評斷一部作品的好，壞，高，低，離不開把它與同類經典作品與同時代的類似作品相比較。

論吞天吐地，倒海翻江的大氣魄，它比不過貝多芬、柴可夫斯基的協奏曲；論詩情萬種，如泣如訴，把鋼琴的表現力發揮到極致，它無法與蕭邦、拉赫曼尼諾夫的作品相提並論。可是論到素材的簡潔多變和結構的嚴謹密實，它絕對可以與上述大師的作品比美；在意境的孤高含蓄和運用亦中亦西，亦古亦今的音樂語言與和聲色彩上，則達到前輩大師未達到之境。

與《黃河》協奏曲相比，它少了那種如火如潮的慷慨激昂與強烈煽動力，卻多了一份天長地久的內功韌勁，因而更加耐聽。與《梁祝》協奏曲相比，它沒有人聽人愛的優美旋律，也沒有故事與人物可供聽眾聯想，可是卻有更厚實而抽象的精神內涵和更豐富的對位，因而更經得起行家的挑剔。如以人喻樂，《黃河》是熱血青年，《梁祝》是妙齡少女，《小協奏曲》則是德才兼備，飽歷風霜，成熟內斂的知天命者。

我與郭先生並不熟，最近讀了吳玲宜小姐的《台灣前輩音樂家群相》一書（大呂叢刊之28），才略知一點他的生平。如不是有蔡采秀與波蘭室內愛樂管弦樂團合作灌錄的唱片（ＣＤ由德國THOROFON公司發行，錄音帶由福茂唱片公司發行），我根本沒有機會知道世界上有這樣一首傑作。前些時候因一句「我不演奏中國當代曲目」而引起嘩然大波的傅聰先生，不知聽過這首傑作否？如未聽過，那是一大損失。如已聽過，或許就不會再說這類多少有一點對不起當代中國作曲家的話了。

現今台灣錢多、獎多、愛樂人也多。真正關心支持文化事業的有權有能有財之士，何不趁郭先生還健在，向他表示尊敬、支持，給他頒一個音樂方面最高最大的獎？郭先生今年已七十出頭，這件事現在不做，將來再做就恐怕嫌太遲。

原載於《文心藝坊》1993年3月，第69期

《郭芝苑管弦樂作品演奏會》聽後感

一九九三年十二月二十八日，我懷著近乎朝聖的心情，專程到台北，聽省交響樂團在國家音樂廳舉行的「郭芝苑管弦樂作品演奏會」。

郭先生一介平民，性格木訥，拙於言詞，不喜應酬，也沒有一群位居要津的門生好友，能獲此殊榮，全靠實實在在的一首一首好作品，加上省交陳澄雄團長的尊賢識貨，以推廣優秀中國作品爲己任。

當晚的演出，水準比不久前筆者聽過的另外兩場省交音樂會還要優異（這兩場音樂會，一場是由傅聰鋼琴獨奏兼指揮，另一場是省交年度徵曲得獎作品發表會。前者弦樂的聲音略嫌淺、散、硬；後者不知是作品本身的關係還是排練時間不足，聽起來有些雜、濁、亂）。這又要歸功於陳澄雄團長的有膽識、有胸襟、有慧眼，把全場音樂會的指揮重責交給副手李秀文小姐。省交團員對這場音樂會不是馬虎應付，而是全力以赴，這點，除值得大加讚

揚與他人效法外，也透露出一個訊息：對作品的優劣最敏感也最有評斷力的樂團團員，用他們優異的演奏，投了郭芝苑先生的作品一肯定票。

豐富脫俗之作

當晚的曲目，包括《台灣旋律二樂章》，管弦樂組曲《回憶》，《三首交響練習曲》，為鋼琴與弦樂團而作的《小協奏曲》，A調交響曲《唐山過台灣》。

郭先生的所有作品，都具有豐富而脫俗這兩大特點。「豐富」，指的主要是「縱」的豐富，即同一時間內有不同的旋律在流動，而這些不同旋律又同時組成縱的和聲關係。它近似繪畫中的「縱深」、「立體」、「透進去」、「多層次」。在作曲，尤其是管弦樂作曲而言，它代表了對位功力扎實深厚，極難做到。放眼當今成千上萬的當代作曲家，有此功力者恐怕百中無一。脫俗，指的是沒有陳腔濫調，不作無病呻吟，不與他人雷同。它從人格、性格中來，卻又不等同於人格、性格。郭先生作品的脫俗，自然與他性格的孤高、無求，不追逐世俗的名、利、權有直接關係。表現在作品中，一大特點是沒有太「甜」的東西。筆者曾遇到過一位作曲家，告訴我他的作曲祕訣是「旋律要甜」。不難想像，這位作曲家的作品一定偏於俗，不耐多聽。一天三餐都吃甜，令人怎麼消受？所以，「太甜必俗」，千古不易之藝理也。與甜相反的味道是苦。苦味當然不若甜味討人喜歡。可是能欣賞苦味的人，卻深知苦後之甘是甜味無法相比的。筆者是個大俗人，雖知苦口良藥之理，卻仍然不喜歡太苦，更不喜歡澀。最好是甜苦各半，苦中有甜，甜中有苦。五首作品中，管弦樂組曲《回憶》和《小協奏曲》，就是這樣豐富脫俗，甜苦各半之作。筆者私心推許其為中國管弦樂作品的經典之作。筆者曾這樣描述過《小協奏曲》：

「與《黃河》協奏曲相比，它少了那種如火如潮的慷慨激昂

與強烈煽動力，卻多了一份天長地久的內功韌勁，因而更加耐聽。與《梁祝》協奏曲相比，它沒有人聽人愛的優美旋律，也沒有故事和人物可供聽眾聯想，可是卻有更厚實而抽象的精神內涵和更豐富的對位，因而更經得起行家的挑剔。如以人喻樂，《黃河》是熱血青年，《梁祝》是妙齡少女；《小協奏曲》則是德才兼備，飽歷風霜，成熟內斂的知天命者。」

可惜，《黃河》、《梁祝》知音多，《小協奏曲》知音少，奈何！

《三首交響練習曲》和《唐山過台灣》交響曲，論長度和份量，比《回憶》和《小協奏曲》還長還重。可能是主要旋律用了較多變化音之故，我直覺覺得它們與一般聽眾的距離稍遠，屬於行家賞多於俗賞之作。

一首管弦樂作品，完全不用變化音，不轉調，難免失之於單調，平淡。但如變化音用得過多或過早，又容易失之於不「入耳」。其中分寸，頗難拿捏。觀察分析歷史上最偉大的經典音樂作品，多是先不用或少用變化音，等它「入耳」之後，再多用頻用變化音加以展開，變化。

有另外一種可能性是：多用早用變化音的作品，需要多聽幾次，才會「出味」。以在音樂會上聽一次的印象而驟下斷語，可能會「走寶」。希望日後有機會對著總譜，多聽幾次這兩首作品，再來作評論。

作曲家需要試奏機會

演出結束後，乘華新兒童合唱團團長蔡友藏先生請吃宵夜之機，我向李秀文小姐問了幾個問題。其中一個問題是：「排練過程中，你遇到最大的難題是什麼？」

她說：「是處理作品的強弱層次，尤其是縱的各聲部音量上的平衡。」

我說：「有一部份作品這方面處理得很好。聽來層次清晰，

分明。有部份作品的片斷聽起來覺得混濁了一些，中低音區過重。」

她說：「確實有這個問題。郭老師來聽排練，他聽到有些地方不滿意，便當場修改樂譜。修改之後，效果就比原先好得多。」

我之所以問這個問題，是很想知道，某些片斷的層次清晰度不夠，是演奏上的問題，還是作品配器上的問題。從李小姐的回答中，我確定責任不全然在演奏。

以郭芝苑先生作曲幾十年一貫的專注、投入，為人的謙虛、誠實，用功，如果早十年二十年有這樣一個不是敷衍了事，而是出盡全力的試奏、演出機會，相信他一定會把每一首作品都修改得更加完美。如今，郭先生已七十多歲，是否還有足夠的精力、時間、機會來做此事？念及此，我心在隱隱作痛，唯有默默祈求上天保佑郭先生健康、長壽。

懇求各位手上有權辦音樂會，有樂團可以試奏新作品的先生小姐，學學史唯亮、陳澄雄、崔玉磐等先生，多把機會給予像郭先生這樣的人，讓他們有機會把作品在排練中修改得更加完美，好為子孫後代多留下幾部像樣的管弦樂作品。沒有這樣的機會，德才用功如郭先生，也只有壯志難酬空餘憾。

盼望有心有力之人

演出中場休息時，意外地遇到上揚有聲出版公司的老闆林太太。我對她說：「郭芝苑的作品極好，上揚有沒有考慮出版他的東西？」她說：「我也知道他好，可是沒有錢呀。」我半開玩笑地對她說：「每次見到你，我都要說些你最不喜歡聽的話。你們最近出的那張《我們的驕傲——中國音樂家》專輯ＣＤ，雖然裡面有我的作品，但我聽時並不覺得驕傲。今晚的音樂會，我是越聽越驕傲。」她沒有再接話。我明白她有她的難處：產品不賣錢，公司怎麼生存？沒有把握賣錢的東西，明知好也只有愛莫能助了。

其實，論到作品的藝術成就，以筆者個人私見，郭芝苑先生要比江文也先生高得多。只因為一些非藝術因素，江文也的作品專輯ＣＤ最少有四、五款，郭芝苑的作品專輯卻一張也沒有。反而是德國的ＴＨＯＲＯＦＯＮ公司曾把由蔡采秀獨奏，波蘭愛樂室內樂團伴奏的《小協奏曲》，收進了一張題為「Chinesische Klavier-konzerte」的ＣＤ之中。台灣的唱片業者，沒有識貨之人乎？

　　真希望文建會、省交、吳三連文藝基金會等機構，好人做到底，精心製作幾張郭芝苑作品專輯ＣＤ。這是意義和影響力都超過給作曲家頒獎和辦音樂會的流芳百世之事。

<div style="text-align:right">

1994年1月於台南

原載於《文心藝坊》1994年1月15日刊及

《省交樂訊》1994年2月號

</div>

聽黃安倫《詩篇第一百五十篇》雜感

　　今年(1991)五月二十日，在台北國父紀念館剛剛聽完來自紐約的談樂合唱團演唱黃安倫作曲的合唱《詩篇第一百五十篇》，六月二日，又在台北社教館聽到由台北青年音樂家合唱團與管弦樂團及成功大學合唱團唱奏的該曲。前者固然精緻、漂亮，但畢竟嫌人少勢弱，又是鋼琴伴奏，不若後者人多勢大，用管弦樂伴奏，加上指揮崔玉磐與該曲一見投緣，情有獨鍾，把該曲指揮得氣勢磅礴，剛柔兼備，意境全出，讓筆者可以據此寫下一些直覺感受和間接聯想。

　　與中國的古詩詞相似，中國音樂歷來不乏深情、哀怨、思鄉、別離、纖巧、瀟灑、描繪自然山水的作品，可是唯獨缺少意境崇高之作。《高山流水》、《十面埋伏》、《江河水》、《二泉映月》一類傳統器樂曲，固然不入崇高的範疇，即使近代最成功的合唱作品《長恨歌》、《黃河大合唱》，亦只是表現較為狹隘的人情、愛情、

民族之情。如貝多芬的《歡樂頌》，巴赫的《馬太受難樂》，韓德爾的《彌賽亞》一類表現宇宙之浩瀚，神（天地）恩之深厚，個人為全人類而奉獻犧牲的意境崇高之音樂，在中國是基本上找不到傳統的。聽了黃安倫該曲後，深深慶幸中國音樂「崇高」的傳統由此開始了。

該曲長達六分半鐘，其歌詞卻不長，只有十四句：「你們要讚美耶和華，在神的聖所讚美他，在他顯能力的穹蒼讚美他。要因他大能的作為讚美他，按著他極美的大德讚美他。要用角聲讚美他，鼓瑟彈琴讚美他，擊鼓跳舞讚美他，用絲弦的樂器和簫的聲音讚美他，用大響的鈸讚美他，用高聲的鈸讚美他。凡有氣息的，都要讚美耶和華。你們要讚美耶和華。」詞選自舊約聖經，譯者不詳。全曲分成四段。第一段，莊嚴的慢板。第二段，優美的中板。第三段，熱烈的快板。第四段，又回到莊嚴的慢板。各段之間，同中有異，異中有同，發展和轉折均脈胳清楚、自然，全曲結構嚴密，乾淨俐落，一氣呵成。以不長的歌詞，通過音樂的發展，變化而構成一宏偉大曲，這一點是非大師手筆莫辦。在和聲、對位、配聲、配器等作曲技法上，該曲亦絕對經得起行家的分析、挑剔、批評，堪稱典範之作。

一首成功的歌樂作品，除了要同時具備旋律、意境、功力三美外，還要講究語言聲調與旋律音調的配合無間之美。黃安倫該曲，每個音都從歌詞的聲調中來，每個字都安排與其相配的音高，可是卻絲毫不呆板、匠氣，反而是好唱好聽之餘，旋律不落俗套，有它自己獨特的風格特徵。與中國近代幾位頂尖級前輩作曲家相比，黃安倫在這方面是青出於藍，無愧父兄了。

該曲之旋律、音調、節奏，聽來十分親切而「中國」。究其原

因，是作曲者大膽使用了中國北方民歌的音調和吹打樂的節奏。
這是化俗爲雅，化土爲洋之功。能如此「化」法而令人覺得自然，
理所當然，毫不生硬牽強，極不簡單。作者要像一頭母牛，把各
種養料都吃進去，消化掉，然後才能把水和草變成牛奶。在台灣
多年來聽慣了晦澀，刺耳而缺少「土」味的新作品，猛然聽到這
樣一首清新優美之作，眞如沙漠中遇甘泉，空谷中聞跫音。

　　同樣是外來的宗教，爲什麼一般中國人不覺得佛教外來，而
覺得基督教是外來的？相信這跟經過一兩千年的演變，佛教已經
本土化有關。像唐三藏，蘇東坡，賈寶玉這些家喻戶曉的歷史，
文化，小說人物，都跟佛教有關。像遍佈城鄉的廟宇，世代相傳
的民間習俗，廣爲流傳的武俠小說，亦與佛教有關。從佛教在中
國的傳播史來看，基督教本土化，中國化，應該是必然之事。黃
安倫該曲在這方面，當能起一定促進作用。

　　筆者並不是基督徒，以後成爲基督徒的可能性也不大。可是
一邊聽這首作品，一邊卻深受感動，覺得那是天人合一、神人合
一、至剛至正、至純至美之曲；甚至一邊聽一邊衝動到想加入歌
者的行列，與他們共唱讚美上帝之歌。如果佛教界有如黃安倫這
樣的高人，寫出如此感人的佛教音樂，一定可爲這世界增加多一
點祥和之氣。

　　歷年來中華民國各級文化機構花在音樂活動和獎勵音樂創作
上的錢，不能說少。可是筆者常常聽到「無歌可唱」、「無曲可奏」
之埋怨聲。最近連總統夫人都要自掏腰包五十萬來徵求好歌，可
見當今歌荒曲荒是不爭之事實。問題出在那裡？缺少識貨之人
也！把劣貨當好貨，把仿製品當原產品，把珍寶當垃圾，錢再多
有什麼用？出了錢又有什麼用？世上本來就是先有伯樂然後才有

千里馬啊！像黃安倫這首如此優秀的作品，在台灣的首先發現和演出者，不是拿政府錢，吃音樂飯的眾多文化機構和音樂團體，而是純粹民間的談樂合唱團和台北青年音樂家文教基金會，不是一件值得我們深省的事嗎？

<div style="text-align: right">1991年盛夏於台南</div>

補記：不久前，筆者把黃安倫這首作品的錄音帶（崔玉磐指揮），連同黃安倫另外幾首管弦樂作品，寄給省立交響樂團團長陳澄雄先生。出乎意料地，幾天之後，接到陳先生親自來電話，說他非常喜歡黃安倫的作品，也給予崔玉磐的詮釋相當高評價，並囑筆者代他跟黃安倫聯絡，向黃要總譜及邀請他明年來台參加省交主辦的中國作曲家大會。可見，好貨遲早有人識，天下並不全是葉公之輩。

<div style="text-align: right">1991年 11 月
原載於《明道文藝》1991年8月號</div>

黃安倫的音樂好在那裡？

　　十二月二日，省交響樂團在國家音樂廳演出了黃安倫的合唱作品《詩篇第一百五十篇》。

　　黃安倫這首作品，是筆者近十年來所聽過最好的中國作品之一，它究竟好在那裡？

　　一、有崇高的意境。巴赫、貝多芬被後人尊爲樂父、樂聖，除了作曲功力高超外，一個重要原因就是他們的作品有崇高的內涵，有一股激勵人奮發向上的浩然之氣。中國人的崇高精神，在易經中有，在論語中有，在韓愈、蘇東坡的文章詩詞中有。可是在音樂中卻不大有。這是很奇怪的事。黃安倫這首作品，令非基督徒的筆者都邊聽邊想加入歌頌上帝的大合唱。它對填補中國音樂缺少崇高精神這一大空洞，有特別意義與啓發性。

　　二、有好聽好唱的旋律。音樂要好聽，就如同佳肴要好吃一樣。味道難吃的菜，廚師怎麼吹噓它富於營養，恐怕還是很少人會去吃它。近代作曲潮流似乎不再講究好聽，這是近乎「自絕於

人」的事，大有可檢討的餘地。黃安倫這首作品不單止好聽，而且相當「中國」，令人覺得親切。基督教如多些這樣「本土化」的聖樂作品，當會更易讓中國人親近。

三、作曲功力高超。一首音樂作品，如果只是立意崇高，旋律好聽，只能達到雅俗共賞，音樂行家不見得會給它高評價。黃安倫這首作品，在素材的發展變化，結構的嚴謹精密，對位、和聲、配聲、配器等屬功力範疇的各方面，都得分甚高，不容易挑得出毛病、破綻。尤其難得的是在語言聲調與旋律音高的配合上，做到每字每音都講究而毫不生硬，牽強。這方面可以說超越了所有中國前一輩作曲家。

黃安倫在這首作品之前，曾寫過比巴赫的作品還要複雜的大型賦格曲，寫過比李斯特的作品還要難彈的鋼琴獨奏曲，寫過比十二音列還要「前衛」的管弦樂曲，寫過多部大型歌劇、舞劇。這首《詩篇第一百五十篇》，可以說是他的返璞歸真，從繁變簡之作。

藉黃安倫這首稱得上傑出的作品，正式登上國家音樂廳舞台之際，筆者寫下這些，除表達祝賀、喜悅之意外，更希望我們的作曲家多寫這類雅、俗，行家共賞之作，讓我們的音樂文化上承天意，下入民心，而不是只能擺在學院象牙塔中的陳列品。

黃安倫其人其事

今年四月，台灣省立交響樂團將在台灣各地，首演由黃安倫作曲、陳敏編導的芭蕾舞劇《敦煌夢》。由世界一流的俄羅斯國立芭蕾舞團來跳這部歷盡劫難的優秀作品，這是中國音樂舞蹈史上破天荒的大事、喜事、盛事。筆者願借此良機，向關心中國音樂的讀者略介紹一下黃安倫其人其事。

成敗不計　道義為先

《敦煌夢》創作於十五年前（「省交樂訊」曾登載過黃安倫，陳敏各自談《敦煌夢》創作過程之文章，請參閱）。陳敏是個只懂藝術，完全不懂人際關係的人。為了《敦煌夢》，她付出了一切她所能付出的。可是，罕世珍寶般的藝術成果，只換來人類最原始最本能的反應──排斥、嫉妒、搶奪、陷害。一些手上有權的人，當年向黃安倫提出：用他作曲的音樂，不用陳敏的編導，在大陸演出《敦煌夢》。

對一位作曲家來說，演出大型作品機會之難得，比作曲本身還要難。可是，面對如此「誘惑」，黃安倫堅持：要演《敦煌夢》，只跟陳敏合作。不是陳敏的編導，他就不幹。正是這種道義支持，讓陳敏在幾近被逼瘋的情形下，仍活了下來，仍不放棄芭蕾舞，才有今天的《敦煌夢》。

以筆者私心推度，黃安倫如此堅持，除了道義責任外，也有一份藝術上本能的執著：陳敏雖然不會做人，可是是個真正的藝術家，是那種成千上萬人中挑不出一個的，應該被保護，應該容忍其缺點的藝術家。這種人手上出來的東西，有靈氣、有生命、有美感、有千載之下仍讓人感動的藝術魅力。如果換了有權力而沒有靈氣的人來編舞，那縱然得一時之名利，可是藝術的長久生命力卻被犧牲了，當然不幹。

難怪陳敏對媽媽，對先生都常常亂發脾氣，可是黃安倫一句話，她就乖乖聽話。真一絕事，妙事也。

整體構思　能大能多

黃安倫作曲有一樣拿手絕招：不管多大多長的作品，都先在腦中構思好所有細節。構思好了，作曲就完成。剩下來的事，只是像電腦印表機一樣，把每一個音符霹霹啪啪地快速印出來。歷史上，只有莫札特等少數幾個超級天才有這種本事。也只有具備這種本事的人，才能寫出又大又多的作品。似筆者這等要靠在鋼琴上摸來摸去，在譜上改來改去才寫得出合心意作品的人，作品不可能太大太多，只好甘居二流作曲家之列。

黃安倫在四十歲之前已寫出了多部歌劇，多部舞劇，多部交響樂，管弦樂，無數獨唱獨奏曲。中國作曲家這樣多產的，似乎尚未有第二人。

苦練武功　四門皆精

　　黃安倫整體構思的作曲絕招是怎麼來的？完全靠苦練！這是一種難度極大的童子功，一定要在年紀小的時候練，才練得出來。而這招功夫，並不是單純一門，而是四門功夫的混合。這四門功夫是：和聲、對位、配器、民間音樂。

　　爲了苦練和聲對位功夫，黃安倫當年被下放到北大荒農場勞動時，有一整年時間，都是每天提前兩小時起床，冒著寒風大雪，走兩里路到一所有架舊風琴的學校「練功」。

　　爲了熟悉中國民間音樂，他在「出道」之後，仍私下拜陳紫先生爲師。陳先生不是音樂科班出身，連五線譜也不大會看，但對中國民間音樂造詣極深。黃安倫拜師後，師徒倆在一起常常一耗就是整天整夜。做什麼？師傅給徒弟哼唱各地的戲曲民歌。

　　黃安倫出身音樂世家，又是基督徒，隨時可以背譜彈奏巴赫十二平均律鋼琴曲集的任何一首賦格曲。可是，他的作品「中國味」既濃厚又道地，那就是當年拜陳紫先生爲師的結果。

聲調曲調　天衣無縫

　　前些日子，由文建會主辦，聲樂家協會承辦了一系列趙元任先生紀念活動。不少行內人士都推崇趙元任先生的聲樂作品特別講究語言聲調與旋律曲調的結合。

　　據筆者私見，論到在聲樂曲中講究語言聲調與音樂曲調的結合，黃安倫的成就已遠遠超過趙元任先生。讓我們在他們的聲樂作品中隨便拿一兩首來分析對比一番，便可證明筆者並非信口開河，胡亂褒貶。

　　黃安倫目前比較爲人所知的聲樂曲有《詩篇第一百五十篇》和歌劇《護花神》等。前者第一句「你們要讚美」：

$\underline{6}$ | 3 · $\underline{2}$ $\underline{5}$ $^\#\underline{4}$ $\underline{3}$ | $\underline{2}$ 3 —|

你　們　要　讚　　　美

　　「你」字配低音，「們」字配比「你」字高的音，「讚」字配最高音，「美」字配由低至高的二度上行音。後者的主題歌「小白花」第一句：

$\underline{5}$ — $\underline{6}$ | 3 -- |

小　　白　　花

　　「小」字配低音，「白」字配比「小」字高一音，「花」字配高音。二例的每一個音，都是根據國語四聲的音高而來，可以說二者相配得天衣無縫。更難得的是與此同時，旋律好聽，意境全出，而不是顧此失彼，只有匠氣而無靈氣。

　　趙元任先生的代表作可舉《海韻》與《上山》。前者第一句：

$\dot{6}$ $\dot{6}$

女郎

　　兩個字均配同一個低音。依國語四聲，「女」字配低音很好，「郎」字卻應該配由低至高的音或是比「女」字略高的音，才是真正相配。後者第一句：

0 $\dot{3}$·$\dot{1}$

　努力

　　「努」字配高音，「力」字配低音。很顯然，兩個音應該互換位置，即「努」字配低音，「力」字配高音，才符合國語聲調的高低。

　　筆者並無在此貶低趙元任先生作品的藝術價值之意。事實上，評價一首作品的高低，主要並不應該看它聲調與曲調的相配程度，而是看它表達意境內涵的深度廣度和美的程度。筆者認識一位作曲家，所寫的聲樂曲每個音都與歌詞的聲調嚴密相配，可是筆者對他的作品評價並不高，因為他的歌既不能讓筆者感動，聽起來也不怎麼美。趙元任先生的作品有意境，有靈氣，又好聽，

而且是五、六十年之前寫出來的。他對中國音樂的巨大貢獻，我們無論用什麼樣的讚美詞句，都不會嫌過份。可是論到聲韻樂韻的結合，便不宜因他本人是極有成就的語言學家，就推斷他這方面一定是高手。相信趙先生如活到今天，如果聽到黃安倫的聲樂曲，一定會學當年歐陽修對待蘇東坡：「且讓此人出一頭地。」

胸襟開闊　同行相重

　　文人相輕，據說自古為然。此話不全對。起碼，用在黃安倫身上就不對。

　　在擔任加拿大多倫多市「安省華人音樂協會」主席這近十年來，經黃安倫一手主辦的音樂會所演出過的中國作品，最少有幾十首。其中不少是陳永華、葉小鋼、譚盾、陳怡等年輕一輩作曲家的新作品。稍年長的作曲家如大陸的杜鳴心、陳鋼，香港的黃友棣、林樂培，台灣的許常惠、馬水龍等，亦多有作品在他們辦的音樂會上演出。筆者本人更是因為黃安倫的推介，才有機會在多倫多開作品音樂會，結識了加拿大東岸一大群知音好友。

　　筆者常常覺得，一個人本事高，是練出來的，所以不特別難得；權力大，學問不一定大，所以不特別可貴。唯有寬闊的胸襟，待人的真誠，是天生之寶物，學不來，練不來，求不來。

　　就此說來，黃安倫確是得天獨厚。宜乎省交團長陳澄雄先生對他青眼有加，甘願冒風險，排萬難，幫助他推出心血傑作《敦煌夢》。

原載於《音樂與音響》1994年4月號

創意小辯

一

　　無中生有是創意，有中生有亦是創意，且是更難的創意。

　　有一個對「無情對」的小故事。話說清末民初，某日，一群門生給老師做壽，有人出了一副上聯：「公門桃李爭榮日」。良久，下聯仍無著落。剛好一位留歐的門生趕到，說：「這有何難哉？」跟著隨口而出：「法國荷蘭比利時」。衆人沉思片刻，無不絕倒。

　　這個故事，筆者是在林以亮先生的散文集《更上一層樓》中讀到。事隔多年，居然沒忘記。

　　作曲上，寫旋律近似出聯，是無中生有；寫對位近似對聯，是有中生有。後者難於前者，應是不爭之理。因爲前者海闊天空，後者限制重重。前者全憑才氣，後者必須才氣加上功力。

二

　　古往今來，那一部音樂作品最有創意？

　　巴赫的《夏空舞曲》？貝多芬的《第九交響樂》？白遼士的《幻想交響樂》？華格納的《尼貝龍指環》套歌劇？德布西的《影像》套曲？史特拉汶斯基的《春之祭》？

　　如果來個公民投票，相信以上每部作品，都有資格得到不少選票。

　　巴赫的《夏空舞曲》，以ＤＣＢＡ四個頑固低音，發展出一首千變萬化，結構嚴密，有如巍巍高山的曠世巨作。貝多芬的《第九交響樂》，首次打破交響樂的純器樂傳統，加進人聲，唱出了超越時代，超越國界的人類最崇高心聲。白遼士的《幻想交響樂》，離高貴典雅之經，叛純音樂之道，以前所未有的大編制，表現文學意境，開創了浪漫派的一代樂風。華格納的《尼貝龍指環》，以無比豐富的想像力，把管弦樂、聲樂、戲劇融鑄一爐，獨創出前無古人，表現力極強的音樂劇。德布西的《影像》套曲，打破傳統功能和聲束縛，用全新的音樂語言，表現自然界繁富細微的色彩變化，開啓了二十世紀的音樂之門。史特拉汶斯基的《春之祭》，用尖銳的音響，複雜的節奏，表現原始世界的荒蠻、粗野，帶出了反崇高，反唯美，反旋律的當代音樂潮流。

　　這一票，究竟要投給誰？

　　別的人我不知道。我自己這一票，一早就想好，要投給巴赫之「賦格的藝術」。

　　理由是：它用那麼簡單的主題，寫出了那麼多首形態不同，節奏不同，音程不同，「性格」不同的賦格曲，達到了音樂形式美和變化組合可能性的極限。它比前文提到的「無情對」，不知還要難上多少倍，複雜上多少倍！相信貝多芬和史特拉汶斯基如果復活，也不能不把「天下武功第一」的寶座，拱手讓給巴赫。

三

　　中國作曲家鮑元愷先生，寫了一組二十四首中國民歌管弦樂曲。筆者對這組作品相當推崇。它除了寫得很美，在和聲、配器、結構、曲式上均有可觀的創意與成就之外，最令筆者佩服的是對位豐富，精緻，經得起推敲。

　　例如《小白菜》，在五小節的主題之後，馬上就是一段四度轉位卡農：

　　又如《小河淌水》，主旋律在第三次出現時，低音聲部是主題的「擴大」：

　　再如《走西口》，中段旋律加上八度卡農後，音響更豐厚，感人力量更強：

類似例子，多不勝舉。

中國作曲家，有如此對位功力與才華者，並不多。中國民歌改編曲，論對位的豐富、巧妙，以筆者所知，到目前為止，尚未有其他作品比得過鮑先生這組作品。筆者本人曾為小提琴與鋼琴改編過一組中國民歌。論旋律與素材之變化發展，筆者自認為不輸給鮑先生。可是論到對位，則口服心服，甘拜下風。

四

音樂的創意，當然不限於對位。從內容到形式，從旋律到節奏，從和聲到配器，凡是前人所無的，都是創意，都彌足珍貴。筆者獨推對位為創意之首，是因為它所受的限制最多，難度最大；中國作曲家普遍最弱的一環，是對位；中國音樂作品甚多聽起來單薄者，原因在缺乏及格的對位；離開了對位，「交響化」便是一句空話：沒有對位，大型管弦樂團便沒有存在必要。

不久前，筆者向某唱片公司主事人推薦鮑元愷先生的上述作品，答覆是：「作品不錯，但創意不夠。」筆者當時無語，但心中不平。再三思量後，明知爭辯無益，仍忍不住寫此小文。希望藉此引起更多同道朋友對「創意」的討論，也希望看到更多充滿創意的中國音樂作品。

原載於《省交樂訊》1994年12月號

聽《炎黃風情》小感

　　記憶之中，夏濟安先生說過一句話：「一個天才詩人出現，所有理論之爭，便屬多餘。」

　　二月二日，在國家音樂廳，欣賞陳澄雄先生指揮台灣省立交響樂團演出鮑元愷先生的《炎黃風情——廿一首中國風管弦樂曲》。邊欣賞，邊不由自主，想到夏先生這句名言，連帶想起不久之前，在台北，一群作曲家與評論家之間發生的「公立樂團應否強行規定，每年演出百分之二十國人作品」之爭。

　　企盼精彩的國人管弦樂作品出現，相信是人同此心。二十多年來，筆者幾乎聽遍能聽得到的大陸、台灣、香港、海外中國作曲家作品，自己也寫過多首管弦樂曲和一些樂評文字。論作品和詮釋的意境功力，動人心弦，恰到好處，「說人話不說鬼話」，以這一場居首。那種精彩，很難用文字來形容，詳細分析又嫌累贅，只能寫下當時湧出的零星意念：

　　「金庸的小說、余秋雨的散文、鮑元愷的管弦樂曲——五百

年後，時人談起我們這個時代，一定會首先想到這幾個名字和他們的作品。與他們同代，何其幸運！」

　　「黃自、冼星海、馬思聰、江文也等的管弦樂曲，都是戰場先鋒，大廈基石，好像都是爲鮑元愷這部作品鳴鑼開道，鋪沙墊土。」

　　「佛教因有慧能、蘇東坡而不再是外來宗教。管弦樂因有《炎黃風情》而不再是西樂。」

　　……

　　據聞省交的團員在演奏這部作品時，不但沒有邊奏邊罵，反而是「從耳朵到嘴唇，從指尖到腳底，都像在喝ＸＯ」。聽過陳澄雄先生指揮的音樂會多次，筆者敢說，只有這一場，他才完全達到「樂人合一」、「得意忘形」，有了自己獨特的風格，可以去跟任何西方指揮名家較量武功。

　　一花獨放，不是春天。如果台灣作曲家，能出幾個鮑元愷；中國指揮家，能出幾個陳澄雄，何愁沒有樂團願奏國人作品？何懼樂評家跟作曲家過不去？何須用立法來強逼冤家結親？

　　我期盼，深切地期盼。

<div align="right">

1996・2・8於台南

原載於聯合報副刊1996年3月6日

</div>

《炎黃風情》好在那裡

　　十四年前，筆者拜在盧炎老師門下，學作曲，也學音樂欣賞與評論。

　　「某某作品好不好？」「好在那裡？」「差在那裡？」這是向盧老師問得最多的問題。

　　不要以爲這些問題好答。試問一些名氣很大，地位很高的人，多半只能含糊其詞，模稜兩可地耍太極，少有人如盧老師，敢一言斷高下，兩語判生死。

　　「荀白格的《昇華之夜》極好，好在深，厚。」

　　「馬勒的交響樂好，好在線條美而豐富。」

　　「×××的作品不成，太單薄，經不起聽。」

　　「×××曲很差，完全沒有對位功力。」

　　「你這個地方理路不清，要重寫。」

　　……

　　諸如此類的眞言聽多了，自己的品味和批評力自然也慢慢地

高起來。

　　鮑元愷先生的《炎黃風情——中國民歌主題二十四首管弦樂曲》，筆者是一聽鍾情，斷之爲上佳之作。如果要選十部近代中國最優秀的管弦樂作品，此曲必在其中。假如不在其中，此評選必將遭後人非議爲「不公」，「不明」，「不內行」。

　　或問：「你憑什麼膽敢作此『背書』式評斷？」

　　答曰：「憑直覺，憑經驗，憑分析，憑曾指揮排演過其中數曲。」

　　直覺和經驗雖然通常最接近眞理，可是不能服人，還是要舉例子，講道理。

　　撇開意境、內涵、民族風格、是否好聽等較爲抽象的，形而上的標準不談，我們評斷一首管弦樂作品的優劣，公認的行家標準是：一、對位是否豐富而理路清楚？二、和聲是否豐厚而色彩多變？三、配器是否高明？這一點通常是指能否恰如其份地使用每一種樂器，並把每一種樂器的效果發揮到極致。四、結構是否嚴密？

　　以這四個標準來衡量，《炎》曲均得分甚高。

　　對位方面，筆者已寫過一篇〈創意小辯〉，論及《炎》曲這方面成就，此處不贅。

　　和聲方面，可舉《小河淌水》一曲爲例。該曲把這首不知多少人唱過用過的簡單旋律，配上豐富多變的和聲，聽起來簡直可以媲美德布西、拉威爾的一流管弦樂曲。如果把它與一些中國作曲家的同名改編曲互相對比著聽，更是高下立判，容不得半點虛假。

　　配器方面，《炎》曲不單只把管弦樂原有的弦、木、銅三組樂器的特色都發揮得淋漓盡緻，尤爲難得的是，作曲者把幾件很不「合群」的中國樂器三弦，板胡，笛子，以及打擊樂器，都巧妙

地溶進不同樂曲之中，造成既新奇又和諧的特殊效果。如《夫妻逗趣》中三弦的使用，《看秧歌》中笛子與打擊樂器的使用等，都是佳例。

結構方面，《炎》曲的特長不在素材的擴張變化和前呼後應，而在把二十四首小曲，按地方風格分成六組，每組四曲，四曲之間，經過縝密思考安排，有快有慢，有剛有柔，自成一個起承轉合的系統。

筆者曾選了《小白菜》，《猜調》，《走西口》，《楊柳青》四曲的弦樂四重奏版本，讓台南家專弦樂團排練演出。這四曲不但越練越有味道，越聽越好聽，有很好的演出效果，而且作為訓練材料，訓練弦樂團的音色變化，敏捷反應，整體平衡感，也效果極好。

台灣省立交響樂團將在陳澄雄團長指揮下，於1996年2月2日，在台北國家音樂廳演出全場鮑元愷教授的《炎》曲。這不但對愛樂者是佳音，對我們這些作曲同行和作曲學生也是個好消息。不管個人口味如何，聽聽《炎》曲，最少可以讓我們知道，溶匯中西，充滿生命力的好作品是個什麼樣子。更希望《炎》曲的上演，能刺激我們為本土音樂，中國音樂多努力，多爭氣。

1996年10月於台南
原載於《省交樂訊》1996年1月號

再談《炎黃風情》好在那裡
——兼評廖燃先生的《美學思考》

　　筆者曾先後寫了〈創意小辯〉，〈《炎黃風情》好在那裡〉，〈聽《炎黃風情》小感〉三篇短文，評論兼介紹鮑元愷教授的《中國民歌主題二十四首管弦樂曲》(即《炎黃風情》)。如不是忙於俗事，分身乏術，真想為自己寫一長篇的〈鮑元愷管弦樂作品研究〉或是〈論《炎黃風情》的和聲、對位、配器〉。說是「為自己」，並非客氣話。因為從《炎》曲中，筆者學到很多在作曲課和作曲教科書上學不到的東西。如研究得更深入些，最大的得益者肯定是自己。有沒有人情的成份？肯定有，但不多。筆者對郭芝苑先生的《鋼琴小協奏》和陳培勳先生的管弦樂作品評價極高，認為是當代中國真正的經典之作。論雅俗共賞，鮑作更勝一籌，在郭、陳之上。可是，論孤高脫俗，深藏不露，百聽不厭，不能不尊郭、陳之作在上，讓鮑作屈居其下。筆者跟郭芝苑先生並不熟，陳培勳先生則連面都未見過，相信是我知道他而他不知道我。以此來證明本人寫文章人情成份不多，應有公信力吧？

在「省交樂訊」1996年十月號上讀到廖燃先生的〈《炎黃風情》引起的美學思考〉一文，有些意見如鯁在喉，不吐不快，只好不顧某名家「一流頭腦創作，二流頭腦評論，三流頭腦評評論」之告誡，把一些零星看法寫出來，供有心人士參考，思考。

《炎黃風情》的好，筆者已分別從創意（即對位寫作）、和聲、配器、結構等方面談過，此處不重複。以上四方面，雖然都屬於可分析，可論證的形而下之範疇，但卻是作曲上最難的「功力」部份。對此，連廖先生都不得不承認其中「一些精緻的段落，顯示出作曲家扎實的功底」。那就讓我們來討論形而上的部份——創作的心態是否健康，路向是否正確，究竟有沒有創意吧！

為積德而寫

近代為何優秀的作曲家和作品那樣少（相對於十七、八、九世紀）？一大原因，恐怕是當代作曲家中，很多人是為創新（如現代派諸公）、為比賽得獎（如一批年輕朋友）、為飯碗（如不少學院派中人）而寫。像巴赫那樣為讚美上帝而寫，像貝多芬那樣為抒發自己對人類的大愛而寫，像浪漫派諸大師那樣為表達自己內心的七情六慾而寫的人，當今之世，少到近乎絕蹟了！

鮑元愷寫《炎黃風情》，是為了什麼？在拙文〈驚喜之事一籮筐〉中，筆者寫過這樣一段話：「從鮑先生的發言和私下聊天中，得知他寫這組作品時，已把生死、名利、技術都拋到一邊，唯一想到的是積德——讓世人知道中華民族有這麼美的民歌，讓自己的良心有所安。」

這段話，其實並沒有把「真相」全說出來。如果碰到能從作品本身判斷作品之價值的人，「真相」說不說也無所謂。

感謝廖先生的文章，引我講出「真相」：

原來，鮑元愷四十八歲時，他的兩位作曲家同學施光南和屈文中，都在四十九歲的英年早逝。而他的父親，恰好也是四十九

歲去世。很自然，他開始擔心自己是否過得了四十九歲這一大關。能做什麼？唯一可做的，就是作曲。即使過不了關，最少也留下「天鵝之歌」。於是，他放下一切，全力投入《炎黃風情》的寫作。其間所承受的壓力之大，所作出的犧牲之多，絕非外人所能想像。正像司馬遷寫《史記》，曹雪芹寫《紅樓夢》一樣的心情，處境，鮑元愷寫下了《炎黃風情》！

廖先生在其大文中，把作曲者的寫作動機，憑空想像成「希望衝出亞洲，走向世界」，「抗拒西方咄咄逼人的商品文化的侵略」，「爲滿足那些對東方文化感到好奇，卻又嫌其粗俗，不夠精緻的洋人提供一種音樂速食產品」，那是把單純的事情弄複雜，把想像當成真實了。至於把一位作曲家因想積德而寫的一部作品，跟「九十年代中國的文化民族主義」扯上關係，那是離題萬里，幾乎要令人聯想到甚有中國特色的「莫須有」罪，「想造反」罪，「反革命」罪了。

雅俗共賞　中西溶合之路

藝術作品千類萬類，歸納起來，不外四類：一是俗賞雅不賞，如偏低俗的流行音樂。二是雅賞俗不賞，如古琴音樂。三是雅俗都不賞，如某些當代學院派作品。四是雅俗共賞，如《梁祝》協奏曲。

《炎黃風情》走的路，顯然是雅俗共賞之路。這條中庸之路，已經被《三國演義》，《水滸傳》、金庸武俠小說、齊白石、張大千的國畫、舒伯特的歌曲、克萊斯勒的小提琴小品等證明了是一條大路而不是一條絕路。但不知爲什麼，時至今日，在作曲上走此路的人似乎是少數派，不但在同行中常處孤立，連評論家也常常往這條路上丟石頭。

廖先生說《炎》曲「以西洋形式包裝土貨，猶如給村姑戴上金髮」，他擔心「老外一定會笑納嗎？」我猜想，鮑元愷之所以用

交響樂的形式而不用江南絲竹一類形式，純粹只是如張昊先生在
〈中樂與西樂的婚嫁〉一文中（真巧，它刊在與廖文同期的「省
交樂訊」封面內頁），所形容：「知道血緣親近婚產兒多癡憨缺
弱」，所以，「趁黃昏月夜結群去搶遠方部落的少女成婚」。別人喜
歡或不喜歡，那是他家的事，自己管不了，也不應該管，事實上
也從來沒管過。

《炎黃風情》走的路，明明是「東西風溶合」，可是，廖文卻
責問「藝術家在創作時，為什麼非得執著『不是東風壓倒西風，
就是西風壓倒東風』這類與藝術無關的問題？」此問甚怪，不知
向誰所問，也不知該由誰來回答。相信反問廖先生，他也回答不
出來。

極有創意之作

什麼叫創意？如何評斷一部作品有沒有創意？

在〈創意小辯〉一文中，筆者開宗明義地說：「無中生有是
創意，有中生有亦是創意，且是更難的創意。」

第一個說「美人如花」的人，有沒有創意？當然有。雖然「美
人」是原先就有，「花」也是原先就有。可是，從來沒有人用花來
形容美人，他第一個這麼用，就是了不起的創造。等到第二，第
三個人都這麼說，就沒有創意了。那只是模仿。藝術貴在創新，
模仿絕不是最有價值的藝術。其中分界，全在「獨一無二」和「高
難度」。

以此標準衡量《炎黃風情》有無創意，那就要先來看它是否
「獨一無二」和「高難度」。

假如只是如廖文所說的「絕大部份祇是用管弦樂隊演奏一遍
（民歌的）原曲」，那不必懷疑，肯定沒有創意。即使從來沒有人
用管弦樂隊來演奏過這二十四首民歌，也不能算有創意。因為這
太容易了，隨便一個人都做得到。不知廖先生聽《炎》曲時，除

了聽到完整的民歌旋律之外，有沒有聽到幾乎每首都有豐富的，獨一無二的低音線條和內聲部？有沒有聽到幾乎每首都有豐富巧妙，獨一無二的轉調與和聲變化？有沒有聽到每一首都有獨特的，恰如其分的樂器色彩？有沒有留意到每一首之內都有獨一無二的起，承，轉，合安排？恰恰是這些東西，令眾多作曲行家不能不服氣，不能不肯定其極有創意且高難度。阿鏜是二流作曲家，可是，手雖低眼卻高，不是一流的東西絕看不上眼。要阿鏜把三流的東西說成一流，恐怕總統下條紙都辦不到。中央音樂學院前院長，學作曲出身的劉霖教受曾親口對筆者說，他想寫一篇研究《炎黃風情》配器的論文。最近，連芬蘭的西貝流士交響樂團，都在世界各地多處演奏《炎》曲。一部沒有創意的作品，要達到此境地，可能嗎？假如廖先生聽過《炎》曲而聽不出以上幾個方面高難度的「創意」，恐怕應加強一下耳朵訓練。如果耳朵聽到了，心眼卻看不到，那宜請一位高人來開開心眼。心眼一開，說不定會發現另外一個更美麗的世界呢！

作曲有無創意，焦點其實不在用不用原始的民歌素材，而在於用得高明不高明。德弗乍克、柴可夫斯基在他們的交響樂作品中，都大量使用原始民歌素材、誰有資格，有根據批評他們的作品沒有創意？二流作曲家阿鏜，有本事源源不絕地寫出像民歌、民樂一樣的自創旋律，可是，對位功力不夠，只好望「交響」而興嘆，創意免談。「你用了原始的民歌，你沒有創意」──這樣的說法，就像批評杜甫的詩沒有主語，不合文法；批評韓愈的文章不講平仄，不合規矩一樣，顯然標準不對，調錯了焦點。

廖文立論輕率，經不起推敲之處太多。例如，說《黃河協奏曲》是「用鋼琴與管弦樂隊演奏一遍現成的《黃河大合唱》便成就」；說「中國號稱有七千年文明史，有五十六個民族，然而，幾十年來我們耳熟能詳的不外是《楊柳青》，《小放牛》，《小白菜》……等區區幾首民歌，童謠」；說鮑元愷「以西方交響音樂的美學

規範來衡量各種傳統音樂的價值」；說「民族浪漫樂派」「以葛里格與西貝流斯為代表」，說「《炎黃風情》最大的缺點在於作品本身並沒有開拓新的藝術觀念」，說「在音樂發展過程中，需要不斷的觀念更新以趕上社會經濟的發展」，等等。在一篇不算太長的文章中，有這麼多或信口開河，或強加於人，或觀點不妥之處，似乎不多見。限於篇幅，無法一一指出其偏差不妥何在。有興趣者，不妨一起來討論。

結論

一、一部偉大作品的產生，絕對不是靠「觀念更新」，而是靠作者感情的真誠、熱烈、高貴、寫作技巧的高超。構成一部作品成經成典的條件，絕對不需要包括「開拓新的藝術觀念」。原因無他：觀念太易變，太廉價；感情的真誠，熱烈，高貴和寫作技巧的高超太難得。這就是西貝流斯說「世界上沒有一座銅像是為評論家立的」的理由。

二、如德國大文豪歌德所說：「對《魔笛》劇本而言，稱頌它比責難它需要更多的文化素養。」把此言移作對《炎黃風情》的評論，也完全適合。這方面，評論家其實有更大的天地可以做文章。當然，前提是首先要內行，要謙卑，連做夢都不要想比作者更偉大，更重要，更高明。

三、下筆千言而離題萬里，炮彈飛彈滿天而不知目標何在。這是脫離藝術實踐，從事純理論研究者須引以為戒的職業性毛病。在嚇人的美學大標題之下，通篇不知談了那一個具體的美學問題，提出了那一種美學主張，指出了批評對象的一樣違反了神聖的美學原則。如此文風，不宜提倡。

四、筆者與廖燃先生素不相識，更無冤仇，希望是不打不相識，而不是以文結仇。本文如有過激得罪之處，先在此向廖先生叩個頭，道聲歉，日後有機會見到面，再補請吃飯或喝茶。

1996年10月底於台南
原載於《省交樂訊》1996年12月號

記鮑元愷教授一席話

結束省交響樂團第一屆作曲研習營的講課後，二月十二日，鮑元愷教授來台南一遊。

當代作曲與教作曲的雙料宗師級人物，由省交出學費，旅費，越海峽送上門來，豈有白白放過之理？於是，顧不得他連日睡眠不足，與他一談就是從中午到深夜。又是一次「聽君一席話，勝讀十年書」。

現把當天鮑教授的談話簡略記之，與同道朋友分享。

「作曲訓練，對位比和聲更重要。特別是二聲部對位，簡直是作曲的基礎。」

他邊說邊打開鋼琴，背譜彈了布拉姆斯第一交響樂第四樂章的這一段：

例一 布拉姆斯：第一交響樂第四樂章第 118 至 122 小節

　　「你聽到的，左手是Do Si La So 四個音的不斷反覆，右手是變化多端的旋律。中間聲部我沒有彈出來，那是讓和聲更豐滿的錦上添花。整個骨架，其實是嚴格的二聲部對位。」

　　「巴赫的三，四，五聲部賦格，真正聽得清楚而又獨立的，一般都只有兩聲部。其餘聲部，多數是或三度，六度平行，或是長音，或是休止符。」

　　「為低音寫高聲部旋律，比為高聲部旋律寫低音配和聲，更加困難，更需要多訓練。給學生出習題，假如有十題是為旋律配和聲，有五題是為低音寫旋律，我常常會叮囑學生，寧可不做前面十題，也一定要做完後面五題。」

　　「柴可夫斯基的作品好在雅俗共賞，有好旋律，有強烈的管弦樂效果。布拉姆斯的作品好在低音與中音聲部的豐滿、堅實、耐聽，經得起分析。」

　　「分析經典作品，目的是了解前輩大師如何把他們的房子蓋起來。像剛才布拉姆斯的譜例，明顯是先有頑固低音，再有高音部旋律，最後才有中間聲部。這種先下後上的思維方式與作曲技巧，中國作曲家普遍缺乏，特別需要多學習，多受訓練。」

　　「德布西《牧神的午後》前奏曲，和聲新奇獨特。分析起來，其第一段不過是用不同的和弦去配相同的高音。」

他隨手在一張白紙上畫了五條線，寫下這樣幾個和弦：

例二　德布西：《牧神的午後》前奏曲第一段之骨幹和弦

然後，他叫我對著總譜，聽他彈該曲第一段。果然如他所說，脫去五彩繽紛的外衣，骨頭就是這麼幾根。

「巴托克的《管弦樂隊協奏曲》，對位功力之高，不下於巴赫，值得多聽多分析。」

「巴托克的《舞蹈組曲》，和聲結構十分獨特：第一段用二度旋律與和聲，第二段用三度旋律與和聲，第三段用四度旋律與和聲，第四段是二度，三度，四度一起用……」。

他叫我找出該曲的總譜，一段一段分析給我看，令人拍案叫絕——為巴托克的作曲神技，也為鮑元愷的獨具慧眼，見前人之所未見叫絕。

「某些聽覺特別敏感的作曲家，在小調中用持續低音時，不用主音而用三級音。這是因為主音的大三度泛音會破壞小調的調式感覺，而三級音就沒有這個問題。」

他先舉了柴可夫斯基第六交響樂第二樂章中段連續四十小節的頑固低音，以及第五交響樂第四樂章呈示部為例，接著，又背譜唱出卡巴列夫斯基小提琴協奏曲第二樂章的主題，並叫我找出該段的鋼琴伴奏譜來看：

例三　卡巴列夫斯基：小提琴協奏曲第二樂章開頭

　　這首曲子我曾給多位小提琴學生上過課，可是從來未曾留意到有這樣一個作曲上值得注意的問題。

　　「管樂器的和弦配置，要效果好，最重要其實不是一般配器教科書上強調的『交錯』，而是要善於根據音響強弱的需要選擇適合音區。長笛與單簧管，是高音強低音弱；雙簧管與大管，是低音強高音弱；所有銅管都是高音強低音弱。要記住這些規律有個竅門：以總譜的樂器順序排列，1，3高強低弱，2，4低強高弱。以下高強低弱。」

　　筆者對蕭斯塔高維奇的第十一交響樂佩服得五體投地，乘此良機問鮑教授此曲特點何在。他一面指出該曲主要特點是描述性，素材皆原有，對位特別豐富，結構特別龐大，第三樂章的多調性等，一面隨時隨口唱出各段的主題與對位。這種超凡功力令我驚奇不已。問他何能如此，他說：

　　「我主張背總譜，也曾下功夫背過不少總譜。前人說『熟讀唐詩三百首，不會做詩也會偷』。此理在作曲上也通。如果有幾十首經典作品刻在腦中，要寫出很差的作品，機率一定大大降低。」

　　比起荀白格要學生抄莫札特弦樂四重奏譜的訓練方法來，鮑元愷自己背，也要求學生背總譜，那是更進一步。難怪他教出來的學生成材率特別高，在大陸已有「作曲鮑家軍」之譽。

「節奏與和聲要常常『錯位』，音樂才會靈活，不呆板。」

他列舉了好幾個例子來說明此問題。可惜筆者記憶力不佳，只記住原理，忘掉了譜例。剛好最近正在構思「蕭峰交響詩」，我便現買現賣，把這招「錯位大法」用在某處一直自嫌太呆板的地方。果然，一招奏效，音樂馬上「活」了起來。

「做練習要像做奴才，一切聽主人的。這個『主人』，包括所有規矩、法則、老師的要求。作曲，則要像做皇帝，老子天下第一，誰的話都可以不聽。」

「要常常用『逆反』的方式去思考，去嘗試。」

「作曲如做人，要能雅能俗，俗中有雅，雅中有俗。要為他人著想——為指揮，為演唱演奏者，為聽眾著想。」

鮑教授對阿鎧所談，遠遠不只以上這些。單是分析巴托克的舞蹈組曲和論析蕭斯塔高維奇第十一交響樂的特點，如詳記下來，已足可各自成一篇論文。

聽說省交已把這次作曲研習營的幾場專題講座，製作成錄音帶和錄影帶。這是功德無量之事。相信看鮑教授的講課實況錄影帶，比讀筆者這篇小文，一定生動，精彩得多。

鮑元愷的《炎黃風情——中國漢族民歌主題二十四首管弦樂曲》，即將由搖籃唱片公司發行部份選曲。筆者已先聽為快，獲益良多。省交陳澄雄團長四月份將再度指揮深圳交響樂團在香港演出這組作品。各位同道朋友，如能把鮑教授的所講和他的創作實踐互相印證一番，當會有更多收益。

1995年2月24日於台南
原載於《省交樂訊》1995年5月號

記鮑元愷教授談作曲與教作曲

1996年7月中，筆者趁赴天津重錄古詩詞歌曲之便，多次與鮑元愷教受長談，挖掘他作曲與教作曲如此成功的祕密。以下是他的談話記錄。

教作曲，不難在幫學生建立作曲的標準，也不難在教會他各種作曲技法，而難在誘發他作曲的欲望。學生有了強烈的作曲欲望，自己會去建立標準，尋找方法。

誘發學生的作曲欲望，最重要是讓他多聽。包括多聽經典之作，多聽音樂會等。特別重要而有效的，是讓他多聽同行、同輩、同學的作品。聽時空距離越遠的作品，激發力越小。聽時空距離越近的作品，激發力越大。聽一首同班同學的好作品，然後老師大加稱讚，其激發力最大。這是利用人性本能的不服輸，求上進，以至嫉妒心理，達成教學目標。所謂「請將不如激將」，與此道理

相通。

　　先教作曲規則，這樣違規，那樣不可，就如同學外語先學文法，絕對是錯誤方法。最好的方法是母語教學法。其四個階段是：1.聽到。2.聽懂。3.會講。4.會寫。

　　聽到，就是不管懂不懂，先大量聽了再說；聽懂，就是能感受到作品的喜、怒、哀、樂，進而能判斷其高、低、好、壞；會講，就是已有作曲的欲望，能自哼，自彈幾句自己心中的音樂。會寫，就是能把腦中幻聽到的音樂寫下來。

　　就創造的本質說來，一位初學作曲的學生，寫下一句簡單的旋律，跟貝多芬寫下一首交響樂，沒有什麼兩樣。

　　我教學生，有意識，有計劃地分成1.先放，2.後收，3.再放，這樣三個階段。學生入學第一年，盡量鼓勵他敢寫，多寫。寫得再差都沒有關係，只要一寫出來，就稱讚，就鼓勵。第二，三年，就要指出他作品的毛病、弱點、問題、建議他如何寫得更好。此期間，就是建立標準，給予方法。第四，五年，又鼓勵他敢寫、多寫、盡可能寫出自己的風格。

　　有一種學生，對自己缺少信心。寫一個音，擦掉；寫一小節，又擦掉；寫來寫去，總寫不出一頁譜來。醫治此毛病，我有一怪招：給他一枝鋼筆，一頁譜紙，坐在他旁邊，規定他二十分鐘之內，寫滿一頁譜紙。用鋼筆，便不能擦；只有一張譜紙，便不能扔。兩、三次之後，這個學生就敢寫，能寫，對自己有信心了。

　　幫學生建立標準，主要靠大量分析經典作品，讓學生心中有經典，常常以經典作品為標準，衡量自己的作品。

作曲老師分析作品，應不同於理論老師分析作品。理論老師分析作品，一定是從全局到局部，並分門別類，講其結構如何如何，曲式如何如何，和聲如何如何，織體如何如何。作曲老師分析作品，主要是找出作曲者如何從無到有，從小到大，從局部到整體的軌跡，尋求他每一個音符為什麼這樣寫而不那樣寫的答案。

　　主修老師，對誘發學生的作曲欲望和幫他建立起作曲的標準，負有完全的，不可推卸的責任。至於技巧與方法，則有和聲、對位、曲式、配器等課程的老師共同分擔責任。

　　最不需要教的課是配器，最需要教的課是複調（鎧按：即對位）。配器技術，有可能自學而得。複調寫作，不可能無師自通。

　　作曲老師教對位，不是教對位規則，教對位規則是對位課老師的事。作曲老師主要是教在寫作時，如何應用各種對位技巧，把作品寫得豐富而有邏輯性。

　　配器的基礎是「樂隊感」。樂隊感是無法教的東西。我的同事陳樂昌老師教配器課，常常把學生帶去聽樂團排練，這是最聰明的做法。聽十遍一流樂團的唱片，不如聽一遍三流樂團的排練。因為前者是固定的、平面的；後者是活生生的，立體的。

　　林姆斯基—高沙可夫的配器法（鎧按：即《管弦樂法原理》）有很多毛病，不是好教材。機械地排列樂隊音響的比例，誤人子弟。譜例全用他自己的作品，且多是歌劇作品，他自己很方便，可是教和學的人就很不方便。普勞特和辟斯頓的配器法書，是好

得多的教材（鎧按：普勞特的配器法，在台灣的書名是《管弦樂法教程》，只有「程石寬校刊」，「順風出版社印行」的字樣，書內外均找不到作者和譯者的名字。辟斯頓的配器法，台灣似乎未見有出版）。

為學生分析作品，我主要分析海頓以前和德布西以後。莫札特、貝多芬的作品，已有其他課老師分析，不需要我。浪漫派作曲家，除了布拉姆斯，其他人的作品不值得分析。因為它們在曲式、和聲、對位上都沒有新東西，只有各種特別的感情。而感情是不可教，不可學的。

華格納把大小調系統用盡用絕了，調性面臨崩潰。印象派與十二音體系，是從兩個不同極端，對浪漫派的反叛。

德布西作曲，常常是心中先有音色，有樂器，然後才有和聲，有旋律，有曲式。心中無樂器的作曲法，屬於巴洛克時代。

研究大小調和聲，主要是研究導音。整個大小調和聲系統，都建立在導音是半音的基礎之上。

德布西一輩子幹的一件事，就是取消導音，用大二度代替小二度。反小二度反到極端，就變成全音階。

把小二度用到極端的人，是荀白格。十二音體系，就是建立在每個半音都地位平等的基礎上。

前衛派或先鋒派，分成兩途。一途是從高度控制出發，走到整體序列（Series）。另一途是從無控制出發，走到偶然音樂和不

要樂譜。兩者是殊途同歸，到最後都變得不可辨認，不入人耳，一般人無法接受。

　　分析作品，要用一句簡單的話，或用一個音程，一個圖表，一個和弦，把一首作品最重要的特徵點出來。例如，德布西的《午後牧神》，就是用不同和弦來配伴升Ｃ音。李斯特的《前奏曲》（第三交響詩），是Ｄ，$^{\#}$Ｃ，Ｆ三個音。巴托克的舞蹈組曲，第一段用二度旋律與和聲，第二段用三度旋律與和聲，第三段用四度旋律與和聲，第四段是二、三、四度一起用。等等。

　　音樂的三大要素是旋律、節奏、和聲。這三者互相約束，此消彼長。在同一時間，通常只能突出其中一個，不可能同時都突出。比如，德弗乍克的新世界交響樂第二樂章開頭，和聲變化很多，節奏和旋律就退居其次，很簡單。史特拉汶斯基的《春之祭》和非洲音樂，節奏極其複雜，旋律與和聲就很簡單。中國戲曲音樂旋律豐富而變化精緻，和聲與節奏就簡單。

　　作曲，不過是記錄頭腦中的「幻聽」。沒有幻聽的人，不能學作曲。

　　做學問，宏觀要見解正確，微觀要細無可細。

　　能寫出《炎黃風情》，全靠當年在中央音樂學院念書時，何振京老師教我唱民歌，蘇夏老師鼓勵我為民歌配和聲，鄭小瑛老師指揮紅領巾樂團，讓我吹長笛。

　　教作曲的過程，我自始至終緊抓不放的是三樣：1.激發欲望。

2.建立標準。3.給予方法。

　　用最簡單的話來概括我教作曲的特色是：以克服心理障礙爲
起點，以創作實踐爲主線，以開發創造潛能爲目標。

理想的中國作曲家

　　我心目中，理想的中國作曲家標準是：

一、精通中國民間音樂。最少能隨口哼出幾段地方戲曲和民歌。

二、精通西方經典作品和對位法。最少能隨時背譜彈或寫出一兩首巴赫的賦格曲。

三、關愛人類，民族，民眾之心有如關愛自己的家人，作品，財物。但這種關愛必須深藏於作品之內，而不是飄浮在作品之標題。

四、考慮、重視一般國人愛樂者之品味略多於各類作曲比賽評審大人之口味。

五、不做官，少應酬，可以關心但不介入實際政治，以利專心練功，寫作。

六、最好不靠作曲吃飯並學會一點「小寶神功」，以利作品發表，出版。

　　台灣省交響樂團近年來在陳澄雄團長帶領之下，挖掘、幫助了大批中國作曲家。其中佼佼者鮑元愷、黃安倫等，頗符合阿鏜

心目中理想中國作曲家的標準。

　　謹以此短文，賀省交建團五十年大慶，並寄望省交多培養出幾位理想的中國作曲家。

<div align="right">1995年4月15日</div>

補記：此文是應《省交樂訊》之邀，為省交五十年大慶而寫。因某種原因，未曾刊登。本人對此小文至今不悔。現趁出書之便，讓它面世。

大呂音樂叢書

01.談琴論樂	黃輔棠 著	120元
04.音樂的語言	鄧昌國 著	300元
05.詮釋蕭邦練習曲作品廿五	葉綠娜 著	200元
06.聲樂呼吸法	蔡曲旦 著	160元
11.冷笑的鋼琴	魏樂富 創作・葉綠娜 撰寫	120元
13.我看音樂家	侯惠芳 著	200元
14.氣功與聲樂呼吸	宋茂生 著	200元
15.音樂狂歡節	莊裕安 著	140元
16.永恆的草莓園	陳黎・張芬櫻 合著	150元
18.傅聰組曲	周凡夫 著	120元
19.樂思錄～世界著名演奏家的藝術	陳國修 著	200元
20.賞樂	黃輔棠 著	180元
21.寄居在莫札特的壁爐	莊裕安 著	150元
22.指尖下的音樂	史蘭倩絲卡 著・王潤婷 譯	200元
23.張己任說音樂故事	張己任 著	180元
24.名曲的創生	崔光宙 著	500元
25.史卡拉第奏鳴曲研究	朱象泰 著	300元
26.卡拉揚對話錄	Richaro Osborne 著・陳國修 譯	180元
27.絃樂手的體操手冊	Maxim Joarobsen 著・孫巧玲 譯	150元
28.臺灣前輩音樂家群相	吳玲宜 著	200元
29.世界十大芭蕾舞劇欣賞	錢世錦 著	250元
30.嚼士樂	莊裕安 著	150元

31.禪、氣功與聲樂	宋茂生 著	200元
32.歌劇入門指南	Karl Shumann 著‧陳澄和 譯	300元
33.天方樂譚	莊裕安 著	200元
34.名曲與大師	崔光宙 著	400元
35.現代芭蕾~20世紀的彌撒	黃麒‧葉蓉 合著	300元
36.論析貝多芬32首鋼琴奏鳴曲	克里姆遜遼夫 著‧丁逢辰 譯	300元
37.從俄國到西方	米爾斯坦／渥爾可夫 著‧陳涵音 譯	400元
38.蜜漬拍子	莊裕安 著	200元
39.學音樂自己來	金‧帕爾瑪 著‧王潤婷 譯	350元
40.教教琴‧學教琴	黃輔棠 著	300元
41.安魂曲綜論	張己任 著	300元
42.雲想衣裳‧我想CD	莊裕安 著	350元
43.在野的紅薔薇	郭芝苑 著‧吳玲宜 編	400元
44.曉夢迷碟	莊裕安 著	250元
45.樂人相重	黃輔棠 著	350元

左手謬斯廣場

A.跟春天接吻的一些方法	莊裕安 著	150元
B.一隻叫浮士德的魚	莊裕安 著	150元
C.怎樣暗算鋼琴家	魏樂富 著·葉綠娜 譯	150元
D.我和我倒立的村子	莊裕安 著	150元
E.巴爾札克在家嗎？	莊裕安 著	150元
F.台北沙拉	魏樂富 著／繪·葉綠娜 譯	180元
G.會唱歌的螺旋槳	莊裕安 著	180元

國家圖書館出版品預行編目資料

樂人相重／黃輔棠作.···初版.···臺北市：
　大呂.1998（民87）
　　面：　　公分
　ISBN 957-9358-44-3（平裝）

　1.音樂-論文，講詞等

910.7　　　　　　　　　　　87000327

樂人相重

作　　　者：黃輔棠（阿鏜）
發 行 人：鐘麗盈
出　　　版：大呂出版社
通 訊 處：台北郵政1-20號信箱

總 經 銷：吳氏圖書有限公司
電　　　話：（02）32340036
傳　　　真：（02）32340037
通 訊 處：台北郵政30-272號信箱
郵撥帳號：0798349-5 吳氏圖書有限公司

排　　　版：正豐電腦排版有限公司
印　　　刷：承峰美術印刷有限公司

一九九八年二月十日初版
出版登記：局版臺業字第參伍捌伍號

ISBN 957-9358-44-3　　　　　　　　定價：350元